"I AM IN LOVE WITH PAINTING
IN EVERY MINUTE AND EVERY MOMENT. "

I Am In Love With Painting
In Every Minute And Every Moment.
I Arrange All The Things, Every Color, Every Tugging Action,
And Every Sequent Symbol.
All Of Them Are Touching My Heart, Talking To My Mind,
Influencing My Soul, Through The Canvas.
I Paint, Not For The Sake Of Painting; It's A Part Of My Life.

我時時刻刻跟繪畫在談著戀愛，

安排一切，每一個顏色，每一個牽動的符號，都拉動著我的心弦，

跟畫面我能夠說話，不是為了畫畫而畫畫，

它是我生命的一部份。

Wang yan cheng
王衍戌

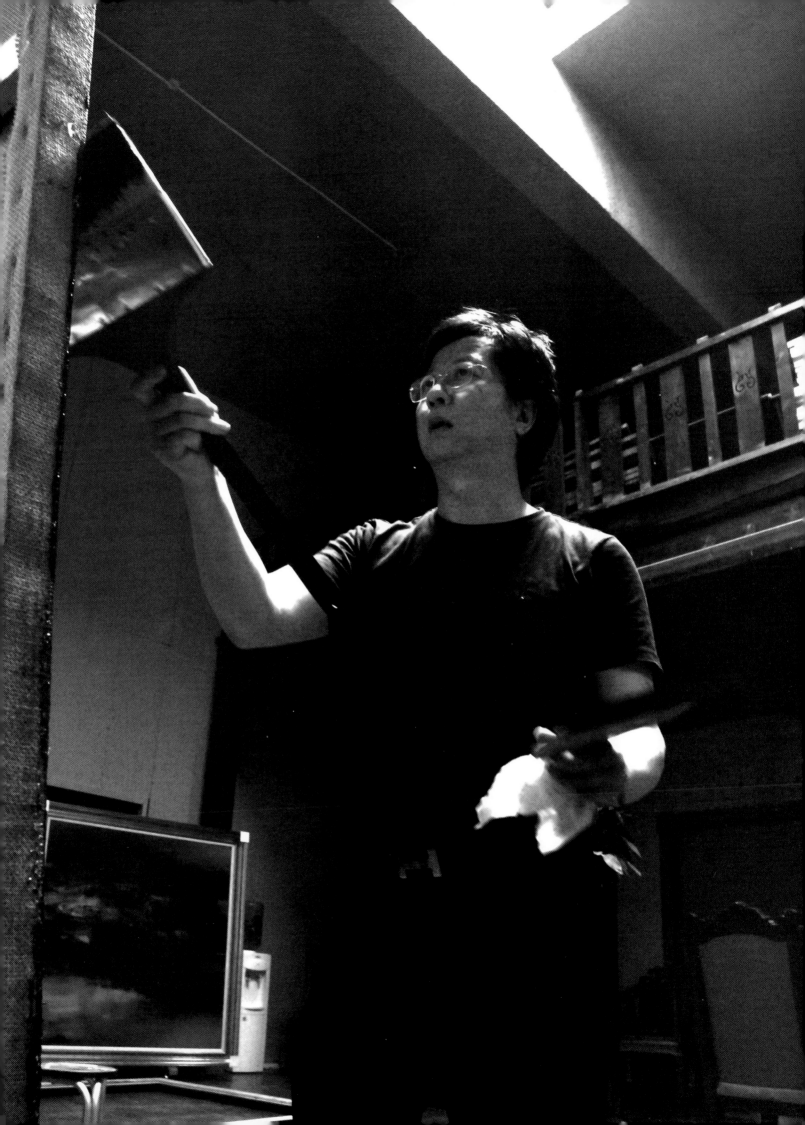

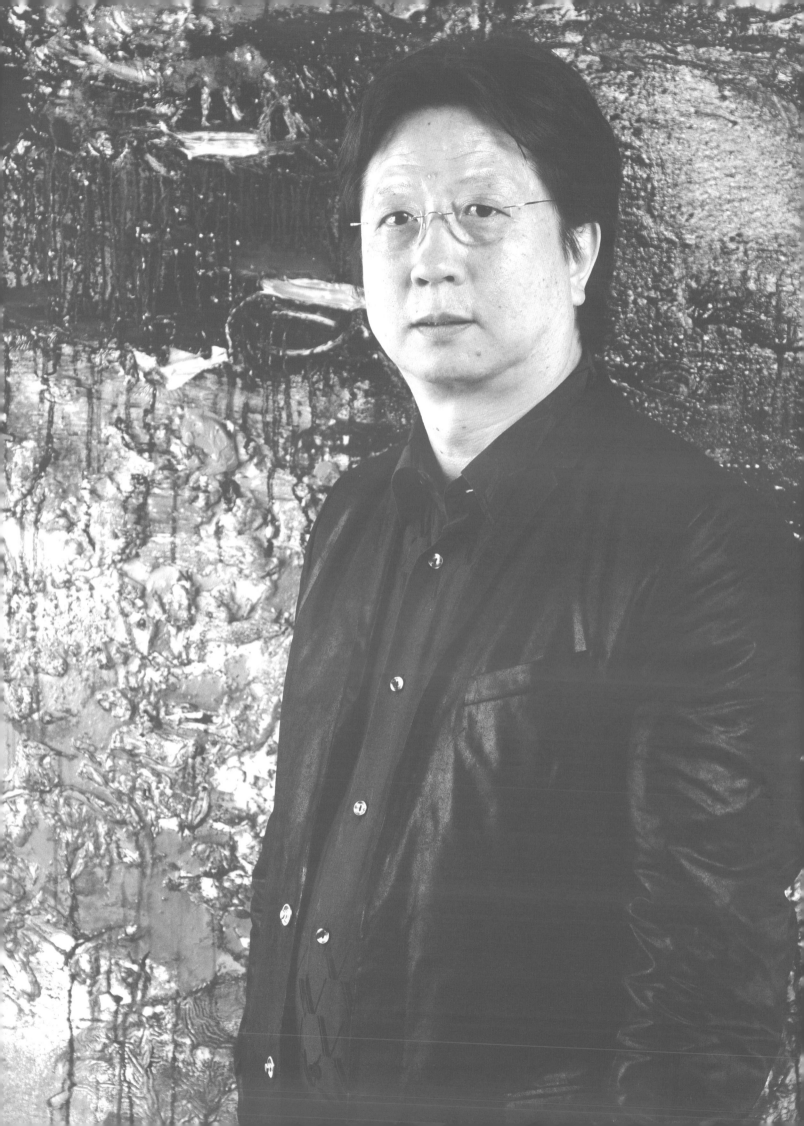

# 王衍成 畫展

# Paintings by
# Wang Yan-Cheng

VENUE ｜ NATIONAL MUSEUM OF HISTORY, 2nd FLOOR

展覽地點｜國立歷史博物館 2 樓展廳

2014.12/2 – 12/24

國立歷史博物館
National Museum of History

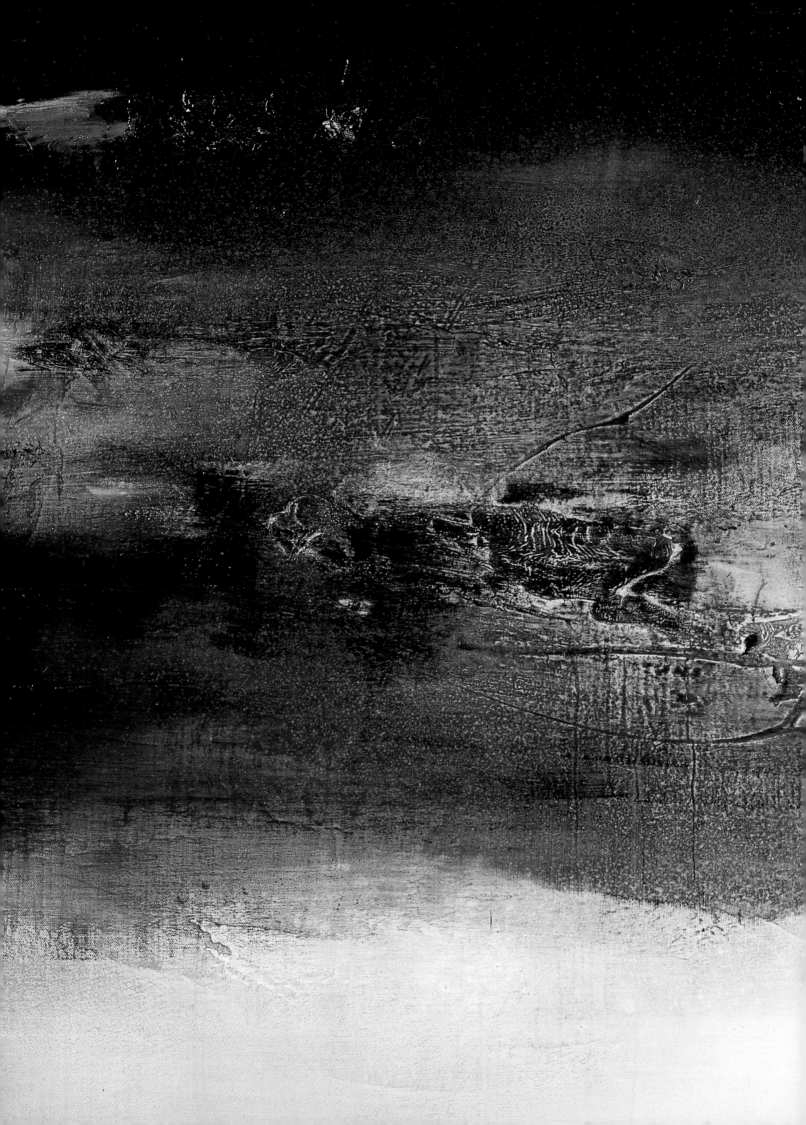

# Contents 目錄

# 館序

法國巴黎抽象藝術是現代藝術進到前衛藝術的重要見證與指標，同時也在這一條奔放的軌跡與脈絡上，出現了許多改變創作思潮的藝術流派以及帶給世人視覺美學饗宴的抽象藝術大師。

出生於 1960 年的王衍成，自從山東藝術學院畢業之後，到北京的中央美術學院進修，在中國完成了學院派美術創作的養成教育。其後到法國聖太田大學深造，拓展當代前衛藝術的創作視野。使得其抽象藝術和西方所見的抽象畫相互比較起來，在於中國傳統文化所賦予的深厚根基，在畫作中所看到鮮明的色彩對比，是他展現陰陽合和的道家哲學思維；至於透過形色潑灑出來的磅礡氣勢，或是魂融為一體的大氣流動，則是依循著中國的傳統宇宙觀，去探索宇宙緣起的神祕原動力量。

王衍成先生做為一位後抽象主義的宣導者與實踐者，在歐洲藝術界普受各方的肯定，在世界各地舉行重要的展覽，並連續獲得法國國家文化騎士勳章、文化軍團軍官勳章等重要獎項。如今，除了活躍於世界各地的國際藝文組織，也不時返國作育英才、培育藝術創作的新生代。

僅此展覽前夕，本館謹對促成與協助本次交流展的各界人士，致上最誠摯的謝忱，同時並對藝術家王衍成的熱忱，不吝提供珍貴畫作以共襄盛舉，敬致深深的謝意。

國立歷史博物館館長　張譽騰　謹識

# Preface

Abstract art in Paris witnessed the evolution from modernism to the avant-garde. It was in Paris that many thought-provoking ideas and art schools first formed and many abstract artists first presented their works.

Born in 1960, Wang Yan-cheng graduated from the Shandong Institute of Fine Arts and pursued further artistic studies in the Chinese Central Institute of Fine Arts. Afterwards he moved to France to complete his studies at the Saint-Etienne Plastic Arts University, expanding his understanding of the avant-garde and merging his solid Chinese traditional artistic training with the flamboyant color theories of Western art. In his works, shape and color interact to trace the traditional Chinese cosmology and to seek the mysterious forces of the universe.

As a promoter and practitioner of post-painterly abstraction, Wang has won critical acclaim in Europe and presented many exhibitions all over the world. He has won many artistic awards, including the Chevalier des Arts et des Lettres from the French government. He remains active in international art organizations and devoted to educating new generations of artists.

We would like to express our appreciation to everyone who has made this exhibition possible. We would also like to thank Mr. Wang Yan-cheng for kindly lending his exquisite works.

Director, National Museum of History

# 自序

很高興也很榮幸，我的抽象畫亞洲展第一站是在台灣、特別是在意涵豐富的國立歷史博物館展出，我認為這個時機點和場域對我而言，確實格外有意義。

這次展出的 55 件作品，是我近 10 年來的新創作，反應了我在法國生活的這些年來，對人生、藝術與創作一個綜合性的總結，可以說是我對截至此時此刻的自己的生存狀態的一追憶與凝思。

這些作品以源於東方的思想意境，從這裡擴散出去的是我這麼些年來在相異的思想與文化環境、藝術和創作脈絡中浸潤、出走、轉化與開創的歷程；當然，畫風的生成與改變，或許也和我自己的人生已從青春走到了熟成、從外放走到了內省有關。我的繪畫風格從剛開始比較明顯可見的西方元素到了如今以東方禪意的「空」與「無」為作品的肌理與核心。但是我畫中所謂的「空」與「無」，並非純然的靜止，也不是全無存在，只是擺脫了對感官的依賴，而是用心、用靈魂去體會那份生動的活力。

正如同宇宙裂變為最小的粒子，肉眼看不見、摸不著，但是粒子的活動卻是那麼地生氣盎然，在每一個瞬間都是變化萬千。我的繪畫也希望能夠跳脫以有形物質，如彩色顏料管、如運筆的手，為溝通的媒介，讓觀賞者在觀看畫作時不限於局部的探究，能感受到整體的氣息流動。也可以說，或許我的創作與觀賞者之間所進行的不是一種直接的、強烈的、有特定主題的辯論，而是一個心靈的、浸潤的、宏觀的生命對話。

因此我所使用的「黑白」也與西方油畫裡有稜有角、性格飽滿的黑白不同，我的黑白是東方繪畫裡被稱為是「百色之王」、富有寬宏氣勢、無限流動可能的禪意之黑，而白自然來自於中國特有的繪畫語言：「留白」，留白的境到了一定的高度時，那不是刻意的、不是設計的，而是一個自然生成的結果。

我的繪畫在禪意中與自然相應相合，作品中有一半以上需要「天公作美」，也就是與大自然一起合作完成，這非是一種抽象的形容，而是創作過程中的具體實踐，我的畫布、畫面的呈現要時間去「養」，一如茶師的茶壺需要養；一片老牆的美在於它的豐富與變化，除了「時間」是最必要的元素之外，風雨陽光、宇宙自然也參與了這面牆壁的演化過程，這是個有機的互動，沒有絕對的公式。

在這樣的理念下，我的畫作使用視覺語言，透過錯位的表現，期望能夠呈現出一種瀰漫的律動，畫面上的節奏是整體的、是溫潤的、是淡定的，卻也是生意盎然的。《道德經》提到「大音希聲，大象無形」，創作者的不落言詮卻能夠成為觀賞者心靈深處澎湃的眾聲喧嘩，這份心領神會的感動是作為一創作者的我，內心最大的期待。

這次展覽我要特別感謝國立歷史博物館張譽騰館長、國立臺灣大學楊泮池校長、國立臺灣師範大學張國恩校長、著名的企業家與收藏家鄧傳馨先生，以及台灣許多支持我、幫助我的朋友們，我雖不在此一一提及他們的名字，但是我會將感謝之忱深深放在心底。

Wang yan cheng
王衍成

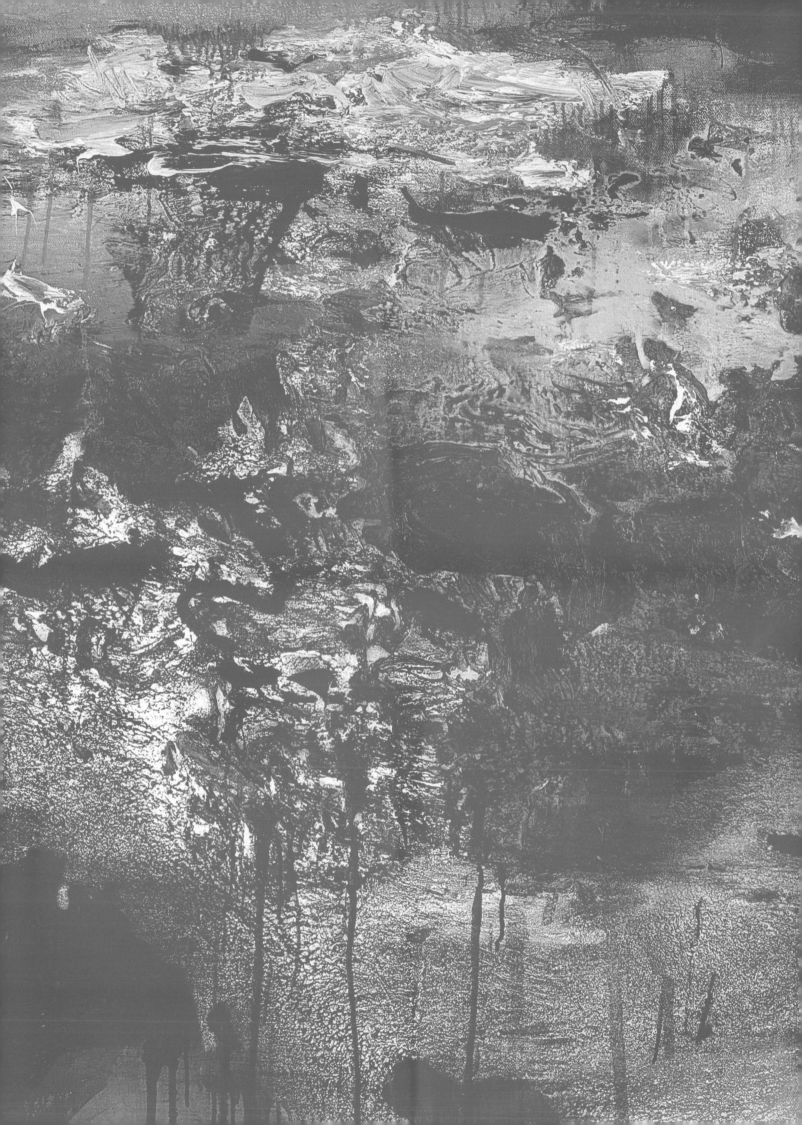

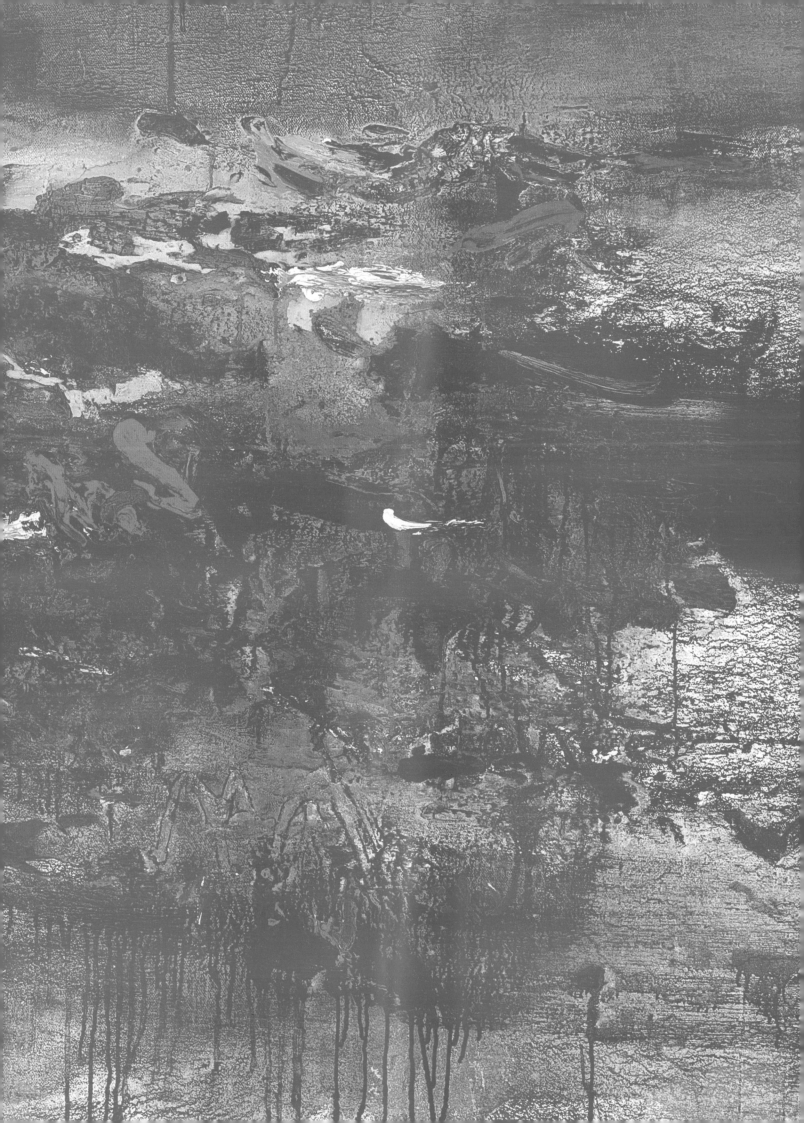

# LE VIDE
# ET LA RAISON

## 空 與 理

當王衍成 1989 年來到巴黎進修藝術時，他作了一個選擇。這個選擇就是繼續探索西方繪畫的奧秘。王衍成畢業於中國山東省藝術學院美術系，他的老師們向他傳授了西方繪畫的技法。在那個時代，人們認為西方繪畫是藝術的正統，與中國傳統繪畫屬於互補關係。王衍成在學習中領悟到：藝術品的創作需要不斷地建設、豐富自己的經驗，並敢於質疑。他立志走出一條新的藝術之路，創造出獨特的藝術語言。1980 年，王衍成在北京全國青年藝術家首屆展覽中獲獎。這也是建國以來最重要的一次全國青年藝術家展覽。從此他的創作邁上一個新臺階。同時，他也清醒地意識到，這麼快就在自己的國家成名可能並不利於他的藝術的進步。來到巴黎後，王衍成又變成一個默默無聞的畫家，一切重頭開始。但也並非所有都需要重新來過。在這裡，王衍成找到了天人合一的境界和藝術創作的自由感。通過禪修達到老莊哲學所說的「物化」，這不正是王衍成在他的畫作中尋找的嗎？他的畫千變萬化，其中既有精熟的技巧，又有中國幾千年象形文字文化的積澱。王衍成沒有摒棄對技術的控制，但他從中國業已僵化的傳統中擺脫出來。他用禪家書畫的精神和筆法創作，用筆觸傳達佛教思想境界。

於是，王衍成發現自己處於兩個世界之間。在遠東的文化世界裡，虛空是入道的不二法門；西方則奉理性至上。自從文藝復興以來，西方人使用透視法創作三維圖像空間，這種藝術模式直到二十世紀才被打破。在山東藝術學院，王衍成學習了油畫技法。他認識到這種藝術表現手法打破了中國傳統繪畫符號框架的束縛。怎麼能不被融合兩種文化的冒險所誘惑呢？在學習了古典主義繪畫後，王衍成嘗試打破這種繪畫的格式和規定，並在他仰慕的塞尚和畢卡索那裡獲得了靈感。他對這兩個畫家作品進行了數學推理式的研究和思考。與歷史的決裂讓王衍成認識到，符號、筆觸、色彩、明暗和空間都是凝聚情感和情緒的載體。他的中國前輩趙無極和朱德群都已經嘗試過這個經驗並獲得了成功。趙無極和朱德群分別於 1948 年和 1955 年來到巴黎，並成為寫意抽象畫派的先鋒之一。這個畫派的其它著名畫家還包括喬治‧馬修（Georges Mathieu）、哈屯（Hans Hartung）、熱拉爾‧施耐德（Gérard Schneider）、烏爾斯（Wols）。他們都為二戰後巴黎藝術的復興做了貢獻。第二巴黎畫派和巴黎新畫派集中了來自法國和其它國家的藝術家們，他們以筆觸為載體，將詩意的想像和與自然風景的和諧地結合在一起。

中國八世紀的張藻曾說：「外師造化，中得心源」。王衍成的作品繼承了這條規則。他在這一道路上不斷求新，最終摒棄了具象藝術。

作為藝術家，王衍成的優點之一是耐心。他瞭解時間的價值，並且從一開始就將時間性引入藝術創作。在這個過程中，鍥而不捨、決心和毅力、特別是努力工作的精神都屬於不可或缺的條件。現在，王衍成可以在未知的領域裡前進冒險了。他在西班牙、馬德里、倫敦等地旅行時，看到許多提香、倫勃朗和普桑的作品，感到十分震驚。王衍成理解到，他的藝術語言來自傳統藝術基礎上的創新，包括西方藝術和中國傳統藝術的重建。他在慢慢瞭解如何解讀參差不齊的西方藝術的更新。王衍成在山東藝術學院畢業後曾先後擔任本校助教和研究員。那裡的書法國畫老師都是傳統的文人藝術家，而教授寫實主義藝術的老師曾受到蘇聯畫家的培養，他們的現實主義以宣傳意識形態為目的。在此政治環境中，德拉克羅瓦、米勒、庫爾貝的浪漫寫實主義成為教材。同時，這種具有政治宣傳性質的現實主義也重視回歸自然。學校鼓勵學生們從寫生和風景中獲得靈感，以創作出一種新形式的藝術。

在這個背景下，王衍成創作了他的第一批海外作品。這些作品裡還有一些具象的內容。在兩種文化的衝撞下，王衍成認識到不能僅僅滿足於複製自己仰慕的古代大師的摹本。《法國百科全書》的創立者狄德羅曾說過「藝術不應以模仿為目的，而是教會我們觀察自然。」這個思想不是與道的哲學吻合嗎？中國

作者及版權所有：莉迪亞‧阿亨布爾（Lydia Harambourg）／
法蘭西藝術學院通訊院士、藝術史家、藝術評論家
朱磊 譯

哲學思想的基礎是技進於道，因此人需要通過內觀、心齋而達到天人合一的境界。原道即元氣，老子形容它「寂兮廖兮，獨立而不改，周行而不殆」。元氣中包含了真正的美的奧秘。因此無論從西方還是東方的文化而言，藝術都要求擺脫既有的模式。東西方的兩條道路都促使王衍成用開放的精神在繪畫中進行冒險。二十世紀前半葉，許多中國先鋒藝術家已經選擇了中國傳統中不存在的油畫作為藝術工具。他們在兩次世界大戰之間來到法國巴黎，在這裡發現和學習了油畫技法，也同時學習了西方的現代藝術。

什麼藝術風格打開了王衍成的眼睛？是塞尚的畫？他告訴我們，這位愛克斯的藝術大師「畫的現實和別人的不一樣」，他敢於破壞形式。是梵古和他的充滿激情的色彩？還是高更、德蘭、馬蒂斯筆下與眾不同的現實？它既不是傳統中國畫家的現實，也不是西方傳統繪畫的現實，並且與我們日常生活所見完全不同——這是什麼樣的現實？塞尚完全征服了繪畫物件，通過空間與明暗的構建傳達出一個感性的現實。在藝術探索的路上，王衍成必須捕捉到塞尚作品的精髓才能繼續前進。他做到了。對塞尚的理解為王衍成打開了無限可能，讓他進入了一個不斷發現創新的廣闊空間，從而形成了個人創作語言。空間帶來關於虛空的冒險。藝術家希望在那裡找到對宇宙的新定義。在巴黎，王衍成面對的課題是寫意抽象畫。這個畫派的骨幹們都嘗試用即興方法來描繪抽象符號。中國藝術家傳統的筆法如何轉移到西方非具象藝術中？原創性非常重要。有意思的是，不同文化在形容同一個現象時，詞語的內涵會產生差異。法國藝術評論家蜜雪兒‧拉貢（Michel Ragon）所說的「抽象風景主義」，在中國美學裡稱之為意境；而具有悖論的是，兩個名詞從語義上來說是對立的。

在王衍成九十年代末的畫作中還存在一些符號，作為對廣垠天空的提示，對山石、瀑布、雲霧、山松的聯想。這些懸崖峭壁上的勁松讓人聯想到當代中國傳統水墨畫大師黃賓虹的作品。

但是不能把王衍成局限地歸類為某一種風格流派。西方風景傳統用描繪和轉置再現物件，而中國藝術家將風景的精神沉浸在每一筆觸中，每下一筆都如荊軻所唱的「壯士一去兮不復還」。王衍成仍與具象藝術藕斷絲連，但他深受抽象藝術的感染。他的創作類似道家的修煉，需要切實地感受世界，與天地萬物共呼吸，從而達到悟道的境界。這一點可以引用法國畫家讓‧巴贊（Jean Bazaine）提出的「造型等值」。中國藝術家不是面對主題創作的，而是憑藉心和記憶，在內心之遊中感受風景的力量，直到從中捕捉到精髓。苦瓜和尚完全理解了這一點。他寫道：「山川使予代山川而言也，山川脫胎於予也，予脫胎於山川也。搜盡奇峰打草稿也。」面對自五十年代中期興起的寫意抽象畫派的挑戰，王衍成恰恰運用了這種具有存在主義和內心化的語言。可以想像，如果王衍成也走上寫意抽象的道路，他會和其他中國寫意抽像大師一樣成為這一畫派的先鋒人物之一。在巴黎，王衍成發現了一個極其豐富多彩的藝術舞臺，以及從亨利‧米肖（Henri Michaux）以來，特別關注遠東藝術但並未成形的潮流。

王衍成接受了挑戰。他喜歡新鮮事物，並渴望將詩意的現實形象和個人想像綜合起來。他忠實於中國的千年傳統，而圖像的創新是將傳統發揚光大的條件之一。對王衍成來說，主題不在歷史或過去，而在當下的生活中。他的生活就在他面前，繪畫在等待他的發掘。

王衍成對自己做了總結：已經掌握的技藝，對藝術的渴望，創作的目的，以及不足之處。通過對西方繪畫的熟悉，王衍成在其中找到了與中國藝術的共同點。當然，他也認識到書法與西方抽象藝術的不同：書法是通過筆觸、寫意，對一種固定模式的個人解讀和表現，是在既有符號系統內的對自由的感知。而在使用油畫材料時，創作過程改變了動作和筆觸的韻律和力度。王衍成最終選擇了非具象道路，因為他可以由此天馬行空地想像現實——不是一種現實，而是多個現實：通過豐富的色

13

塊和音樂性符號產生無限的多維空間。圖像不再重要了，王衍成畫中的一切都擁有了現實本身。一切是真實的，卻沒有什麼是理性的。在創作中，王衍成要在畫布既定的空間裡考慮色彩、明暗、書寫、運動。虛空這個道家的基本理念變得非常重要。這個過程就像畫家石濤面對黃山的「相看兩不厭」。畫布的空間與虛空相接相融，無邊無盡。虛空是天地和氣的母體，是完美造型的源泉，是周而復始的宇宙運動的原動力。王衍成用他藝術語言，令虛空完全臣服於他的藝術。通過繪畫技法，王衍成找到中西方兩種思想的平衡點，它們的融會貫通成為他的繪畫的框架，他的日新月異的視角的表現手法。其中色彩與符號不再屬於四平八穩的自然主義傳統，而具有積極主動的精神性。

王衍成的視角帶來一個完全感性的世界。實實在在的材質和色彩成為思想的化身和內涵，而作品的一致性與內部和諧成為藝術家內省的觀照物。

王衍成這十年的繪畫作品恰好處於二十世紀的落幕時期。這些作品由色彩構成、在色彩中構成。它們完全為能量而生。在一個無限的空間裡，這種酣暢漓淋的潑彩畫法也是對寫意抽象畫派的回答，是對空間可視性的回答。色彩成為深不可測而充滿激情的空間的框架。鋪滿顏料的畫布表面粗糙不平，有的色塊強悍，有的輕柔，它們從暗影中顯示出來，讓人相信繪畫具有溝通心靈的能力。有的色塊猛然爆發出來，又融化到鏡子一般的背景中，那裡面有一幅幅前所未有的風景：深谷、森林、山川隨著某種藝術家的直覺無限地展開，充滿氣勢磅礴的想像。有時色彩團聚在一起，這些色塊的厚度讓人聯想到岩層。它們具有浮雕的厚度，給表面空間帶來一種新的維度。

王衍成具備一種自信：空間是未知的，需要繪畫來開拓這片由材質和畫筆培育的土地。在中國繪畫中，空間的再現與莫內的眼光類似，沒有層遞關係，也沒有邊緣。王衍成的畫面中展現

了多重交織的空間，這是他的想像世界，一種印象和記憶裡的自然的反映。在藝術家眼中沒有任何客觀性。他的作品是由材料、色彩、關係和文本交織而成的交響曲，賦予他的藝術一種特別的力量。王衍成由此擺脫了所有的再現和描述，而直接面對靈魂和無形無象的道。他的空間仍然以中國文化為根基。道的空間具有「生生不息」的韻律，畫家在道的運動中漫遊，靜觀。所以中國山水畫是最感性、最生動的表達方式，它表現了最神秘的靈魂的運動。這種畫家與自然合二為一的關係，在西方現代也有嘗試，寫意抽象派就是例證。在巴黎，王衍成看到這些畫家渴望創作新式圖像而放棄了表像世界，他們從風景中發現並提取了讓·巴贊所說的「最精髓的重要符號」。

不應該對「抽象」這個詞產生誤會。最重要的不是拒絕模仿自然，而是在線條和色彩中發現與自然風景等值的造型價值——通過韻律。西方成功地完成了這個實驗，而東方佛家和道家的天人合一的哲學中也早已有相關的論述。

對王衍成來說，大象無形意味著什麼呢？當他在現代藝術中開拓時，如何表現這個概念呢？王衍成給出了回答的開始部分。他說：「我的畫是一個不存在的存在，一種在場 - 缺席。」在千禧之年前後，王衍成的個人藝術語言成形了。他進入了與虛空持續對話的穩定狀態。有時，景色煙霧繚繞，流暢輕盈。有時，顏料在畫面的地平線上堆積，如泥土般厚重。王衍成總是藉助豐富而細膩、充滿一種少有的情感力量、如音樂般響亮的視覺效果內容，將我們攜入自己的內心世界。王衍成已經掌握了油畫技法帶給他的諸多限定。畫刀猛烈直接，畫刷柔韌有力度，畫筆柔順而延展。各種經過思考的或衝動的筆觸，隨著畫家的興致激情，在畫布上大書特寫出王衍成獨特的「文風」。

王衍成用色彩與運動的碰撞、顏料與光線的交錯表達空間的形而上。在對比與和諧中可以觀察到這種精神性。它們交相輝映，在協調與不協調之間更替，與音樂有異曲同工之妙。在大

調與小調之間，王衍成譜寫的樂章是一場視覺的盛宴，而觀眾似乎同時聽到了天籟之音。王衍成的畫用煙花般的色彩斑斕的光束吸引我們的眼光，它們從一個色彩鍵盤上彈奏出來，由藝術家編製出最豐富的音響效果。最令人意想不到的節奏在流動與回溯之間收放自如，直到藝術家將整個微觀世界凝聚在透明水晶中，展現在我們面前。

王衍成向我們講述了他對風景的夢想。無獨有偶，一位法國哲學家加斯東·巴舍拉（Gaston Bachelard）的文字似乎恰恰可以用來描述王衍成的畫作：

「在想像的王國裡，無限是想像作為純粹想像的空間，它能夠自由而獨立；它被征服，也是勝利者；它驕傲而顫抖。那時，圖像在飛躍，迷失，它們成長，又被自己的高度壓垮。於是，必須需要非現實的現實主義。」（見 1943 年著《空氣與幻夢》一書）

## 王衍成夢想色彩與空間

色彩在藝術家完全掌握的構圖中對話。王衍成的靈感來源是無限的。這位煉金師分析了色彩的視網膜效果和它們對色度的影響。2000 到 2010 年之間，為了創造一個自己的圖像世界，王衍成不斷探索色彩的物理性變化以及它們對我們的視覺和想像的影響。這是畫家的籌碼。在他的氤氳世界裡，現實的變相來自他的記憶（王衍成崇拜的德拉克羅瓦稱之為我們的「無可比擬的記憶」），由記憶觸發動作、筆觸、豐富的色塊對比，使他的繪畫展示出一個獨一無二的境界。

王衍成的繪畫創作由直覺和情感帶動；他一心要將現實挪移到畫布上。為此，他運用色彩的疊加，突顯，覆蓋，再次更新，沉積，斷裂。

王衍成的專注的動作不再完全屬於一個中國傳統畫家的，後者在時間的永恆中所作的一筆一畫都不可修改或挽回。王衍成仍然尊重用筆的儀式，但他使用充滿激情的實驗性的重複筆觸。每一層顏料由下一筆澆灌、啟動，直至畫家對整個效果感到滿意。畫作產生它自己的與天地之氣相通的呼吸；在一片充滿色彩、光線和質感的風景裡，觀眾感覺到某種不可見性的存在。

如果說王衍成的視角是抽象的，那是指他的色彩遊戲：純粹色彩的富於韻律的即興發揮，張力被破除，又重新連接，在一個平衡的瞬間，將時間凝固。觀眾總是處於聖主顯像的感動中。一個想像的世界出現了，它充滿了層疊的地質紋理，混亂的混沌留下的痕跡，成千上萬星星般的符號，似乎是天、地、石窟、泉水、雪山高峰、雷電和晚霞。

王衍成的每一筆都為了「喚醒材質」。他成為自己世界的主人。符號孕育了一個形式的世界，根據自然法則，將對立事物統一其中。王衍成的創作是一個漫長的繪製過程，從畫筆反復塗抹畫布開始，他將顏料塗在畫布上，刮掉，再塗上，壓縮，逐層累積。他刻畫深度，但不用透視法。色塊的爆炸帶來傷痕，沉浸在陰暗的流水中。形式的迸裂對陰影進行切割，它喚醒光明，光線附著在顫動中的厚重顏料上，回應天空的繽紛色彩，或地下的忽明忽暗。深度帶來對比強烈的邊界，而形體之間的衝撞擠壓出紅色、橙色、赭石、褐色、黑色和幽藍。它們出現在深不可測的層次裡，然後浮出海面，在山脊上消融，在雲霧中隱現。光線的深度為黃褐色、土黃色和暗紅色帶來活力。

王衍成與宇宙合一的體驗告訴他如何在不可捕捉與元初混沌之間把握平衡，這兩點正是他繪畫的基礎。

又一次，王衍成站在了兩個文明之間的十字路口。詩歌對這兩個文明來說都是富於美的啟示的。十一世紀的郭熙在他的山水論中寫道：「詩是無形畫，畫是有形詩。」對德國浪漫派詩人

那瓦利來說，「畫家的藝術是看到美的藝術。」二者之間是相輔相成的關係。今天，王衍成帶來了他自己的回答。

王衍成的藝術積澱成熟了。他日益堅定地尋找和把握一種自由的、向想像與幻夢開放的繪畫。從此，他的創作筆觸具有了獨特的風格。時間為他的繪畫提供了營養。顏料堆積的團塊消失了，留下一片完全是海市蜃樓的平面。照耀著塵囂飛揚的創世時代的烈火，和波濤洶湧的洪水與漩渦，都漸漸沉寂下來。換來的是令人暈眩的深度空間，面向逆流、騷動、救世的深淵、傲人的陡峭。油畫需要耐心，它面對著無常、轉瞬即逝與過渡性的挑戰，而即興發揮的動作想要與之背道而馳。王衍成將這對立的兩面在互補中結合。陰與陽，厚重顏料的陰沉，以及它面對光明和迷人的白色、在昏暗光線中猛然爆發。黑與白的對話需要豐富而沉穩的色彩襯托，需要在畫布上長時間的準備。畫家成為在圖像田野上行走的人，他在那裡播種，讚頌和慶祝它的美。王衍成習慣用稀釋的顏料鋪底色，一共可達七、八層。半透明的色彩交融在一起，成為一片光瑩的皮膚，它承載著由顏料和符號灌溉的、對記憶的感動與衝動。

「強迫畫作成為自由的」，王衍成告訴我們。他注意保持構圖的平衡並完美地做到這一點。每一層新的色彩與上一層發生感應，吸取它，或覆蓋它，或賦予它新的表象。王衍成最新的作品中，色彩的厚度減弱了，光線融合一切，閃爍出流動的亮點。在平衡與和諧中，畫布隨著每一束光線顫動，召喚聰明與感性。這是他在羅斯科（Rothko）的畫中找到的禪悟。中西兩種看似對立的傳統繼續在王衍成的藝術創作中並行。一方面，線條的科學，動作的韻律；另一方面，透明的顏色，神秘的靜謐。要將看不到、但感知得到的事物變成符號。抽象由其它道路回歸了中國傳統思想。自然元素成為符號，勾勒出大海群島、高山峻嶺、雷電火焰、雲霧陽光。王衍成超越了傳統符號系統，創作出詩意的抽象，讓所指與被指融為一體，這些來自他的雙重文化和教育，以及他自己的創新。油畫讓提香一早成名，成為明麗的色彩畫派代表，繼他之後倫勃朗和羅斯科也將光與色融合起來。王衍成曾經長久地觀察這些大師的作品。他看到他們的作品的平衡與完美，使得觀眾不由自主地沉浸在他們的繪畫世界裡。

說到底，還是要馴服虛空，重建世界的精髓。王衍成將夢境變成現實——畫布的現實，達到完美的天人合一。王衍成的筆觸氣韻橫生，無處不體現著道法與萬物之理。生活的經驗成為嚮導。他的畫筆像測振儀一樣記錄著世界的力量與脈搏，用熱烈激昂的色彩賦予畫布和顏料生命。現實被形式與色彩凝固在一瞬間的音樂替代了。顏料緩緩堆積，邊緣逐漸減弱，色與色更迭交替。黑色、紅色、白色。閃光的絲綢，明亮的鏡子，閃爍不定，映射世界。形狀之間抵觸衝撞，色彩之間則流動開放，帶來更新與新生，帶給我們獨一無二的感受與震撼。

構圖完美地平衡，光線統一了不同層面和深度。帶有運動感的深度讓我們覺察到空間的延伸。筆觸的一呼一吸都緊湊有致，收放自如，帶來空間的整體感。空間隨著自然變化而變易，變成激浪，捲動，斷斷續續的曲線，顫動，符號的狂舞。寶石藍、寶石綠、天藍、碧綠，附帶著紅色與橙色。用畫筆輕撫而成的彩色符號表達出王者的自在完滿。不同的層次融合在過程中、路徑中、清除中，帶來自然的氣息，它呼吸的聲音。紛亂中顏料還在發芽開花，沉澱與堆積則留下分裂交錯的痕跡和開散耕作的線條。王衍成發明了一條新路，他的繪畫世界裡符號努力地從土地的沉重中掙脫出來，最終於色彩和光線合為一體。

王衍成一直在對空間和光線進行更深層的探尋。他與邊界遊戲。在提香、德拉克羅瓦、塞尚和羅斯科之後，王衍成在中國精神中尋找虛空的形象。他欣賞山姆·撒弗蘭（Sam Szafran）在關於平衡問題的探索中對虛空和空間暈眩的研究。這些與王衍成的繪畫研究不謀而合。圖像分解了，空間更流暢，它在秘密地流淌，以天堂般的歡樂暢快中灑露出來，它的不可捉摸的深度令觀眾沉醉其中。

什麼樣的繪畫，為了什麼樣的期待，什麼提議？這是多麼巨大的宇宙的能量？它譜寫出令人意想不到的交織的畫面，這些線條是不斷重新開始的、啟蒙的、傳授奧義的旅行路線，它面對的是德勒茲所說的「混沌宇宙」。這個詞用來指王衍成的繪畫似乎再恰當不過。在困惑與和諧之間，在陰與陽之間，王衍成的畫以詩意的方式讚美生命，讚美神聖的孕育天地萬物的氣。

王衍成告訴我們，他的畫表達的是「他的生活，他的思想，他的靈魂」。這意味著，他既承認對傳統的繼承，又認識到自己的個性發揮與創新。他在滿懷信心地冒險。這是王衍成的座標。時間與他一起工作，為他工作。

今天，色彩的流淌和爆發，顏料與色調的延展，都融合在一段不被動搖的電流中。自然在我們觀照中顯出它的神性的美。湖泊、山川、群葉、深谷、平原、河流、火山、岩石、松樹、泡沫、冰河、沉寂的大地、北極光、黃昏與晚霞交織在一起，又在奔放的色彩中消隱蒸發。脫胎於書法的線條以嫻熟而隨意的技法勾勒出結構。色彩豐富得令人眩目，它們越來越個性化，變化更細膩而微妙，彰顯藝術家的氣韻。紅色、橙紅、藍色系、赭黃系、土色、黑色、赭白色、藍灰色，共同建立流動的空間。每種顏色是一種色度，一個聲音，它們在自由逍遙的空間，在顫動的空氣中，進行時間之外的旅行。

王衍成超越了已經成為歷史的寫意抽象畫派的門階，他創造了一種完全個性化的藝術語言，也憑此在國際藝術舞臺上佔據了一席之地。對王衍成來說，想像與精神的辯證法就意味著他所創作的不斷更新、帶著神秘的童話色彩、帶給我們觀照與領悟的靈魂風景。

## 色彩－光線的空間被完全征服了

地平線繼續上升，直到在畫的邊界之外消失。王衍成的畫作是巨幅的，在那裡生命的空間變成多重。王衍成的畫讓我們分享到淡泊寧靜之後形而上的精神境界。我們進入了畫作的「文本」，它的紋理，它的真理。

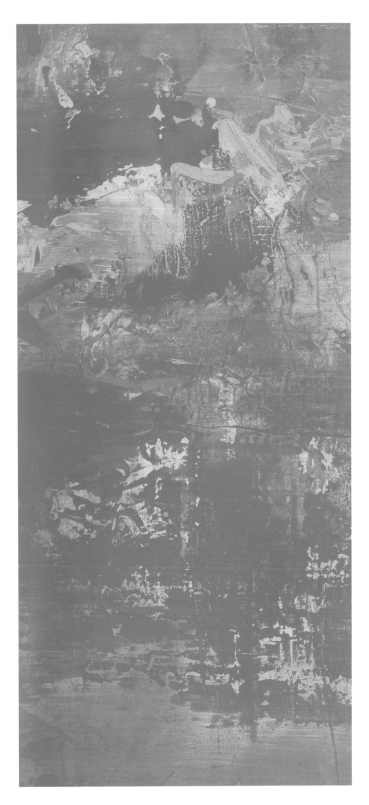

# REAL LIFE

## 真實的生命

王衍成的作品沉浸在生命裡各種深深的湧動當中。然而，當我們駐足凝視他紛繁龐大的宇宙時，卻很難不在其中投射我們自身的種種思考。西方崇尚死亡。我們讓正面衝突鼓樂喧天，截然對立：愛神與死神，善與惡，弗洛伊德的「本我」與「超我」。時間是我們命中註定的一把刀。喬治 - 巴塔耶（20 世紀法國思想家，被譽為後現代思想策源地之一）曾探尋了我們「可咒的一面」，它無法言說，不可名狀，深藏我們內心的深淵，在那裡怒火暗聚，魍魅迷狂！加繆筆下標誌性的人物，現代人的典型，實際上就是一個被扔在現代荒唐存在中的「陌生人」，這種存在必然化為虛無。雅克 - 拉康（法國現代心理學、精神分析學家），二十世紀的大師，他把人歸結為一世追尋，虛無縹緲，最終一無所得。語言只是我們所失去的一切的徵象，我們說話只是因為人人相隔。我們的生活只是個圈套。依我之見，人，無非苦海無涯一隻舟！

王衍成卻蘊蔽於東方思想，它與這冰冷的人間悲劇背道而馳，如花綻放。它邀我們迷途知返，回頭是岸。在王衍成的畫中，即使是空白，衝突，黑暗色調，也並不令人聯想到悲傷陰鬱，他的世界沒有諸神的黃昏和世界的末日。然而他本人也曾難逃厄運，遍布我們歷史之中的浩劫，他和他的家庭都經歷過。但在他的畫中這一切卻了然無痕，這對我們來說頗為神秘，彷彿對他而言，在險象環生的時間長河中，必然存在著潮起潮湧。在這裡我且不總結老子、莊子及道家的思想原則，因為它和我們的思想如此不同，以至我們基本無法聆聽到其真諦。但本篇序文會是一首低吟淺唱的歌。莊子寫道：「天地有大美而不言。今彼神明至精，與彼百化」。這也許便解釋了王衍成施功運氣，展現宇宙萬千變化的創作行為。人，由於極端的偶然，生於世，但並不與世界對立。人的意識沒有錯，在物質的盡善盡美中，它也不是一道破壞的裂痕，它因相同的宇宙精神而激揚。王衍成的畫作，有遠超我們的恐懼的廣闊空間，那是一個「我 - 世界」，是內心與宇宙間的自由穿梭。老子說：「有物混成，先天地生。寂兮寥兮，獨立而不改，周行而不殆，可以為天地母。

吾不知其名，強字之曰道，強為之名曰大。」此言有如仙氣，化解開王衍成多元的世界。在他的畫裡，空間的融合勝過衝突；明暗的對比，黑白的色塊，熾熱與陰冷，並不意味著雨果文學世界中的善與惡、愚昧與真理的戲劇性鬥爭。因為在他的畫中一切都是真實的，實在的，但並非客觀存在的。真實並不能表現我們所看到的外部世界和它的美不勝收、悲歡離合，它表現的是創造中形態萬千、細微精妙的循序漸進的過程。這就是王衍成取之不盡的塑造源泉。

這是在虛空之中的歷險！所謂虛空，不應解釋為無物、烏有，更不是天生的缺陷。虛空是活生生的。此言善哉。虛空是股氣，是個泉，但此泉無始無終。就像一根無形的線，將世間一切凡人俗事織入它精神的網。這樣的一個畫面可能頗令人無所適從，但我們只模糊地知曉大概，以此描述宇宙之呼吸及其周期之流動。

王衍成的畫上常見粘稠的黑色料，它確與歡喜無關，而是深植於來自大地的直覺。那觸摸起來沉鬱巨大的結塊，是大地母親和她的火山鍛造，如炭灰般肥沃、美好，厚厚腐葉之下絕不掩蓋任何魔法妖術。他是這樣一個畫家，熱愛事物的深處，喜歡顏料的厚實及其強烈的碳化，他作畫是層層相疊，他在聚集的色彩中摳挖，翻尋，他創造了礦層，又把它挖開，重新覆蓋，再打開。他有如地質學般的繪畫意識到了世界的構成，以及它更深層的沉積、它的特徵、它的變化。他的畫包羅萬象，他在一個各種繪畫形式的工地裡，點石成金。

如果將王衍成過於符號化地圍於傳統的對比參照中，那就大錯特錯了。誠然，王衍成可能因沉溺於顏料、色塊凝結、礫石堆積而顯得「陰」，但同時他也會很「陽」，因為更加明亮的白色同樣令他著迷。但畫家會對此付之一笑，因為我們的這些固定概念，將他簡單化了。實際上，陰陽之性，是自由轉換的。如果從王衍成的一幅畫上一開始就生出大片的黑色與白色，

帕特里克 - 格蘭維爾 2011 年 11 月作
柴海波 2012 年 4 月譯

那是在表達一種原始的混沌，混沌之中一切活生生，一切有可能。很快這黑與白，這難以區分的底面上，就湧來了第一波色彩，赭石、淡棕、橘黃、湛藍…或透如蟬翼，或冷暖交融，一筆一劃均生變幻。王衍成可在畫布上做出七、八層底色，令其融化延伸，形成精妙之廣闊景深。這與傳統的墨的五色不同，王衍成輕快地從傳統中國畫家的密碼中解放出來，運用了一種獨特的抒情的抽象。一個偶然形成的世界，灰、黑、奶狀的星雲發出彩色的波，王衍成再為它施以重彩。他在原始的大洋中點綴和豎立起黝黑、堅實的群島，但這些來自大地的塊壘立刻就被搗成千百個碎片、絲線，像大理石的花紋，凹凸不平，佈滿氣泡，混雜在蠕動的迷宮中。石頭像是活的肺，黑色常帶亮白的斑斑點點，黑與白相互穿透，交織。火在黑暗中心燃燒，清澈的早晨從中孵出。傍晚生於白晝的水晶，黑夜被萬千個太陽充盈。世界是一個大聯姻，王衍成指揮著一個個婚禮，像一個挖土工、一個泥瓦匠，專心地築建、改變、鼓勵、滋養。

王衍成總愛談起有關老牆的畫面，一堵牆，沐浴陽光，接受風雨，改變材質，逐漸成熟。我們的世界也是生長在岩石之上，佈滿牆草，既乾燥又濕潤，既炎熱似火又冷若冰霜，堅硬之中透著柔軟，色彩斑斕，身披苔蘚，草木橫生，我們的世界承負著歷史的模糊記憶，文字，圖案，撞擊和坑洞。城牆曾被拆毀、劫掠、重建、它因腐殖土而黢黑，因太陽的熱浪而火紅，在月光之下盡顯潔白無瑕。城牆之間，雀鳥啄食，昆蟲隱匿；牆角下一泓隱密的泉水侵擾著牆體，但並不能撼動它，因為它接著地，粘著土，連著根。大牆在種子和蜜蜂的風中成長、逍遙。它是一面反映大千世界的鏡子。「繪畫不應僅僅是牆上的牆」，尼古拉斯‧德‧斯塔（法國當代抽像畫大師）寫道，在焦躁不安之中，他曾試圖打開隨創造而去的牆。尼古拉斯最後就是從昂蒂布的一座高牆跳下自殺的。但王衍成畫作的牆反映的是「我 - 世界」的運動，他的牆成熟了。

王衍成作畫的深沉筆觸不同於傳統的中國畫：毛筆以線勾勒人與物，行雲流水，一揮而就，無從修改，難於潤色。王衍成的畫筆則是反覆研磨，循環往復，顏料厚塗，緩緩拉長，逐漸沉澱。黑、灰、白，深不可測，像地球的深井，畫家向內投入束束光波，從而令畫面生出肌理，整個宇宙的山巒展現出蒼涼的坡和脊。每一層顏色都是下一層的回憶和酵母。火光暗暗升騰，黑的是煙灰，紅的是熾熱的、心血來潮的熱情，同樣也是溫暖家園的巢穴，大地敞開胸懷，像天空中隱現奇異色彩的果實。一切暗色萌發出嫩芽，繁花盛開。人世間就是這樣嫁娶的，歡慶的婚禮就是這樣孕育而成然後激灩繽紛的。

這個持續創作過程的最高階段，來如一場陣雨，王衍成稱之為「讓肌理甦醒」。發自本能，果斷出筆，毫不遲疑，無怨無悔，畫家對大片漂浮的堆塊和流動的溝壑施以標記，點睛之筆往往是一縷紅色、橙黃色，或成條，或成槓，或如一點炭火，或像一撮未燃盡的煤屑，均一抹而就，璨然出彩。它像一股生命之氣驟然凝聚，匯成厚重的撞擊，播撒出衝動的火焰，在畫面中留下供觀者跟隨的痕跡。因為氣是從不斷線的，它往往只是看不見而已，它在深處遊蕩，暗啞，噯氣。畫龍點睛之筆從自我最深處生出，迅如閃電，但同時，它並非只來渲染畫中其它物體，就像喬治 - 馬蒂厄的有些畫作一樣。如果說鮮亮的標記是給山巒起伏的前沿地帶畫了紋身，那是因為這片地帶的升起或融化產生於自身的地底奧秘。一個「我 - 世界」。我去撞擊，世界被觸發；世界來撞擊，我被觸發。若現電閃雷鳴，那是我和世界糾纏於同一個氣場和力場當中。

王衍成很是強調和諧的概念。鮮亮跳動的筆觸在畫家的審美狂歡中創造出光與影的至高平衡，西方評論家欲說還休的陰陽互動，也不會向淡然自持、無尚純美的畫面強施它的法則。王衍成創造了他自己的審美方向，他自己的抒情的形而上學。德勒茲（法國當代哲學家，慾望哲學的奠基人）將傑作定義為介乎於純粹的混亂與完美的宇宙空間之間的一種中間狀態。太混亂，作品遭到解散；太多空間架構，又將作品束死。德勒茲選

擇了一個新詞「混亂空間」來解釋他所理想的喧動與和諧。王衍成恰恰認購了這個靈活而均衡的定義。

的確，王衍成是抒情的，他創造，因此他歡慶，他歌唱。他向人間的燦爛畫卷點頭示意，他無法排斥於歡慶的節日之外，羞愧不安地向隅而泣。在各種形態的旋律中，一切都不曾丟失，人類的音符在其中合聲迴盪。我們這個世界是不是既非忘恩負義又非荒誕無稽？我們人類是不是也參與分享了宇宙間無限的繁衍生息？王衍成，他是個泛神論者嗎？像提香，像德拉克洛瓦，像塞尚，這些他喜愛的畫家？還有那些抒情抽象派畫家，他們已被王衍成用色彩的交融和深厚的肌理所超越。靈無處不在，我們的畫家沉浸其間，全身投入。

因此，那些更虛曠、更流動、包裹著紮實稠密的土地的空間，便形成了一種通道，或各種機緣因果的條件。一個現實若要偶然生成，必先有看不見的、吉利的運動潛行。無邊的湖水在清澈中冥想，王衍成是水中鏡，讓物質聚焦，肌理凝聚，彷彿一處處堡壘要塞徐徐晃動，漸漸甦醒。他在接著地氣的鐵匠鋪裡勞作，用赭石和充滿生命力的幸福悉心調製著神秘的鐵水。他的大火鋪天蓋地，直抵濛灰的山谷和陡峭的高原，直至暗無天日的元初。火苗在黑暗中投擲、碾砸、爐膛熠熠，有如鑽石在岩漿，撒旦定不可偷生。東方精神解救我們於安息日，這是一場沒有犯忌的酒神節狂飲。大龍乘風破浪，在它的千萬條江河中千迴百轉，口吐烈焰，張縮鱗甲，劈啪作響。而這一切都環環相扣，清楚明晰，在沒有這條龍之前就被頭尾貫通之氣緊密相連了。王衍成隨生命的脈動而遨遊。這是萬千世界的華爾滋。所有的芭蕾舞演員就是一支畫筆和幾管顏料，無雜器而成奇蹟。幾滴松脂，一縷清香，畫筆的精神從而得勝，畫面上肌理凝聚，史前星雲的雄偉建築拔地而起，在自我的最深處，依影而生。

因為人在那裡，在陰間的夢裡，他並沒有放棄自己的什麼。我們自認為終已擺脫的痛苦、折磨、悲涼、恐懼，它們也都在，心理分析師也不能卓然超驗吧？誰能說已經擺脫宿命達到至聖？是的！王衍成也許還向我們講述了他折射在大歷史、大動盪當中有關創造的故事。說到此我要自相矛盾了：我剛剛喝叱了西方悲劇文明以請它遠離，現在又若無其事地把它請來談感情訴求。可中國畫確實從來沒有拋棄過情感或激情。王衍成沒有宣誓對一切無動於衷，他聲明他的畫表達了「他的生命，他的思想，他的靈魂」。人類混雜的心靈不可能與世界分離，內心的細微差別正吻合了光與肌理的漸變，「自我」的空間提供了超乎想像的礦藏，變幻莫測，五光十色。但與西方的不同之處在於，東方觀念中人並非常囿於存在的孤獨，精神上無依無靠，永遠追尋著一個可能的戈多。人住在自己的心裡，他將世界的歷險囊括其中，他在世事變遷的潮湧中游泳，在時空中呼吸，他不會超然局外，他是入世的。在遠方的灰色中，在王衍成的黑色與白色中。在黑的雪中，在閃爍的夜裡，在黑色的金子裡，在陰暗的大火中。在無邊無際、緩緩流動的暖色的遷移中。誰能在畫家的心中劃定邊界，隔離開藍與灰、赭與紅、綠與橙、白與銀？一色便是另一色，這就是遊歷中的粼粼波光。

史詩的目的不是在旅程終結時找到忠貞的潘尼洛浦。潘尼洛浦隨處可尋。是大地，是子宮，是泉水，是原始的根，這一股同源的氣抓住了畫家的心，並向他展開了無限宇宙空間的地平線。在他內心，通過他，在他之外。王衍成就是這樣將我們置身於真實生命的歷險的，我們在他的來自大地的大河中游泳。而所有變化的大海向我們召喚。

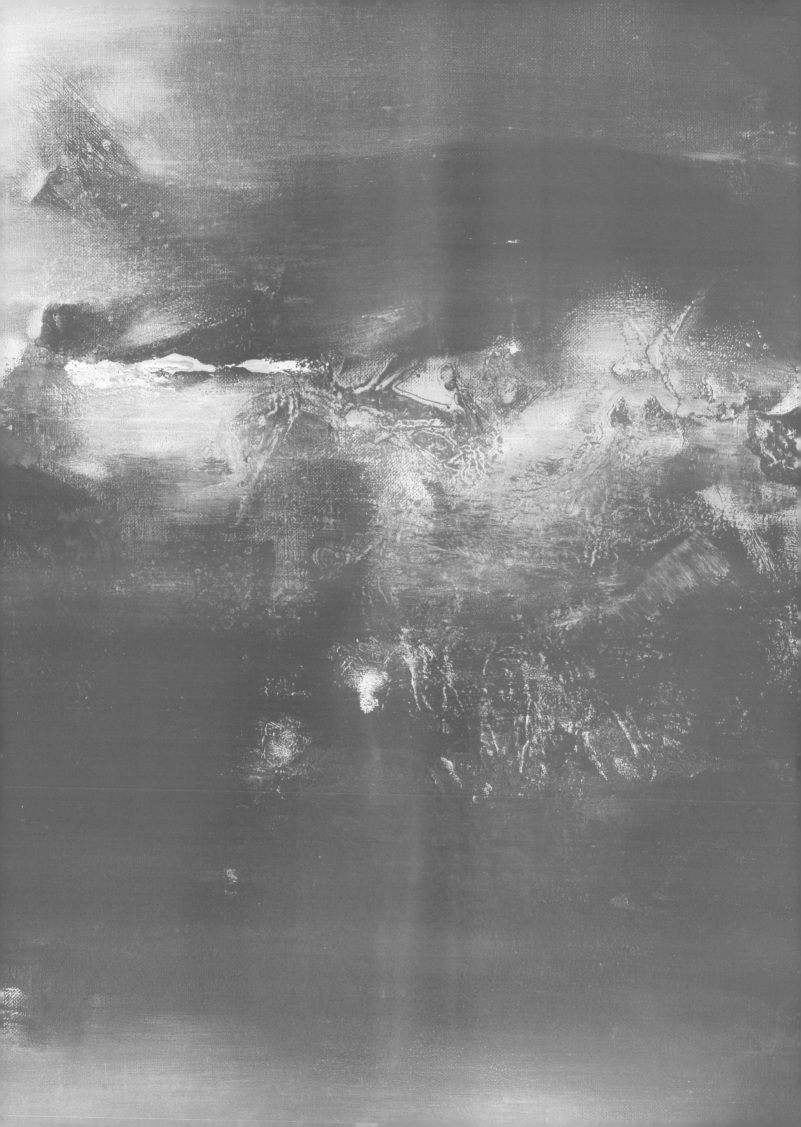

# L'ETRE QUI SE DÉVOILE
# DANS LE NÉANT

## 從空無中展現存在

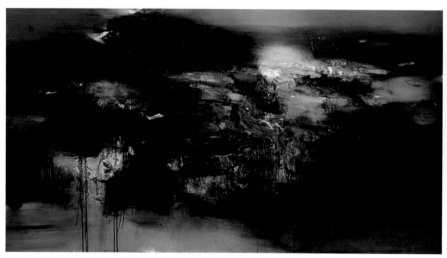

圖一：王衍成《無題》2009 私人收藏      圖二：王衍成《無題》2009 私人收藏

王衍成 2008 年以後的作品（圖一）達到了迄今毋庸置疑的高度，至少在我看來如此。所以我對此次畫展滿懷期待。作為藝術史家和研究法國近、現代藝術史的專家，西方與東方，尤其是與日本文化相互產生的影響一直為我的思考提供養料。在此，我願意從一個東方人的視角對王衍成的近期繪畫淺作拙評，以引珠玉。

顏料從管裡直接擠到畫布上，或者是用畫筆或手塗抹在畫布上，快速勾勒出粗曠的線條，或者讓顏料盡情在畫布上滴淌，畫家想突出顏料本身的質感和鮮明的色彩，我從中看出一種將瞬間固定下來的外在表現力。

的確，在王衍成的畫作中，顏料凸起於畫布，形成作品的核心和主體。隱藏的底層主要是黑色，構成畫作的背景，畫家在上面作畫。這種黑色背景有時可能略偏藍色或土灰色，不過原則上是深黑色，我本能地把它跟黑暗聯繫在一起。我對王衍成作品的第一印象就是如此：鮮豔的顏色從灰暗的背景中躍然而出。

應該把王衍成的繪畫歸類於非具象藝術或者抽象表現主義藝術嗎？就像蘇拉熱、哈同、馬蒂厄或者波洛克？或者把他歸類於同時代的旅法華裔畫家，比如趙無極或朱德群的畫法？所有這些人的作品都已經歷近半個世紀的時間，已被歸入「經典」，沒有哪位當代畫家能忽視他們，也沒人否認朱德群對王衍成藝術風格的影響。

但是，執意把王衍成歸入某個藝術血統是沒有任何意義的。其實，非具象藝術或者說抽象表現主義是順應一個特定時代的趨勢，渴望超越嚴格的形式，也是人類永恆的共同追求。正是這種追求催生了歷史上形形色色的表現形式。就我個人而言，王衍成讓我更多想到的不是剛剛過去的近代，而是中國思想和繪畫綿延千年的傳統，具體來說就是中國繪畫中黑色（中國的墨）與彩色的關係以及東方思想中空（虛無）與有（存在）的關係。我下面也正是要圍繞這兩點來展開。

作者宮崎克已（日本）藝術史家、法國近現代藝術史專家
王忠菊、金水 譯

王衍成大約十年前的作品喜歡並用鮮豔的顏色（紅黃藍等），以創造一個明朗、安詳、充滿生氣的世界（圖二）。最近王衍成開始以黑色為基調，展現一個既內在又極富表現力的更加個性的世界。

最接近於用黑色做底色如此搭配色彩的西方畫家大概要數戈雅，比如他的畫作《農神吞噬其子》（圖三）。同樣是濃烈的紅色從陰暗的背景中脫穎而出。當然，戈雅運用黑色的神奇手法蘊含著一種力量，讓人直接把他與現代繪畫聯繫起來。但是用明暗對比精心製造出的陰暗的背景，可以在他為很多皇室貴族繪製的肖像中看到。這種畫法是完全根植於文藝復興後西方繪畫的一種技藝和表達方式。實際上，明暗對比是一種廣為人知的手法，可以使用多種顏色。因為草圖雖然是單色的，最後完成的作品卻完全被顏料所覆蓋，即被色彩覆蓋。戈雅只是讓這種技法發揚光大。

我們能將王衍成的「黑色」與戈雅和西方傳統繪畫中的「黑色」歸入一類嗎？我個人覺得，不能。王衍成作品中黑色與彩色的關係顯然是西方繪畫中所沒有的。其實，他的黑色既能完全獨立地突出畫面的質感，也能同時融入所有其他顏色，直到徹底隱身，明明無影無蹤，卻又如影隨形，彷彿在著力彰顯自己的特立獨行。實際上，在王衍成的作品裡，黑色既不是用於表現

陰影、黑暗、色調或背景的一種輔助手段，也不是一種可以被忽視的成分，而是一種具有至高無上地位的重要的表現領域。換言之，我們可以說，王衍成的藝術是把黑色作為一種表現領域，從而展現了一個全新的空間。

透過王衍成對這種如此獨特的黑色的運用，我可以從中看出中國繪畫中使用墨的悠久而神奇的傳統。墨的使用誕生了書法、文字、詩歌和文學創作，還有繪畫，尤其是黑白水墨畫。這是中國和整個遠東地區最主要的繪畫形式，隨時代變遷也有各不相同的風格。中國的水墨畫是一個完全獨立的門類，有大量作品。

雖然中國繪畫開始的時候跟其他地方的繪畫一樣，也是在古代文物上發現的彩色繪畫，但是到十世紀的時候，中國出現了水墨畫，這是一個轉折點。中國畫家開始嘗試只用墨來作畫，斷然摒棄一切被視為「無用」的色彩，這種極簡主義正好符合佛家禪學的理念。然而從十一世紀開始，消失的色彩又重新出現，有時是以若隱若現的方式，悄然點綴在墨蹟之間，只做個配角而已；有時則完全壓住水墨的風頭。不過與西方繪畫截然不同的是，水墨與水彩這兩種繪畫方式從未徹底融合，而是各自保持獨立，自成一體。比如在十六世紀畫家殷宏的作品（圖四）中，樹和水完全用墨來畫，花和鳥則畫成彩色。淡淡的水

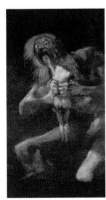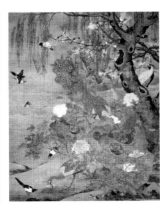

由左至右：
圖三：戈雅《農神吞噬其子》1820-23 普拉多博物館
圖四：殷宏《錦雞牡丹》16 世紀克里夫蘭博物館
圖五：藤田嗣治《貓》1940 東京國立現代藝術博物館

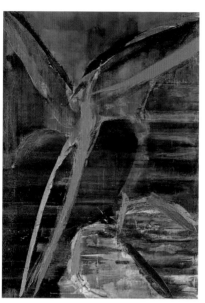

墨勾勒出背景的主要線條，鮮豔的顏色則用來突出主體，就是這幅畫的花草和鳥類。這屬於中國畫的經典畫法。

從西方視角來看，把兩種完全不同的畫法如此混用，是一種沒有品味的折衷，不符合任何寫實主義的繪畫原則。然而，最終得到的色彩效果卻無疑非常之好。這有點像斯皮爾伯格在他的電影《辛德勒的名單》中使用的手法。整部電影都是黑白片，只有一個猶太小姑娘的衣服和鞋子是紅色的；還有點像在我們的記憶或夢境裡，只有我們特別關注的影像才有顏色。

黑白與彩色疊加使用的畫法被一位名叫雪舟的日本畫家介紹到日本。他在十五世紀下半葉到中國學畫，回到日本後就開始傳授這種畫法，並使之在日本生根。其後幾個世紀日本的彩色壁畫就經常是用墨畫樹木和岩石來做裝飾，形成單一色的背景。這種黑色與彩色部分分別構建的畫法，在無論是日本風格還是西洋風格的日本現代繪畫中都能看到。旅居巴黎的日本畫家藤田嗣治就以日本傳統的毛筆勾勒黑色輪廓細線而著稱，他還以擅長畫大塊的白色背景和象牙色裸體而聞名。實際上，他在所有作品中都用黑色和彩色交替構圖，形成一眼便能看出的獨一無二的風格。比如東京現代藝術博物館收藏的油畫《貓》(圖五)就是以單色為主，藤田嗣治沒有多用色彩，只是在構成主體的特殊部分使用了顏色。

王衍成之前，具有代表性的一代旅法華裔畫家趙無極和朱德群，他們的某些畫作，也給人這種超越現實彩色世界的水墨畫的印象。因為水墨本身就具有使色彩更趨柔和的能力。不過要說成功將黑色的表現力簡化並升華的魔術師，那還是王衍成。

讓我們說遠一點，嘗試去理解東方哲學的一個基本概念，即認為黑色能夠獨自形成表現領域。

西方繪畫表現的是具體空間裡的影像，在這個空間裡，任何細節都不會被忽視。文藝復興時期發展起來的透視法，要求以同樣的視角看待一個具體的物體和沒有任何物體的空間。不管繪畫的主題是人物、風景、一個鐵球或者氣球，一切都被放進一個按照長寬高的數學關係精準計算的三維空間。繪畫是為了描繪真實的世界，而真實的世界是三維的，所以繪畫必須展現這種三維空間。

當然，從十九世紀末期開始，很多藝術家不再完全信奉透視法則。然而，現代繪畫仍未能完全擺脫這種追求逼真的寫實主義理念，就連抽象派繪畫也在景深上運用這種表現方法，有時甚至是必須這麼做，因為正如格林伯格在其著作《論抽象表現主義》中多次強調的那樣，正是三維空間產生的視覺上的錯覺，把現實變成一幅抽像畫。

王衍成的近作中是否具有上述表現呢？我只能說，確實如此。我認為王衍成的繪畫中的黑色是「獨立特行」的黑色，不同於西方繪畫的黑色技法，只側重於細膩地突出立體感。他的黑色不表達空間，表達的是空無，他的繪畫顯示出的是一種存在的色彩從黑色的空無中誕生的那一瞬間（或者相反，是存在消失時刻的瞬間，因為有無相生是變動不停的），這種空與無不是一種無定無住的空無，這是一種被確認的空無。

自古以來，中國繪畫界不斷重申這種顯與隱，有與無的觀念。白描繪畫從一開始，就體現出一種強烈的主導意識，從某種角度可以稱作觀賞性繪畫。藝術家即興發揮，舉筆濡墨，在宣紙或一片白色的絲絹上當眾作畫，開始是一種簡單而不明確的邊線，繼而線條漸漸具有了某種形式，隨著筆觸不斷運動，畫面演變成了風景和花朵，或是栩栩如生的動物。玉潤的畫作（圖六），初看使人想到非具象的繪畫，似乎玉潤只是滿足於重複描繪一件作品最初的輪廓，其實，他的作品可謂中國單色水墨繪畫的最佳典範。

在此，關鍵需要知道的是，他的作品並非如西方繪畫那樣表現出空間的錯覺感，而是一種隱隱約約的空幻，其意不在於突出景深的表現，而是要突出從空無之中生出存在的意境。在這幅玉潤的畫卷中，背景是白色，以中國的黑墨繪畫，突出了從無到有的瞬間即逝的過程。

上面談到，以白色的宣紙或是絲絹作為背景，用墨作畫。其實，在中國的繪畫傳統中，以中國墨的黑色為背景，以紅色或黃色作畫的例子更是多不勝數，但又是另一種繪畫風格了。因此，圖形可以成為背景，產生出另一種風格的圖形，但是，如果圖形和背景的位置能夠互換，存在和空無也同樣可以如是。

這種顯現與消亡之間的無窮輪迴，作為原則，常常廣泛地出現在東方的思想之中，尤其是成為佛教的一種基本概念而在日本大行其道，誠如《心經》所言：「色即是空，空既是色」，意思是說，物質現象並非實體，實際上只是被物質化了而已。因此，在禪宗而言，這種思想是建立在「空」的概念之上，也構成了中國單色水墨繪畫發展的源頭，這一點絕非偶然。

我力有不逮，無法從理論上說明東方哲學中從空無到存在的轉變過程，但是，這一世界觀卻成為當今時代的一大熱門話題，實在令人驚訝不已！例如，人們觀察到，意識——人們認識世界和人類的載體，竟然是「物質化了」的精神活動的積累；而粒子物理學告訴我們，物質與能量之間的界限極為模糊。著名的「宇宙大爆炸」只是一個從空無產生存在的例證，換句話說，從無到有產生的剎那過程正是包孕基本存在之時！

無庸置疑，描繪現象，而不是空間錯覺的作品在當代繪畫中並不少見。憑直覺，在波洛克和紐曼的一些作品中就能發現，當然，他們其實表現出的是一種精練的東方思維。在當代日本，鍾情於非具象繪畫的藝術家隊伍不斷壯大，他們中間有不少人試圖創作出具有直覺感的從空無到存在的作品。例如，中村和美（圖七），是日本當今一代畫家的翹楚人物，比王衍成年長4歲。從某種角度說，王衍成也可稱作非具象畫家，因為他以充沛的力量描繪出了從空無到存在的剎那過程。

毫無疑問，王衍成是一個大畫家，他擅長在畫布上將稍縱即逝的有生於無的過程定形留跡。王衍成才華橫溢，將古老的東方傳統與西方的影響和諧相融，他的繪畫藝術正在意氣風發地不斷精益求精。因此，值得關注他，看他今後將向我們展現一個怎樣的世界。

# LE VIDE
# ET LA RAISON
## 空 與 理

Lorsque Wang Yan Cheng arrive à Paris en 1989 pour poursuivre sa formation artistique il fait un choix. Celui d'approfondir les secrets de la peinture occidentale dont ses professeurs à l'Académie des Beaux-Arts de Shandong lui ont révélé les richesses spécifiques qu'il pressent en homme de son temps comme étant incontournables et complémentaires de l'enseignement de la peinture chinoise. Il sait qu'une œuvre se construit, s'enrichit d'expériences, aussi fécondes que les doutes et les questionnements qui la traversent. Il s'apprête à suivre un chemin initiatique dont chaque étape sera constitutive de son langage. Depuis l'obtention d'un prix décerné en 1980 lors d'une exposition nationale de jeunes artistes à Pékin, Wang Yan Cheng s'est coulé dans son art, attentif au destin, conscient du danger d'une reconnaissance rapide de son pays natal au détriment du sens profond qu'il entend donner à sa peinture. A Paris, où il vit en exilé anonyme, tout est à recommencer. Pas tout a fait. Il a trouvé la liberté d'une destinée encrée dans l'énergie créatrice à laquelle il s'apprête à donner toute sa force. La méditation est un des moyens pour parvenir à l'union cosmique selon les principes de Lao-tseu, de Tchouang-tseu qui parle « des cent métamorphoses du monde ». Ne sont-elles pas celles recherchées par Wang Yan Cheng dans sa peinture ? Un univers pictural en transformations permanentes grâce à un métier imparable, à une écriture pluri millénaire dont il va apprendre à se détacher des codes immuables sans en perdre la maîtrise. Le geste y est souverain dans une pratique où l'art du pinceau et la calligraphie partagent leurs racines spirituelles dans la philosophie bouddhique.

Voilà Wang Yan Cheng à la frontière de deux mondes. Le monde extrême-oriental avec le vide comme voie initiatique qui mène à la connaissance, et le monde occidental gouverné par la raison. L'impétrant découvre une autre voie pour appréhender différemment l'univers. Les Occidentaux ont recours depuis la Renaissance à l'illusionnisme tridimensionnel et à la perspective au service d'un réalisme dont le XXe siècle a cassé le moule au détriment de l'image. A l'Académie de Shandong, Wang Yan Cheng a appris la technique de la peinture à l'huile. Il en a compris l'efficacité picturale et expressive qui le libère des codifications contraignantes de la peinture traditionnelle chinoise. Comment

ne pas être tenté par l'aventure offerte par la jonction des deux cultures ? Au classicisme succède la transgression de l'image pour un monde nouveau qui passe par une méthode de réflexion mathématique pour analyser Cézanne, Picasso qui le fascinent. Les ruptures avec le passé lui font toucher ce point de non retour pour une émotion qui cristallise le signe, la tache, les couleurs, la lumière et l'espace. L'expérience a déjà été tentée et réussie par ses aînés Zao Wou Ki et Chu Teh Chun. Respectivement arrivés à Paris, le premier en 1948, le second en 1955, ils rejoignent les pionniers de l'abstraction lyrique, Georges Mathieu, Hans Hartung, Gérard Schneider, Wols. Ils participent au renouveau pictural dans la capitale à la fin de la seconde guerre mondiale. La Seconde Ecole de Paris ou encore la Nouvelle Ecole de Paris rallient des artistes français et internationaux qui revendiquent le geste comme instrument pour une libre circulation entre la plénitude d'une vision poétique et l'univers pour un accord sensible et harmonieux avec le paysage.

« Il faut apprendre la nature et peindre l'image dans son esprit » écrit au VIIIe siècle le peintre Zhang Zao.

Une profession de foi mise en pratique par Wang Yan Cheng qui va franchir les étapes jusqu'à son abandon de l'art figuratif.

Une des qualités de l'artiste est la patience. Il connaît la valeur du temps et s'en fait dès ses débuts un allié. La persévérance, la détermination, et surtout le travail en sont les corollaires. Le voilà disponible pour s'avancer sur des terrains inconnus. Le choc ressenti à la vue des reproductions d'œuvres de Titien, Rembrandt, Poussin, avant de les voir, de les toucher des yeux, lors de ses voyages en Espagne, à Madrid, à Londres, et à Paris est considérable. Il comprend que son langage émergera des métamorphoses engendrées simultanément par ses recherches menées sous l'emprise de la survivance de l'art traditionnel et celles encore timides d'une culture étrangère dont il apprend à décrypter les territoires. A l'Académie des Beaux-Arts de Shandong (où son diplôme acquis, il devient assistant puis chercheur) la peinture traditionnelle est enseignée par les lettrés, face aux

©Lydia Harambourg / Membre correspondant de l'Institut, Académie des Beaux-Arts,
Historienne Critique d'art

nouveaux maîtres formés par des peintres soviétiques qui font l'apologie d'un réalisme idéologique. Dans ce contexte politique où le réalisme romantique de Delacroix, Millet, Courbet est donné en exemple, le réalisme idéologique s'accompagne d'un retour à la nature incitant les élèves à travailler devant la réalité qui leur inspire des scènes pittoresques pour une nouvelle forme d'art.

C'est dans ce contexte que Wang Yan Cheng réalise ses premières peintures. Des repères figuratifs subsistent. Au carrefour de deux grandes traditions, il sait qu'il ne peut se contenter de reproduire les modèles respectifs des maîtres du passé qu'il admire. L'encyclopédiste français Denis Diderot affirme que l'art ne doit pas prétendre à l'imitation mais nous apprendre à regarder la nature. Cette pensée ne rejoint-elle pas l'enseignement du Tao ? Basé sur l'entraînement pour une communion avec l'univers et une intériorité vécue aux confins de la contemplation, le souffle indivis qu'évoque Lao tseu « silencieux et vide, indépendant et inaltérable » garde aussi les secrets de la vraie beauté. Dans les deux cas, voilà bien une incitation à s'évader des archétypes, quels qu'ils soient. Ces pistes l'incitent à s'interroger pour un acte qui relève de l'aventure et du désir de s'ouvrir à l'autre. Déjà ses aînés chinois de la première moitié du XXe siècle avaient choisi la peinture à l'huile, inconnue de la pratique picturale chinoise, avaient manifesté cette volonté de modernité découverte à Paris lors de séjours entre les deux guerres.

Quelle modernité allait déciller les yeux de Wang Yan Cheng ? Celle de Cézanne, dont il nous dit que le maître d'Aix « peint une réalité pas comme les autres » et osait la destruction de la forme ? Van Gogh et sa palette incendiaire, Gauguin, Derain Matisse pour une réalité différente ? Quelle est donc cette réalité qui n'est plus celle du peintre chinois classique, pas davantage celle de la peinture traditionnelle occidentale et qui n'a pas de liens avec la réalité perçue par notre regard ? Le voilà sans échappatoire possible face à Cézanne qui « domine le motif » pour une réalité sensible transposée au moyen de la construction de la forme par l'espace-lumière. Comprise et mûrie cette conquête lui ouvre des espaces dont il est loin de soupçonner la reconduction permanente pour l'accomplissement de son langage. L'espace relance l'aventure du

vide. La pensée y cherche le sens à donner à l'univers. A Paris, il est confronté à l'abstraction lyrique dont les protagonistes ont expérimenté la spontanéité du signe abstrait. Le geste ancestral de l'artiste chinois trouverait-il à se transposer en Occident dans l'art informel ? La démarche originelle s'en différenciait. N'est-il pas singulier d'observer comment deux civilisations recourent aux mots pour signifier un phénomène similaire dont le sens diverge. Le critique d'art français Michel Ragon parle de paysagisme abstrait alors que l'esthétique chinoise emploie le terme de sentiment-paysage pour une démarche paradoxalement antagoniste.

Dans les peintures que peint Wang Yan Cheng à la fin des années quatre-vingt dix, des signes fonctionnent comme des repères évocateurs de l'immensité du ciel, de la roche et de la cascade, des brumes enveloppantes, des pins haut perchés sur les cimes perdues des montagnes, tel que Huang Pinghong, un des maîtres contemporains les plus respectés de la tradition chinoise les représente. Mais il ne faudrait pas enfermer Wang Yan Cheng dans un clivage culturel codé. La tradition du paysage en Occident recourt à la description et à la transposition, celle du peintre chinois l'immerge dans chacune des parcelles de l'univers car « sans retour est le voyage du preux » (Jin Ke). Son attachement au figuratif reste fort, mais son attirance pour l'abstraction le rapproche paradoxalement de la plénitude qu'apporte la méditation de la Voie de la vie ouverte du Tao qui invite à éprouver physiquement le monde, à en partager la respiration secrète, dans le flux des tensions. Sans doute peut-on y voir ce que le peintre français Jean Bazaine appelle les équivalences plastiques. Le peintre chinois ne travaille pas sur le motif. Dans l'atelier où il entreprend son voyage intérieur, le peintre met à l'épreuve son regard de la mémoire. Il s'est imprégné de la force attractive du paysage qui le fascine jusqu'à la capture d'une vérité ajustée à celle de l'univers. Le moine Citrouille Amère en a perçu la quintessence. Il écrit : « A force d'aller voir toutes les cimes mémorables et d'en faire des croquis ils sont entrés en moi, s'y sont fondus et procèdent maintenant de moi.... ». C'est ce langage existentiel et intériorisé que Wang Yan Cheng est amené à confronter aux conquêtes de l'abstraction lyrique qui a eu le vent en poupe dans

27

le milieu des années cinquante à Paris. Il n'est sans doute pas présomptueux d'imaginer qu'il aurait été parmi les pionniers de ce mouvement aux côtés de ses illustres compatriotes. Il découvre une scène artistique extrêmement riche, d'une exceptionnelle diversité dans ce courant informel qui n'a cessé de resserrer ses liens avec les pays d'Extrême Orient depuis Henri Michaux. Wang Yan Cheng relève les défis. L'attraction de la nouveauté qui répond à un désir de synthèse entre la vision poétique de la réalité et l'imaginaire, la fidélité à un héritage ancestral et l'expérimentation picturale comptent parmi les enjeux acceptés. Pour lui, le propos n'est plus dans l'histoire, ni dans le passé, mais bien dans la vie. La sienne est devant lui et la peinture l'attend.

Il prend la mesure de ses acquis, de ses aspirations, de ses attentes et conséquemment de ses manques. Sa familiarité progressive avec la peinture occidentale lui révèle des affinités partagées tout en étant conscient de ce qui sépare les calligraphes extrême-orientaux des abstraits occidentaux, redevables de pratiques interprétatives, sur le geste, la spontanéité, l'émotion inductrice de liberté face à un code préétabli. En adoptant l'huile comme médium, cette pratique modifie insensiblement l'inflexion du geste soumis à un rythme différent. Il choisit délibérément la voie de la non-figuration parce qu'elle lui permet d'imaginer le réel. Non pas un, mais multiple, selon un processus polymorphe et une polyphonie colorée dans lesquels se fondent les espaces. L'image n'a plus cours alors que tout a une réalité dans un tableau de Wang Yan Cheng. Tout est vrai mais rien de rationnel. Il pense couleur, lumière mais aussi écriture et mouvement dans l'espace de la toile qui impose son champ. Le Vide, la grande leçon de la pensée taoïste se rappelle à lui. Il pourrait reprendre le propos de peintre Shitao évoquant sa contemplation du mont Huang : « Nos têtes à têtes n'ont point de fin ». L'espace de la toile se confond avec le Vide, sans commencement ni fin. Il est le réceptacle au souffle unificateur d'où jaillira la plénitude plastique. Il est la matrice dans laquelle se joue la fluidité des cycles. L'artiste se dote d'un langage qui exige de lui une soumission totale à son art. En possession de ses moyens, il trouve un équilibre entre deux pensées dont la synthèse va constituer la structure de sa peinture et l'expression de sa vision

dynamique dans laquelle la couleur, les signes ne relèvent plus d'une tradition naturaliste et statique, mais bien d'une spiritualité active.

L'univers de Wang Yan Cheng devient celui de la pure sensation. Il postule l'unité et la cohérence de l'œuvre soumise à l'introspection de la pensée véhiculée par la corporalité, et à laquelle matière et couleur donnent leur vérité.

Les peintures de cette décennie qui clôturent le XXe siècle sont construites, dans la couleur, et avec la couleur. Livrées à leur seule énergie dans un espace sans limites, pour un all over qui est aussi une réponse apportée par l'abstraction lyrique au phénomène de la visualisation spatiale, les couleurs structurent les grands espaces sombres et flamboyants. Des formes allusives aux aspérités plus ou moins appuyées surgissent faisant valoir l'intimité du travail. Tantôt en expansion, elles semblent s'unir au fond semblable à un miroir où se mire un paysage réinventé : vallées et forêts, montagnes s'ordonnent suivant une intuition cosmique arbitrée par un imaginaire souverain. Ou bien les couleurs sont ramassées sur elles-mêmes dans des conglomérats dont les épaisseurs évoquent des gisements, introduisent un relief dotant la surface d'une dimension nouvelle.

Une certitude l'habite, l'espace est un lieu inconnu offert à l'exploration de la peinture, un terrain fécondé par les matières picturales. Un espace éprouvé par le pinceau. Dans la peinture chinoise, la représentation spatiale est à rapprocher de la vision de Monet. Aucun étagement des plans, ni haut, ni bas, pour un espace sans bornes. Wang Yan Cheng met en présence des espaces différents et concomitants, des espaces perméables à ses enchantements visionnaires, qui sont les reflets d'une nature mémorisée. Chez l'artiste, rien d'objectif mais une symphonie orchestrée par la matière, la couleur, la lumière et l'écriture qui donnent à sa peinture une force singulière. Echappant à toute action descriptive, sa peinture s'adresse à l'âme et à l'invisible, et son espace demeure celui venu de la Chine. L'espace du Tao est soumis à une rythmique selon laquelle la « Vie engendre la

Vie ». Ce mouvement incite à l'errance et à la contemplation et c'est sans doute pourquoi le paysage chinois est l'expression la plus sensible, la plus vive de l'univers et qu'en lui se fondent les mouvements de l'âme les plus intimes. Cette relation de l'artiste avec la nature, il se trouve que l'Occident l'expérimente aussi à partir de nouvelles pratiques picturales dont témoignent les abstraits lyriques. A Paris, Wang Yan Cheng observe chez ces peintres ce désir de « re-création » qui les amène à délaisser le monde des apparences et extraire du paysage les « grands signes essentiels » selon l'appellation donnée par le peintre Jean Bazaine.

Il ne faut pas se méprendre sur le terme d' « abstrait » puisque l'essentiel n'est pas dans le refus d'imiter la nature, mais de retrouver dans les lignes et les couleurs les équivalences plastiques des rythmes élémentaires et identitaires du paysage. Cette expérience, réussie par l'Occident, a son pendant avec l'immersion dans l'infini du monde, enseignée par la philosophie bouddhiste et taoïste.

Quel est cet invisible pour Wang Yan Chen, et comment l'exprime-t-il alors qu'il défriche la modernité ? Il donne un début de réponse. Mes tableaux sont « une existence qui n'existe pas, une présence-absence ». A l'aube du troisième millénaire, son langage est acquis. Une constante s'est mise en place, son dialogue avec le vide. Tantôt il dégage des profondeurs matiéristes des fluidités cendreuses et diaphanes, ou bien il ferme l'horizon avec des amoncellements telluriques. Mais il recourt toujours à la substance picturale, riche, onctueuse, d'une rare puissance émotionnelle qui résonne comme une musique et nous enveloppe jusque dans notre intimité. La technique de l'huile lui impose des contraintes qu'il maîtrise désormais. La franchise brutale du couteau, la souplesse des brosses, ou encore la ductilité du pinceau fédèrent son geste, réfléchi ou pulsionnel, pour des élans particuliers qui écrivent le « style » désormais spécifique à Wang Yan Cheng.

Une collision entre couleur et mouvement, pigments et lumière sert une métaphysique de l'espace, perceptible dans des contrastes où fluidité et densité se répondent, tissent des accords et des dissonances et établir des rapprochements métaphoriques avec la musique. En ton majeur ou mineur, Wang Yan Cheng écrit sa partition autant visuelle que sonore et sa peinture happe notre regard par un feu d'artifice dont les faisceaux colorés sont tirées d'un clavier pictural dont il exploite les sonorités les plus flamboyantes, les cadences les plus inattendues de flux et de reflux, de replis et d'explosions jusqu'à cristalliser un microcosme.

Wang Yan Cheng nous raconte son rêve de paysage. Etrangement, un texte du philosophe français Gaston Bachelard semble être la description de sa peinture.

« Dans le règne de l'imagination, l'infini est la région où l'imagination s'affirme comme imagination pure, où elle est libre et seule, vaincue et victorieuse, orgueilleuse et tremblante. Alors les images s'élancent et se perdent, elles s'élèvent et elles s'écrasent dans leur hauteur même. Alors s'impose le réalisme de l'irréalité » (in l'Air et les Songes 1943).

Wang Yan Cheng rêve la couleur et l'espace.

La couleur dialogue dans une composition que l'artiste maîtrise de bout en bout. Ses ressources sont infinies. C'est en alchimiste qu'il a analysé les fonctions rétiniennes et les conséquences chromatiques qui en découlent. Entre 2000 et 2010 Wang Yan Cheng n'a eu de cesse d'interroger les transformations physiologiques de la couleur et leurs conséquences sur notre regard mais aussi notre imaginaire pour créer « son » monde. Car tel est bien l'enjeu du peintre. Dans son univers qui ne peut être qu'informel, la transfiguration de la réalité se nourrit de sa mémoire (le peintre Delacroix qu'il admire parle de notre « incommensurable mémoire ») qui réactive le geste et riche d'un foisonnement d'images pour faire de sa peinture un lieu unique.

Lorsque Wang Yan Cheng commence une toile il travaille par accumulations et résurgences, par enfouissements et mises à jour, sédimentations et ruptures sous la pression des pulsions de l'esprit et de ses émotions sensibles dans l'infaillibilité de son désir à transposer le réel.

Le geste concentré de Wang Yan Cheng n'est plus tout à fait celui du peintre chinois qui trace dans l'éternité du temps, un trait, infaillible, sans reprises. S'il a toujours valeur de rite, il procède par approches manuelles répétées, jubilatoires et expérimentales. Chaque couche de peinture est fertilisée par la suivante et conduit le peintre à un degré d'évidente certitude. La peinture engendre sa propre respiration cosmique et le paysage en incarne l'invisibilité perceptible dans une matérialité colorée et lumineuse.

Sa vision n'est abstraite que par que par le jeu des gammes colorées, une improvisation rythmée des couleurs pures, des tensions rompues et renouées dans un instant d'équilibre qui suspend le temps. Nous sommes toujours dans une épiphanie. Un monde émerge, soumis à des tractions géologiques transitoires, à un chaos jugulé qui laisse des traces, une myriade de signes offerts à notre imaginaire pour des similitudes évocatrices du ciel et de la terre, des cavernes et des sources, des cimes enneigées, des foudres et des lueurs du couchant.

A chacun de ses gestes pour « réveiller la matière », Wang Yan Cheng se rend maître de son univers. Les signes accouchent d'un monde des formes suivant la loi naturelle qui rapproche les contraires. Un lent travail d'élaboration s'effectue à partir d'interventions répétées du pinceau qui procède par étapes constructrices. Il pose la matière, gratte, reprend, contracte, superpose les strates pour accentuer la profondeur sans recourir à la perspective. Les déflagrations emportent des zébrures avant de sombrer dans les eaux noires. L'éclatement formel décompose l'ombre, réveille une clarté qui accroche les épaisseurs traversées de vibrations en écho au flamboiement zénithal ou au clair-obscur souterrain. Les profondeurs offrent des contours heurtés tandis que des conflits entre les formes précipitent les garances, les

orangés, les ocres, les bruns, le noir, hanté de bleus crépusculaires dans des couches abyssales avant de remonter pour fusionner sur les crêtes des montagnes perdues dans les nuages. La profondeur de la lumière ravive les ocres jaunes, les terres et les rouges sombres.

Sa communion avec le cosmos lui dicte l'équilibre entre l'insaisissable et le permanent, et l'unité originelle, deux éléments fondateurs de sa peinture.

Le voici à nouveau au carrefour de deux civilisations dont la poésie est pour chacune d'elle initiatrice à la beauté. Dans son Traité du paysage, Guo Xi écrit au XIe siècle : « Le poème est une peinture invisible, la peinture est un poème visible ». Pour Novalis, le poète romantique allemand : « l'art du peintre est l'art de voir le beau ». Un mouvement de balancier auquel Wang Yan Cheng apporte aujourd'hui ses propres réponses.

Ses acquis ont muri et fortifié sa conquête progressive d'une peinture libre, ouverte sur l'imaginaire et la rêverie. Désormais, le geste changera peu pour une création unique. Le temps a nourri sa peinture. Les concrétions alluvionnaires de pigments ont disparu au profit d'une surface offerte aux purs mirages optiques. Les sédiments embrasés par la violence génésique, les cataclysmes et les tourbillons se sont apaisés pour un vertige spatial ouvert sur des remous, des abîmes rédempteurs, des escarpements conquérants. L'huile exige la patience, elle est un défi à l'éphémère, au transitoire alors que le geste spontané voudrait le contredire. Il unit deux attitudes complémentaires dans leur opposition. Le Yin et le Yang, l'obscurité matiériste et sa profusion crépusculaire, face à la lumière et à sa fascination pour la blancheur. Le noir et le blanc vont dialoguer en convoquant une palette aussi somptueuse que mûrie par la longue préparation de la toile. Le peintre se fait arpenteur du champ pictural avant de l'ensemencer et d'en célébrer la beauté. Comme il en a pris l'habitude, il prépare les fonds à partir de jus. Indistincts ceux-ci reçoivent sept à huit couches de couleurs fondues dans des glacis subtils devenus par cette alchimie un sorte de peau, sensible aux pulsions mémorielles,

un corps irrigué par la couleur autant que par les signes.

« Obliger le tableau à être libre » nous dit Wang Yan Cheng, en restant attentif à maintenir l'équilibre de la composition. C'est ce qu'il a atteint. Chaque nouvelle couche induit la suivante en se prêtant à un jeu d'absorption et de résurgences, de poussées matiéristes plus discrètes au profit de transparences. Avec ses peintures récentes, la couche picturale s'est allégée et la lumière, unificatrice, triomphe dans une mobilité rayonnante. La toile s'anime de toutes les ondes dans un équilibre et une harmonie qui convoquent l'intelligence et la sensibilité. Une sérénité zen et une intériorité qu'il a trouvée dans la peinture de Rothko. Apparemment antagonistes, les deux traditions, orientales et occidentales continuent de cohabiter dans son acte créateur. D'un côté, la science du trait, la cadence du geste, de l'autre une matière translucide aux infinies translations appelant au silence contemplatif. Il faut signifier ce qui n'est plus vu, mais perçu. L'abstraction a rejoint par d'autres voies la pensée chinoise. Les éléments de la nature sont devenus des signes pour ériger océans et archipels, montagnes et abîmes, foudres et feux, nuées et soleil. Wang Yan Cheng s'est affranchi des codes ancestraux et pratique une abstraction lyrique en réalisant l'osmose entre le signifié et le signifiant, née de son double héritage et de son double enseignement après avoir adopté un médium dont il a expérimenté les possibilités picturales et expressives. L'huile permet au Titien, admiré dès ses débuts, un chromatisme lumineux, une touche vibrante qu'il retrouve chez Rembrandt et aujourd'hui chez Rothko dont il a longuement médité les tableaux. Il y observe l'équilibre, la lumière pour une plénitude d'un monde dans lequel chacun est appelé à s'immerger.

Il s'agit encore et toujours d'affronter et de dompter le vide, et restituer le monde dans son essence. Il matérialise son rêve d'une communion totale avec l'univers. Son geste épouse le rythme primordial à travers le signe, symbole du souffle vital (Ch'i) fécondant l'univers et les chemins qui mènent à chaque chose (li). L'expérience vécue agit comme un guide. Son pinceau enregistre les forces du monde tel un sismographe. Par la couleur incandescente, il donne vie à la toile, toute frémissante des ondes qui réveillent la matière. Au réel il substitue les résonances des formes et des couleurs en suspension. On assiste à une lente montée de masses contenues par de légers ourlets qui se prolongent pour s'ouvrir à nouveau sur une avalanche de noir, de rouge, et de blanc. Des nappes irisées, des étendues de clarté aux contours heurtés sont les miroirs où regarder la réalité. Si des conflits entre les formes subsistent, les couleurs ouvrent des pistes qui renouvellent pour chacun de nous une expérience toujours unique.

Dans un parfait équilibre de la composition, c'est la lumière qui fait la synthèse des plans subtilement enchâssés dans un mouvement qui creuse et introduit l'idée d'espace. Le geste se déploie, tout en se resserrant pour respirer avec la toile et appréhender l'espace dans sa totalité. Celui-ci subit des mutations naturelles. Transformer en ressacs, en enroulements dynamiques, en courbes saccadées, en spasmes, la surface se prête aux assauts de signes, turquoise, émeraude, azur, vert, que dominent des rouges, orangés. Des signes colorés, caressés d'un pinceau exprimant une plénitude souveraine. Les plans successifs se fondent dans des passages, des balayages introduisant des phénomènes intimes à l'unisson du halètement de la nature. Si le tumulte soulève encore des bourgeonnements de matière, des sédiments qui inscrivent des traces d'hybridations, des biffures, des traits épars qui labourent, il invente et renouvelle des chemins nouveaux pour un monde où les ondes de couleurs s'allient aux signes qui tentent de s'arracher à la pesanteur terrestre.

Wang Yan Cheng interroge toujours plus avant l'espace et la lumière. Il joue désormais avec les frontières. Après Titien, Delacroix, Cézanne, Rothko celui qui interroge le vide au plus près de l'esprit chinois, il est fasciné par Sam Szafran dont les recherches sur le vide et le vertige spatial qu'il engendre dans une quête d'équilibre renvoient à ses interrogations picturales. L'image se dissout pour des espaces plus fluides, des effusions secrètes dans une jubilation à l'unisson d'une saveur panthéiste mais aussi d'une profondeur qui nous invite à l'immersion.

Quelle peinture pour quelle attente, quelle proposition ? Quelles ardeurs cosmiques écrivent des traces d'hybridations imprévues qui sont autant de pistes pour un voyage toujours recommencé, initiatique parce qu'ouvert sur ce que Gilles Deleuze appelle du nom de « chaosmos » ? Ce mot semble créé pour désigner la peinture de Wang Yan Cheng. Entre la tourmente et l'harmonie, entre le Yin et le Yang, le lyrisme de sa peinture célèbre la vie et le souffle divin qui imprègne tout être et toute chose.

Wang Yan Cheng nous dit que sa peinture exprime « sa vie, sa pensée, son âme ». Voilà une déclaration qui fait loi dans la reconnaissance d'un héritage mais aussi de ses conquêtes pour une aventure qu'il poursuit avec conviction. Le temps travaille avec lui et pour lui.

Aujourd'hui, les ruissellements de couleurs, les implosions, les dilations matiéristes et chromatiques sont à l'unisson d'un flux inaltérable. La Nature expose sa beauté transfigurée à notre contemplation. Lacs et montagnes, frondaisons, vallées et plaines escarpées, rivières, volcans, roches et pins, écume et fleuve gelé, continents enténébré, aurores boréales et crépusculaires s'articulent et s'ébranlent, s'évanouissent dans des coulures chromatiques. Le trait inscrit des structures graphiques posées d'un geste qui n'a jamais oublié la spontanéité dans la justesse, d'un héritage calligraphique. La couleur d'une richesse inouïe développe aujourd'hui des gammes infinies d'un raffinement très personnel au service des forces vitales : des rouges, des cadmiums, des bleus, des ocres jaunes, des terres, des noirs et des blancs ocrés et des gris nuancés de bleu construisent l'espace mouvant. Chaque couleur est un ton, un son porteur d'une vibration inductrice d'une plongée spatiale immédiate pour une errance poétique hors du temps.

Comme les abstraits lyriques dont Wang Yan Cheng a dépassé la phase initiatrice entrée aujourd'hui dans l'histoire de l'art, il est parvenu à un langage qui l'impose sur la scène artistique internationale. Pour lui la dialectique imaginante et spirituelle identifie ses paysages de l'âme aux images renouvelées, habitées d'un mystère enchanteur qui déclenche notre propre contemplation.

L'espace de la couleur – lumière est pleinement conquis.

La ligne d'horizon a continué de monter jusqu'à disparaître hors du cadre. Avec des formats de plus monumentaux, l'espace de vie s'est trouvé démultiplié. Avec sa peinture nous partageons cette dimension métaphysique et spirituelle parvenue à la sérénité. Nous sommes entrés dans le « texte » de la peinture, sa texture, sa vérité.

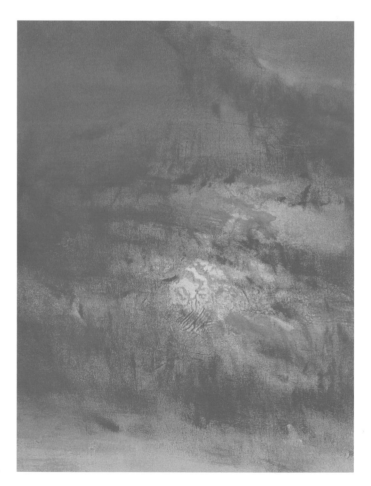

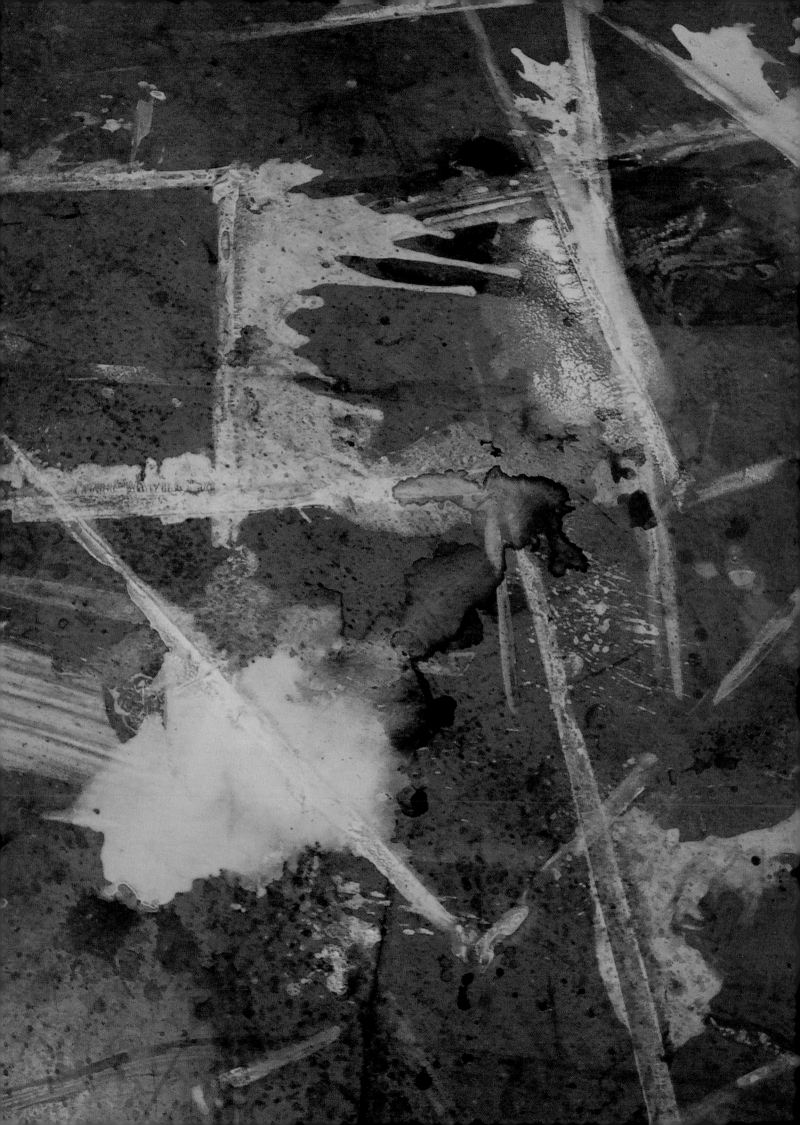

# WANG YAN CHENG : LA VRAIE VIE

L'œuvre de Wang Yan Cheng se coule dans tous les courants profonds de la vie. Pourtant, quand nous contemplons son colossal cosmos, il nous est difficile de ne pas y projeter nos catégories de pensée. L'Occident aime la mort. Nous faisons retentir la fanfare des oppositions frontales d'Eros et de Thanatos, du bien et du mal, du « surmoi » et du « ça » freudiens. Le temps est notre couperet fatal. Georges Bataille a sondé notre « part maudite », cet « impossible » qu'on ne saurait nommer et qui est l'indicible de nos abîmes. Il y a là de quoi entrer en transe, se pâmer dans des extases noires ! Le personnage emblématique de Camus, parangon de l'homme moderne est l'Etranger jeté dans l'existence absurde vouée au néant. Lacan, le maître du XXè siècle, définit l'homme comme manque essentiel en quête d'un objet toujours soustrait, toujours fuyant. Le langage ne serait que le symptôme de notre perte. Nous ne parlons que parce que nous sommes séparés. Notre vie est un leurre. Je pourrais en rajouter ! Le Radeau de la Méduse, c'est nous !

La pensée orientale qui habite Wang Yan Cheng s'épanouit aux antipodes de cette dramaturgie morfondue. Elle nous invite à opérer un retournement radical. Qu'il s'agisse, chez lui, du vide, des contrastes ou de la couleur noire nous sommes loin d'une symphonie funèbre. Son univers ignore le crépuscule des Dieux et les apocalypses complaisantes. Pourtant sa destinée n'a nullement été épargnée. Les hécatombes emphatiques qui ont miné notre histoire, lui-même et sa famille les ont connues. Mais sa peinture n'en affiche pas littéralement la marque. Ce qui est bien mystérieux pour nous. Comme si pour lui existait un flux fondamental sous la couche des formidables accidents du temps. Nous n'allons pas ici résumer les principes de Lao Tse, de Tchouang Tse et du taoïsme pour la simple raison qu'ils sont si profondément différents des nôtres qu'il nous est presque impossible de les entendre. Mais la Vraie Vie serait un chant secret. Tchouang Tse écrit : « Quelque chose de divin et de lumineux au suprême degré se transforme avec les cent métamorphoses du monde ». Voilà qui pourrait illustrer la geste de Wang Yan Cheng, son souffle créateur qui épouse les mille transfigurations du cosmos. L'homme n'est pas opposé au monde, perdu dans le monde, anomalie née du hasard. La conscience n'est pas un défaut, une lézarde blessante, dans la perfection des choses matérielles. Elle est animée du même esprit

que le monde. Un tableau de Wang Yan Cheng est bien plus vaste que nos peurs, c'est un Moi-Monde. La circulation libre entre l'intime et l'univers. Lao Tse nous dit : « Il y avait quelque chose d'indivis avant la formation du ciel et de la terre. Silencieux et vide, indépendant et inaltérable, il circule partout sans se lasser jamais, on peut le considérer comme la mère du monde entier. Ne connaissant pas son nom je le dénomme Tao ». Ce souffle indivis est la clé de la polyphonie de Wang Yan Cheng. Les espaces s'y fondent plus qu'ils ne s'y affrontent. Les contrastes du peintre, ses fameux clairs-obscurs, ses continents de noirceur et de blancheur, ses champs de ténèbres et d'incandescence, n'ont pas la signification hugolienne d'une lutte cosmique entre le mal et le bien, l'ignorance et la vérité. Car tout est vrai dans les tableaux de Wang Yang Cheng, tout est réel mais rien n'est objectif. Le réel ne figure pas le monde extérieur tel qu'on le voit, ses récits pittoresques, ses romans noirs ou roses mais le processus multiforme et subtil de la création. La plénitude plastique que va y puiser Wang Yan Cheng.

L'aventure du Vide ! Il s'agit de renoncer presto à notre interprétation dépressive du vide qui n'est ni le rien ni le néant et nullement un défaut. Le Vide est vivant. Voilà la bonne nouvelle. Il est la source et le souffle mais cette source n'a ni commencement ni fin. C'est l'invisible fil qui tisse tous les objets et les sujets du monde dans son filet spirituel. L'image est bien inadéquate mais nous ne disposons que d'approximations pour dire la respiration universelle, le jeu fluide de ses cycles.

S'il y a tant de magmas noirs chez Wang Yan Cheng ce n'est pas en vertu d'une délectation morose, c'est qu'il est pénétré d'une profonde intuition tellurique. Ses grumeaux d'énormes ténèbres qui s'offrent au toucher sont ceux de la terre-mère et de ses forges volcaniques. Ces cendres sont fertiles, elles sont bonnes, nulle maléfice n'habite leur épaisseur feuilletée. Quand le peintre les déploie il ne fait que s'unir à la grande marée matérielle. Voilà un peintre qui aime le sein des choses, l'épaisseur de sa pâte, son charbonnement puissant. Il travaille par couches successives, il creuse, il fouille, il engendre les gisements, il déterre et recouve et rouvre. Sa peinture géologique est consciente de la formation des mondes, de ses strates, de ses

© Patrick Grainville

signes, de ses changements et de ses alchimies. Car le grand tout est toujours en travail. C'est le chantier des formes picturales.

L'erreur serait d'enfermer Wang Yan Cheng dans des oppositions traditionnelles, codées à l'excès. Certes Wang Yan Cheng risque de nous paraître Yin par son immersion dans la matière, ses concrétions et conglomérats fantastiques, sa profusion intarissable. Et il serait Yang puisque le fascine la couleur blanche plus lumineuse. Mais le peintre rit de ces concepts figés que nous importons en les simplifiant. En fait, Yin et Yang échangent volontiers leurs principes. Si à l'origine d'un tableau de Wang Yan Cheng naissent des étendues noires et blanches c'est l'expression d'un chaos primordial où tout est vivant et virtuel. Très vite ce noir et ce blanc, ces surfaces indistinctes connaissent une première épiphanie de la couleur. Le noir et le blanc sont bientôt hantés d'ocre ou de brun fluide, d'orange, de bleuté. Toute une gamme de transparences et de réverbérations s'élabore où chaque état de la peinture connaît sa transformation. Wang Yan Cheng peut ainsi faire valoir au plus intime de la toile sept à huit couches de couleurs, fondues en glacis subtils. On est loin des cinq couleurs de l'encre traditionnelle. Wang Yan Cheng, tout en se réclamant des peintres chinois originels s'affranchit allègrement de leurs codes qu'il déborde en pratiquant une abstraction lyrique très singulière. Une fois advenu ce monde où déjà, dans les nébuleuses grises, noires et laiteuses, se diffusent les ondes des couleurs, Wang Yan Cheng manie la matière épaisse, tangible. Il étale et érige des archipels noirs et massifs dans l'océan originel. Mais ces blocs telluriques sont immédiatement triturés de mille accidents locaux, reliés en réseaux, en rayons de ruche. Matière plus arachnéenne qu'on ne le perçoit d'abord, réticulée, ridée de mille vaisseaux. C'est un cosmos veiné de capillaires dont la térébenthine propage les arborescences infinies. Ce sont aussi des marbrures bosselées, aérées de vacuoles, des labyrinthes vermiculés, des efflorescences dures, digitées, des forêts de coulures. La pierre est un poumon vivant. Noir souvent moucheté, piqueté de blanc lumineux. Le blanc perfore le noir. Le noir est grené de blanc. Le feu brûle au cœur du noir. Tous les matins limpides y éclosent. Dans le cristal du jour naissent les soirs. Notre nuit est gorgée de myriades de soleils. Le monde est un grand mariage. Et Wang Yan Cheng conduit ces

noces en terrassier, en maçon minutieux des corps cosmiques qu'il bâtit, transforme, anime, nourrit sans cesse d'un devenir élargi.

Wang Yan Cheng évoque volontiers l'image du vieux mur qui baigne dans la lumière, reçoit la pluie, modifie sa matière, mue. Monde rupestre et pariétaire, à la fois sec et mouillé, ardent et froid, dur et tendre, empreint de coulures, constellé de mousses, d'herbes adventices. Chargé de réminiscences historiques, de dessins, d'impacts, d'écritures, de trous. Mur démantelé, pillé, rebâti. Mur noir d'humus, rouge de soleil, immaculé sous la lune. Où les oiseaux picorent et les insectes se nichent. Mur bousculé à sa base par une secrète source qui le travaille, le corrode sans l'affaiblir puisqu'il rejoint la terre, se mélange à l'argile, aux racines. Grand mur vivant et vagabond dans le vent des graines, des abeilles. Muraille criblée par tous les créneaux de la vie. Miroir aux porosités multiples. « La peinture ne doit pas être seulement un mur sur un mur » écrivait Nicolas de Staël tentant, dans son angoisse, d'ouvrir ce mur à l'envol de la création. Nicolas finira par se suicider en se jetant du mur d'Antibes dans le vide. Mais le tableau-mur de Wang Yan Cheng est mouvement du moi-monde. Son mur mûrit. Arche des métamorphoses glissant au fil du vide qui est la coulée infinie de l'être même.

Le geste profond de Wang Yan Cheng n'est pas tout à fait ce fameux unique trait de pinceau de la peinture traditionnelle chinoise qui d'un seul élan fluide trace son objet sans correction ni retouche. Wang Yan Cheng, lui, revient, reprend le cycle, l'approfondit par ses empâtements, l'allonge lentement, le sédimente. Le noir, le gris et le blanc abyssaux sont le substrat et le puits du monde, le peintre y lance ses successives sondes. Et la matière monte vers lui, toute la montagne cosmique aux crêtes et aux flancs taraudés. Chaque couche est le levain de la suivante et sa mémoire. C'est ainsi qu'on épouse, que la noce trouve ses énergies, les déplie toutes moirées de nuances latentes. Et le feu jaillit ténébreux, les foudres noires, et le rouge, les ardeurs impromptues, mais aussi les cavernes des foyers plus doux, l'avalanche des noirceurs embrasées. La terre s'ouvre comme un ciel où transparaissent tous les fruits de la couleur vermeille. Toutes les couleurs du noir bourgeonnent, s'épanouissent.

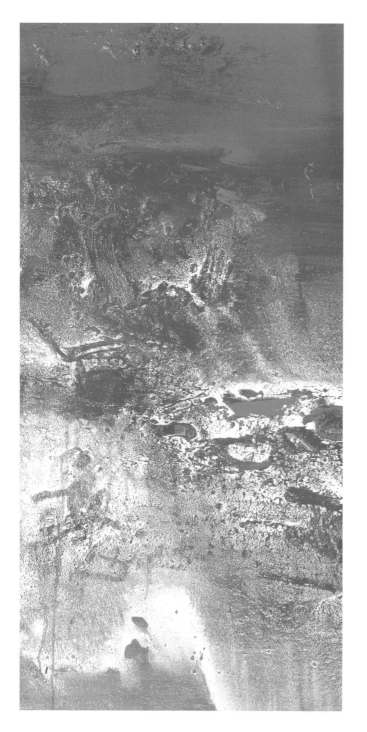

L'ultime étape de cette création continue appelle une pluie de signes qui vient comme dit Wang Yan Cheng : « réveiller la matière ». Alors, les gestes sont spontanés, sans repentir ni retouche, ils signent les reliefs des masses dérivantes et les abîmes fluides. Signes rouges souvent, orangés, signes sinueux, courts panaches de peinture curviligne, biffures, grains, braises, traits, colonies d'escarbilles éparses. C'est comme si le souffle vital se concentrait soudain en impacts fécondants, en semailles de feux pulsionnels dont on suit le sillage intermittent à travers le tableau. Car le souffle ne casse jamais vraiment son fil. Il disparaît, il erre dans les profondeurs, il sourd, il éructe. Le signe jaillit du plus intime du moi fulgurant mais, en même temps, il n'est pas un paraphe qui viendrait marquer la matière comme dans certains tableaux de Georges Mathieu, par exemple. Si les signes tatouent les blocs et les glacis c'est qu'ils montent, qu'ils fusent aussi de leur tréfonds. Moi-monde. Moi percutant, monde percuté, moi percuté, monde percutant. Si fusent les foudres vives c'est que le monde et le moi se magnétisent dans un même champ de souffles et de forces.

Wang Yan Cheng insiste beaucoup sur les notions d'harmonie. Les signes créent un équilibre ultime d'ombre et de lumière dans la jubilation esthétique du peintre qui les distribue. Le bal du Yin et du Yang trop ressassé, un peu gadgétisé par la critique occidentale, sans être renié, ne saurait imposer sa loi exclusive à l'autonomie, à la souveraineté de la beauté picturale. Wang Yan Cheng invente sa direction esthétique. Elle est à elle-même sa propre métaphysique lyrique! Deleuze définit le chef d'œuvre comme état intermédiaire justement entre le chaos indifférencié et le cosmos parfait. Trop de chaos dissout l'œuvre dans la confusion, trop de cosmos l'organise et la fige. Deleuze choisit le néologisme de « chaosmos » pour exprimer son idéal de turbulence et d'harmonie. Wang Yan Cheng souscrit à cette définition mobile et balancée. L'œuvre doit éviter à ses yeux, et je reprends ses mots, trop de rigidité, de rectitude et trop d'exubérance. Yang-Yin, peut-être… Mais surtout Yan Cheng !

Oui, Wang Yan Chen est lyrique. Il crée, donc il célèbre et il chante. Il dit oui à la fresque de l'être. Il ne peut s'exclure de la fête et ronger son frein existentiel dans l'angoisse et la honte. Rien n'est jamais perdu dans la mélodie des formes. La note humaine

y résonne à l'unisson. Et si le monde n'était ni ingrat ni absurde ? Si l'homme participait de l'engendrement infini. Panthéiste Yan Cheng ? Comme Titien, comme Delacroix, comme Cézanne, ses peintres préférés, comme ces abstraits lyriques qu'il dépasse par sa profondeur matiériste, ses bains et ses brassages cosmogoniques. Il y a de la présence partout. Et notre peintre y plonge, s'y prolonge.

Alors, ces grands espaces plus vides, plus fluides qui souvent cernent les archipels denses et chargés sont le passage, la condition de possibilité des mondes. Pour qu'advienne un réel il faut du virtuel, un invisible mouvement propice. D'immenses lacs méditent au sein de leur transparence l'érection des monts. Wang Yan Cheng est ce miroir de l'eau où la matière point et où ses forteresses chancellent et s'évanouissent. Il travaille à sa forge tellurique, prépare les effusions secrètes des ocres et du bonheur vital. Ses incendies couvent au fond des vallées cendreuses et percent sur les plateaux escarpés du monde. Même dans l'opacité des ténèbres quand rien ne paraît encore. Déjà le feu darde, compact dans le noir. L'âtre est là. Le diamant dans la lave. Nul Satan n'y louvoie. L'Orient nous délivre du sabbat. C'est une bacchanale sans transgression. La morsure du péché n'est plus nécessaire à la saveur du monde. Le grand dragon ondule de ses milliers de crêtes, ruisselle de ses millions de fleuves, de cascades, se réjouit dans ses flammes acérées, crépite, contracte ses immenses écailles sombres. Et tout cela est joint, articulé, lié par le souffle qui serpente d'un bout à l'autre, préexiste et survit au serpent même. Wang Yan Cheng voyage au gré des convulsions de l'Etre. C'est la valse des mondes. Pour toutes ballerines le pinceau et la couleur. Peu de choses et c'est là le miracle. Quelques provisions d'huile, de médium et de térébenthine que l'esprit du pinceau emporte et c'est ainsi que monte la matière et la danse, que se composent les architectures gigantesques des nébuleuses, des galaxies terraquées. Dans l'intimité du moi qui les reflète.

Car l'homme est là, il n'a rien abdiqué de lui-même dans cette rêverie chtonienne. Oui, ces fameux tourments de l'homme dont nous nous croyions enfin débarrassés, ces drames, ces tragédies, ces effrois, ils sont là aussi. Le psychologique peut-il être transcendé tout à fait ? Qui peut affirmer avoir atteint la sainteté qui le

délivre de la destinée ? Mais oui ! Wang Yan Cheng nous raconte sans doute aussi son histoire versée dans la grande histoire, cet imbroglio mouvant de la création. Alors je me contredirais. Après avoir apostrophé l'Occident tragique pour mieux l'évacuer voilà que l'air de rien j'en ramènerai les postulats sentimentaux. Mais la peinture chinoise n'a jamais rejeté l'affect ou l'émotion. Wang Yan Cheng n'a pas fait serment d'impassibilité. Il proclame que sa peinture exprime « sa vie, sa pensée, son âme » Voyez plutôt comme il explose, implose, noircit, dilate ses continents obscurs, rougeoie aux commissures des plaques tectoniques, blanchit sidéralement. L'âme mêlée de l'homme est indissociable de celle du monde. Les nuances intérieures correspondent aux dégradés de la lumière et de la matière. Le moi offre l'incroyable géologie changeante de ses nappes de couleurs. Mais là où la différence avec l'Occident éclate c'est que l'homme n'est pas retranché dans sa solitude existentielle et sa déréliction en quête d'un improbable Godot. L'homme est chez lui, il intègre l'aventure du monde, il baigne dans le flux des mutations, il ne saurait s'en extraire même s'il s'est convaincu du contraire. Il respire dans l'haleine du large et du temps. Il est dedans. Dans le gris des lointains, dans le noir, dans le blanc de Wang Yan Cheng. Dans le blanc-noir, dans le noir-blanc ocré. Dans la neige du noir, dans sa nuit étincelante. Dans l'or du noir, dans son incendie ténébreux. Dans les infinies translations des couleurs chaudes qui fluent. Qui peut chez le peintre, arrêter la frontière entre le gris bleuté, l'ocre gris, le brun chaud, le rouge ombré, le vert gris, le blanc noir argenté ? Chaque couleur est une autre… Telles sont les moirures du voyage.

Le but de l'épopée n'est pas de retrouver Pénélope au bout du parcours. Pénélope est partout. C'est la terre, la matrice, la source, l'originelle racine, ce même souffle qui happe le peintre au cœur de lui-même et lui ouvre les horizons d'un cosmos illimité. En lui, à travers lui, hors de lui. C'est ainsi que Wang Yan Cheng nous transporte en aventurier de la vraie vie. Nous nageons dans sa grande rivière tellurique. Et toutes les mers du devenir nous appellent

# WANG YAN CHENG : L'ETRE QUI SE DÉVOILE DANS LE NÉANT

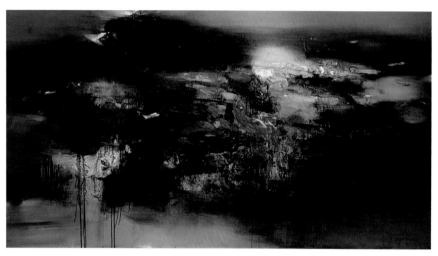

Fig. 1 WANG Yan Cheng, Sans titre, 2009, collection particulière.

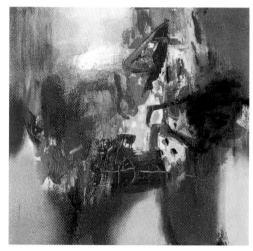

Fig.2 WANG Yan Cheng, Sans titre, 2009, collection particulière.

C'est dans ses œuvres réalisées depuis 2008 que Wang Yan Cheng atteint des sommets encore insoupçonnés jusqu'ici – du moins à mes yeux (fig. 1). Voilà pourquoi j'attends beaucoup de cette exposition. En tant qu'historien d'art, spécialiste de l'art français du XIXe siècle à nos jours, les influences croisées entre l'Occident et l'Orient – et plus particulièrement le Japon – n'ont cessé de nourrir ma réflexion. A ce titre, je me propose de livrer ici quelques commentaires sur la création récente de Wang Yan Cheng, telle qu'elle s'est imposée à mon regard d'Oriental.

Une matière picturale appliquée directement sur la toile au sortir du tube. Ou une matière picturale étalée à grands traits rapides de pinceau ou avec la main. Ou encore une matière picturale dégoulinante, qui coule sans retenue. Dans ce souhait de mettre en avant la matérialité même des pigments et l'évidence de leurs couleurs, je lis une expression physique de l'instant.

En effet, chez Wang, la matière picturale forme un relief à la surface de la toile : il s'agit du sujet de l'œuvre, de la figure. La couche sous-jacente, principalement noire, constitue quant à elle

le fond sur lequel l'artiste travaille. Le noir de ce fond peut parfois prendre des teintes bleutées ou terreuses, mais en principe c'est un noir profond, que j'ai intuitivement associé à la notion de ténèbres. Ma première impression de l'œuvre de Wang Yan Cheng fut donc celle-ci : des couleurs vives qui se détachent sur un fond sombre.

Doit-on rattacher cette peinture à l'art informel ou à l'expressionnisme abstrait d'un Soulages, d'un Hartung, d'un Mathieu, ou d'un Pollock? Ou bien aux peintres chinois qui s'installèrent en France à la même époque – on pense notamment à Zao Wou Ki ou Chu Teh Chun? Toutes leurs œuvres datent déjà de près d'un demi-siècle et ont rejoint les "classiques" de l'art, qu'aucun peintre contemporain ne saurait ignorer. Et personne ne nie d'ailleurs l'influence de Chu Teh Chung sur l'art de Wang Yan Cheng.

Mais il paraît futile de vouloir inscrire à tout prix Wang dans quelque filiation artistique que ce soit. En effet, l'art informel ou l'expressionnisme abstrait furent des tendances répondant à une époque donnée, et la volonté de s'affranchir des formes strictes

© MIYAZAKI Katsumi / Traduit du japonais par Camille Ogawa

est une quête aussi universelle qu'intemporelle. C'est elle qui a donné naissance aux différentes formes d'expression que l'Histoire a engendrées. Personnellement, Wang Yan Cheng m'évoque moins un passé récent que la tradition millénaire de la pensée et de la peinture chinoise – et plus spécifiquement les rapports entre le noir (l'encre de Chine) et la couleur dans la peinture chinoise d'une part, et les rapports entre le vide (le néant) et la présence matérielle (l'être) dans la pensée orientale d'autre part. C'est donc sur ces deux points que j'articulerai le présent essai.

Dans les œuvres de Wang Yang Cheng jusqu'à il y a environ 10 ans à partir de maintenant, les tableaux de Wang Yan Cheng juxtaposaient les couleurs vives (rouges, jaunes, bleus…) pour créer un univers clair, serein et plein d'entrain (fig.2). Plus récemment, Wang se mit à révéler un monde plus personnel, à la fois intérieur et expressif, avec le noir comme fondement.

Le peintre occidental qui serait le plus proche d'une telle construction de couleurs autour du noir comme base, est sans doute Goya, avec des tableaux comme Saturne dévorant un de ses enfants (fig.3). Le rouge vif y jaillit pareillement d'un fond sombre. Certes, la magie du noir de Goya contient une puissance qui le relie directement à la peinture contemporaine. Mais les fonds sombres élaborés aux clairs-obscurs contrastés qu'on retrouve dans nombre de ses portraits des membres de la famille royale ou de l'aristocratie, ne font que reprendre une technique et une forme d'expression bien ancrées dans l'histoire de la peinture occidentale depuis la Renaissance. Le clair-obscur est en effet un procédé bien connu, qui va de pair avec une utilisation pleine des couleurs. Car si l'ébauche était monochrome, l'œuvre achevée se devait d'être totalement recouverte de pigments, c'est-à-dire de couleurs. Goya ne fait qu'explorer les confins de cette technique.

Peut-on dire que le "noir" de Wang Yan Cheng est de même nature que le "noir" de Goya et de la tradition picturale occidentale? Personnellement, j'en doute. Le noir de Wang semble vivre un rapport avec la couleur inconnu dans la peinture occidentale. En

effet, son noir s'apparente à la fois à une couleur à part entière capable d'accentuer la matérialité même de la palette, et en même temps à un élément qui enveloppe l'ensemble des autres couleurs, jusqu'à disparaître complètement, devenir invisible, tout en ayant une présence qui perdure, comme s'il affirmait son autonomie avec force. En fait, chez Wang, le noir n'est ni un procédé accessoire – pour représenter une ombre, une obscurité, une nuance, un fond – ni un élément à ignorer, mais l'horizon primordial d'une souveraineté absolue par lequel toute chose apparaît. En d'autres termes, on peut dire que l'art de Wang Yan Cheng a dévoilé une nouvelle dimension en s'octroyant le noir comme horizon.

Et derrière l'appropriation de ce noir si particulier, je ne peux m'empêcher de voir la longue et formidable tradition chinoise de l'utilisation de l'encre de Chine. Celle-ci a donné naissance à la calligraphie, – et donc à l'écrit, à la poésie, à la littérature, – mais aussi à la peinture, et plus particulièrement au lavis monochrome suibokuga (ch. shuimohua). C'est un genre pictural primordial en Chine et dans tout l'Extrême-Orient, qui a pris des formes très diverses au fil du temps. L'encre de Chine y est un univers à part entière qui a engendré une quantité phénoménale d'œuvres!

Si l'histoire de la peinture en Chine a commencé comme ailleurs avec des représentations en couleurs dans l'Antiquité, un tournant apparaît au Xe siècle, quand le suibokuga s'imposa comme un genre cherchant à mettre en valeur le seul pouvoir d'expression de l'encre de Chine, en choisissant délibérément d'éliminer toute couleur considérée comme inutile – une sorte de minimalisme qu'il convient de relier à un état d'esprit, celui de la conception zen (ch. chan) du bouddhisme. Pourtant, dès le XIe siècle, la couleur évacuée revient. Tantôt elle reste discrète, avec quelques touches passées légèrement sur l'encre de Chine, ne jouant qu'un rôle auxiliaire; tantôt au contraire, elle écrase totalement l'encre de Chine. Mais à la grande différence de l'Occident, les deux systèmes de peinture "en noir" et "en couleurs" ne parviennent jamais à fusionner totalement, chacun gardant parallèlement sa propre autonomie, son propre mode de fonctionnement. Par exemple, dans l'œuvre de Yin Hong reproduite ici (fig. 4) qui date du XVIe

siècle, l'arbre et la surface de l'eau sont peints entièrement en monochrome à l'encre de Chine, tandis que les fleurs et les oiseaux sont clairement représentés en couleurs. Le lavis offre le fond qui donne les grandes lignes du paysage, alors que les couleurs vives sont réservées pour la figure, le sujet traité, ici des fleurs et des oiseaux, illustrant un des genres classiques de la peinture chinoise.

D'un point de vue occidental, mêler ainsi deux procédés bien différents apparaîtrait comme l'expression d'un éclectisme de mauvais goût qui va à l'encontre de toutes les règles du réalisme. Et pourtant, l'effet des couleurs est indubitablement d'une grande force. Il s'apparente un peu au langage utilisé par Spielberg dans la Liste de Schindler, film entièrement en noir et blanc, sauf pour la veste et les chaussures d'une petite Juive en rouge vif. Un peu aussi comme dans notre mémoire ou dans nos rêves, où l'inconscient ne colore que les quelques images spécifiques sur lesquelles notre intérêt se concentre...

Cette superposition des deux procédés de peinture "en noir" et "en couleurs" fut introduite au Japon par un peintre du nom de Sesshû, qui alla étudier son art en Chine dans la 2e moitié du XVe siècle. A son retour, il initia une tradition qui devait s'ancrer durablement sur l'archipel nippon. Les peintures murales polychromes des siècles suivants intégrèrent souvent une toile de fond monochrome à l'encre de Chine représentant les éléments de décor comme les arbres ou les rochers. Cette construction séparée des parties en noir et de celles en couleurs se retrouve dans la peinture moderne japonaise, qu'elle soit de style japonais (nihonga) ou de style occidental (yôga). Un peintre comme Léonard Tsuguharu Foujita, qui partit s'installer à Paris, est célèbre pour ses fines lignes noires de contours tracées au pinceau dans la tradition japonaise ainsi que pour ses "grands fonds blancs" et ses nus aux chairs ivoire. Dans pratiquement toutes ses toiles, il ne cesse de travailler sa palette autour d'une composition qui associe côte à côte le noir et les couleurs, dans un style unique reconnaissable entre tous. La toile intitulée Chats (fig.5) du Musée d'art moderne de Tokyo révèle par exemple une dominante monochrome qu'il ne cherche nullement à remplir de couleurs,

celles-ci étant réservées aux parties spécifiques formant la figure.

Chez Zao Wou Ki et Chu Teh Chun, qui incarnent la génération de peintres chinois de Paris avant Wang, certaines œuvres dévoilent aussi cette impression d'encre de Chine qui transcende l'univers réaliste des couleurs. Car l'encre de Chine possède cette capacité intrinsèque à relativiser la couleur. Et s'il est un mage qui a réussi à simplifier, puis à élever cette expressivité du noir, c'est bien Wang Yan Cheng.

Allons plus loin, et essayons de comprendre la conception philosophique orientale qui sous-tend cette vision d'un noir capable de former à lui seul l'horizon.

La peinture occidentale a engendré des images d'un univers précis, dans lequel aucun interstice n'est laissé au hasard. Les règles de la perspective, qui acquièrent leurs lettres de noblesse à la Renaissance, invitent à poser le même regard sur un sujet au contenu physique et sur un espace dans lequel il n'y a aucun objet palpable. Quels que soient les motifs, qu'il s'agisse d'un personnage, d'un paysage, d'une boule en fer ou d'un ballon gonflable, tout sera rendu dans un format tridimensionnel, calculé précisément selon les rapports mathématiques entre longueur, largeur et hauteur... La peinture ayant pour vocation de peindre le monde réel, et le monde réel étant en trois dimensions, il fallait que la peinture parvînt à donner l'illusion de cette tridimensionnalité.

Certes, à partir de la fin du XIXe siècle, de nombreux artistes commencèrent à prendre leurs distances avec les règles de la perspective. Pourtant, la peinture contemporaine n'a pas totalement réussi à se défaire de cette conception du rendu réaliste et de cette vision du monde. Même la peinture abstraite autorise une expression qui joue sur la profondeur de champ : elle y est même nécessaire, car c'est justement l'illusion d'optique créée par la tridimensionnalité qui confère sa réalité à un tableau abstrait, ainsi que l'a souligné à de multiples reprises Greenberg dans ses essais sur l'expressionnisme abstrait.

Retrouve-t-on vraiment tout cela dans la production récente de Wang Yan Cheng? Comme je l'ai dit plus haut, je ne peux m'empêcher de trouver chez lui, un noir "autonome", qui ne doit pas être interprété à l'occidentale comme un procédé permettant de nuancer ou de donner du relief. Son noir n'exprime pas un espace, il exprime le vide, le néant. Sa peinture révèle le moment où l'être-couleur naît du néant-noir (ou au contraire, l'instant où l'être disparait, car le mouvement est pendulaire). Le néant n'est pas un néant qui est nié et oublié, c'est un néant qui se transforme en affirmation.

Depuis plus d'un millénaire, la peinture chinoise n'a cessé de représenter ces notions d'apparition et de disparition, d'être et de néant. Les débuts du suibokuga étaient marqués par une forte volonté de mise en scène : c'était en quelque sorte une peinture-spectacle. L'artiste improvisait en appliquant son pinceau imbibé d'encre sur une feuille ou un morceau de soie blanche devant un public de connaisseurs. Simples touches indistinctes au départ, les traits prenaient progressivement forme au fur et à mesure que la performance avançait, pour se métamorphoser en quelque paysage, fleur ou animal réel. Le style d'un Yujian (fig.6), qui au premier abord rappelle les essais de l'art informel, est un bel exemple des tout débuts du lavis monochrome en Chine, comme si l'artiste se contentait de reproduire telles quelles les premières étapes de l'ébauche d'une œuvre.

Ce qu'il est important de comprendre ici, c'est que la représentation n'est pas celle d'une illusion de l'espace, comme dans la peinture occidentale, mais d'une illusion de l'apparition, du dévoilement. Le but n'est pas de rendre la profondeur de champ, mais d'engendrer l'être à partir du néant. Dans ce rouleau à suspendre de Yujian, le fond est laissé blanc tandis que l'encre de Chine dessine la figure, suggérant le passage instantané et fulgurant du néant à l'être.

Plus haut, j'ai expliqué que la tradition picturale chinoise regorgeait d'exemples où le noir de l'encre de Chine formait le fond tandis que la couleur – le rouge, le jaune... – était réservée à la figure, mais cette forme d'expression s'inscrit en fait dans le prolongement d'un autre style, quand le blanc de la feuille ou de la soie formait le fond, sur lequel se détachait la figure, à l'encre. Ainsi ce qui était figure, au départ s'est transformé en fond, permettant de faire apparaître un nouveau genre de figure,. Or si le fond et la figure, peuvent être interchangeables, l'être et le néant peuvent l'être aussi...

Cet incessant aller-retour entre apparition et disparition est un principe qui revient fréquemment dans la pensée orientale au sens large. On pense notamment à un précepte fondamental du bouddhisme, bien connu des Japonais, extrait du Sûtra du Cœur (skt. Hridaya s tra): "Forme est vacuité et vacuité est forme". Il signifie

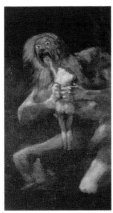 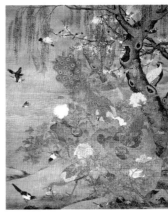 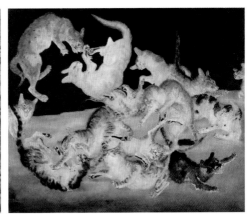

Fig.3 Francisco GOYA, Saturne dévorant un de ses enfants, 1820-23, Musée du Prado

Fig.4 Yin Hong, Faisans et pivoines [Cent oiseaux admirant les paons], XVIe siècle, Musée de Cleveland.

Fig.5 FOUJITA Léonard, Chats, 1940, Musée national d'art moderne de Tokyo

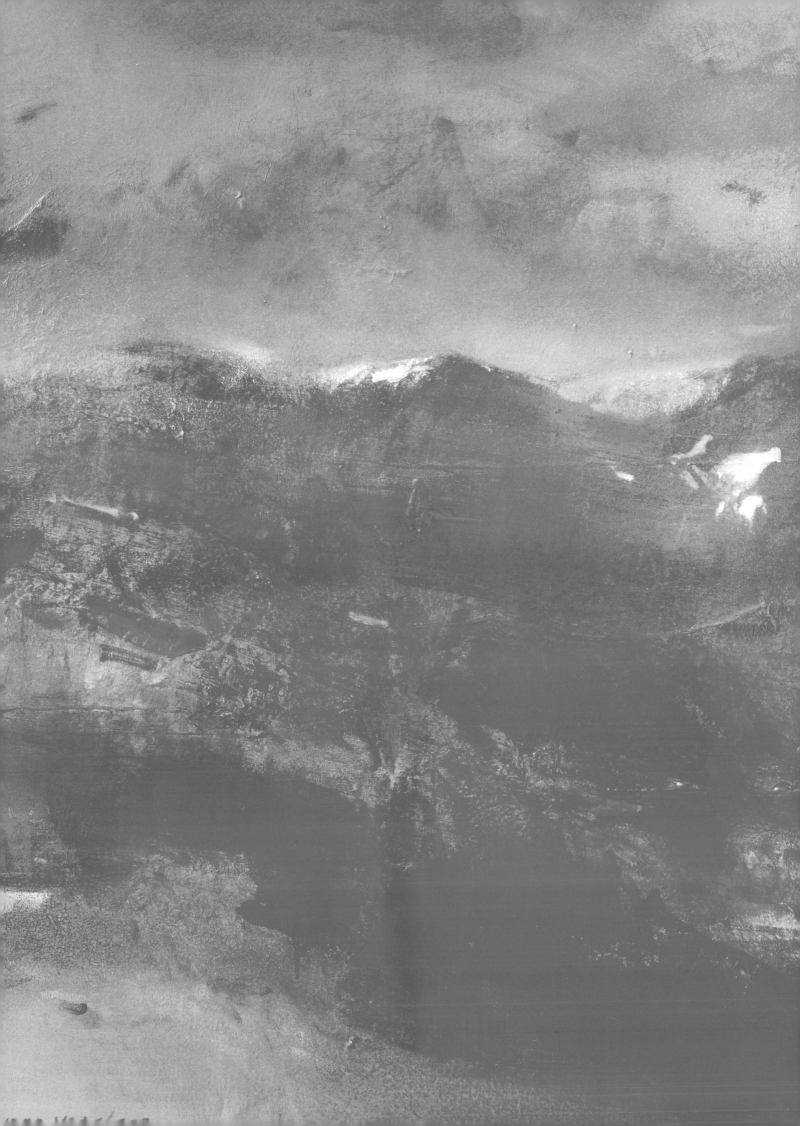

qu'un phénomène matériel n'a pas de substance. Le fait de ne pas avoir de substance lui permet justement d'être matérialisé. Or cette idée est fondée sur le concept du "vide" dans le zen, approche philosophique qui fut le point de départ du développement du lavis monochrome à l'encre de Chine. Ce n'est bien sûr pas un hasard.

Je n'ai pas l'érudition nécessaire pour expliquer en détail la conception du passage du néant à l'être dans la pensée philosophique orientale. Mais cette conception de l'univers paraît étonnamment d'actualité dans notre époque contemporaine! Par exemple, ne considère-t-on pas que la conscience, vecteur par lequel nous appréhendons le monde et les hommes, n'est autre que l'accumulation de mouvements nerveux "matérialisés"? Et la physique des particules ne nous apprend-elle pas que la frontière entre la matière et l'énergie est des plus floues? Et le fameux "Big Bang" n'est-il pas l'exemple même de la génération de l'être à partir du néant? En d'autres termes, le passage instantané du néant à l'être contiendrait en lui la réalité fondamentale!

Certes, la représentation de l'illusion, non d'un espace, mais de l'apparition, n'est plus rare dans la peinture contemporaine. On la retrouve de façon intuitive dans certaines œuvres de Pollock ou de Newman. Sans doute s'agit-il déjà en fait chez eux d'une distillation d'idées orientales. Dans le Japon contemporain, ceux qui se reconnaissent dans l'art informel continuent de grossir les rangs d'une lignée ininterrompue de peintres, et parmi eux, nombreux sont ceux qui tentent des représentations intuitives de l'être engendré du néant. Citons Nakamura Kazumi (fig.7), représentatif de la génération actuelle de peintres japonais, de 4 ans l'aîné de Wang Yan Cheng, qui, sous certains angles, pourrait être assimilé à un peintre informel : il exprime avec dynamisme ce passage subit du néant à l'être.

Ainsi, Wang Yan Cheng est indubitablement un grand peintre qui a su fixer sur la toile la fulgurance du passage du néant à l'être. Son art ne cesse d'évoluer à toute allure, mêlant avec brio l'influence des traditions millénaires d'Orient et d'Occident. Il convient donc de ne pas le perdre de vue, pour découvrir vers quels horizons il nous entraînera demain...

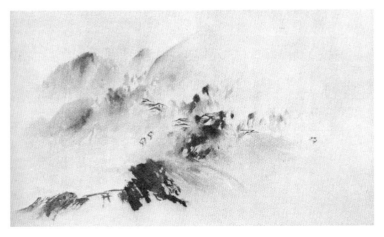
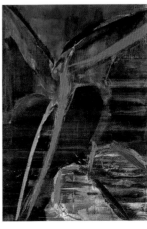

Fig.6  YUJIAN, Brume se dissipant sur un village de montagne (détail), XIIIe siècle, Musée des beaux - arts Idemitsu (Tokyo)

Fig.7  NAKAMURA Kazumi, Celui qui se tient au bord de la falaise violette, 1992, collection particulière

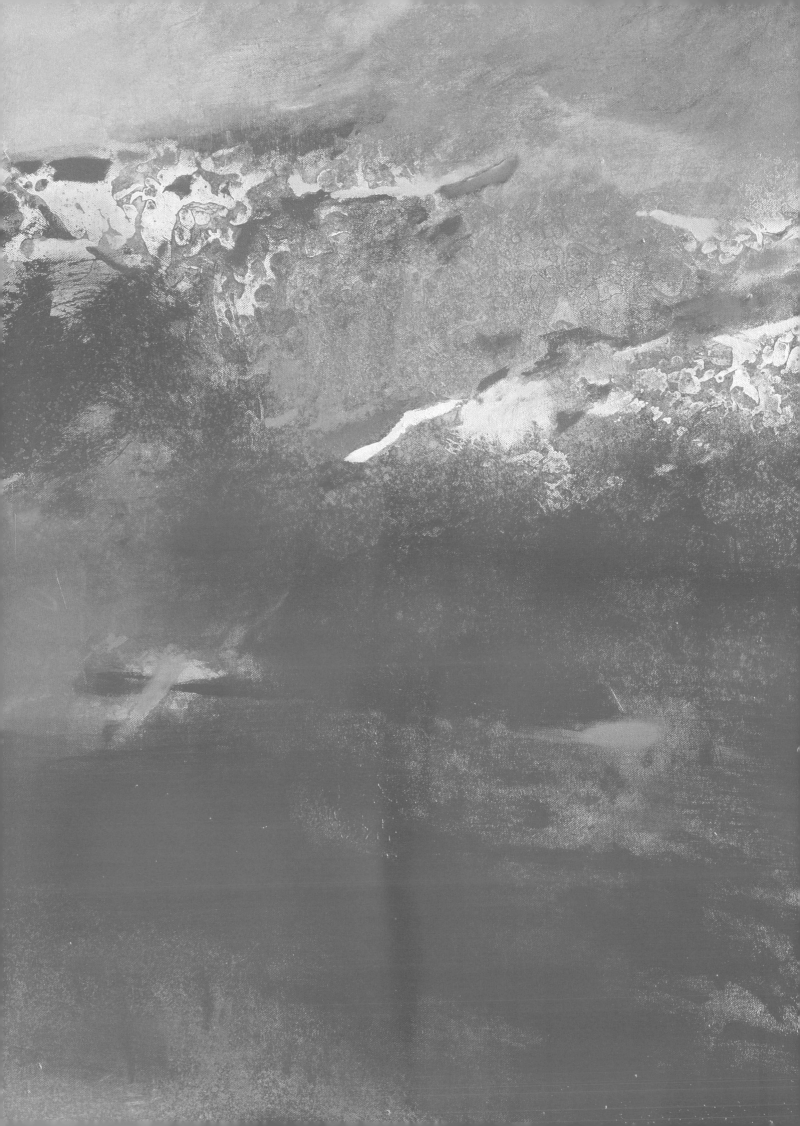

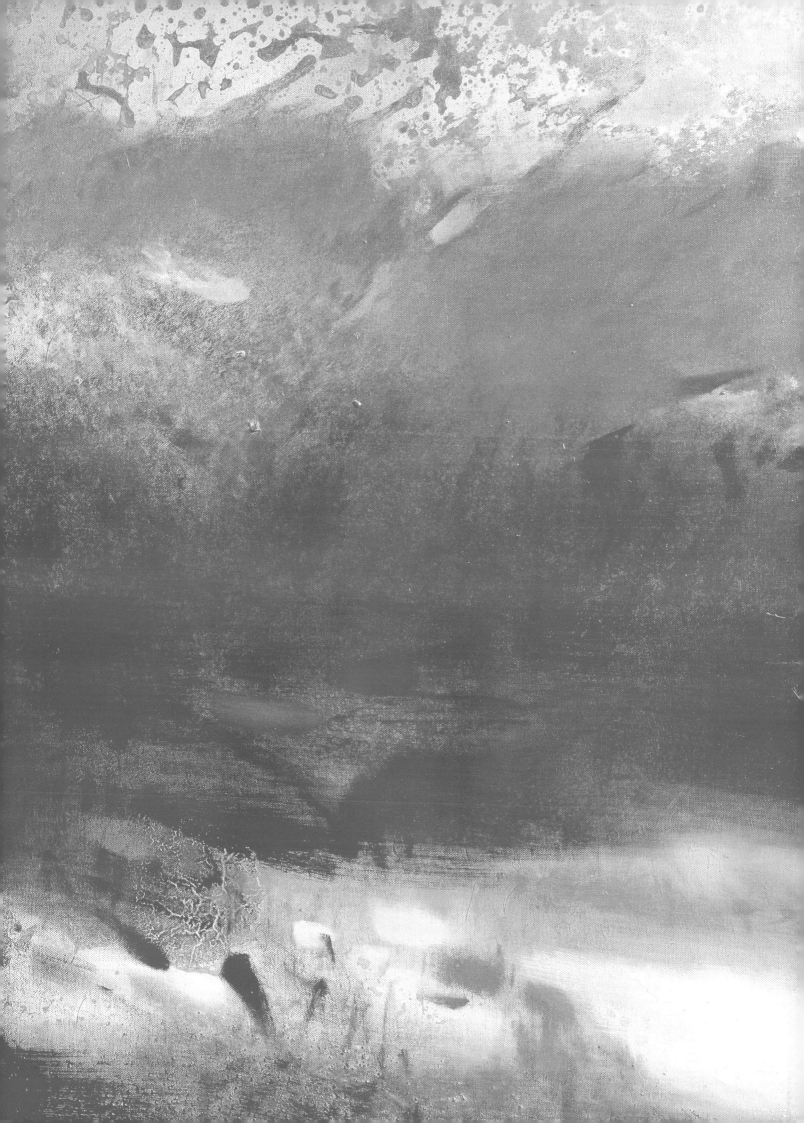

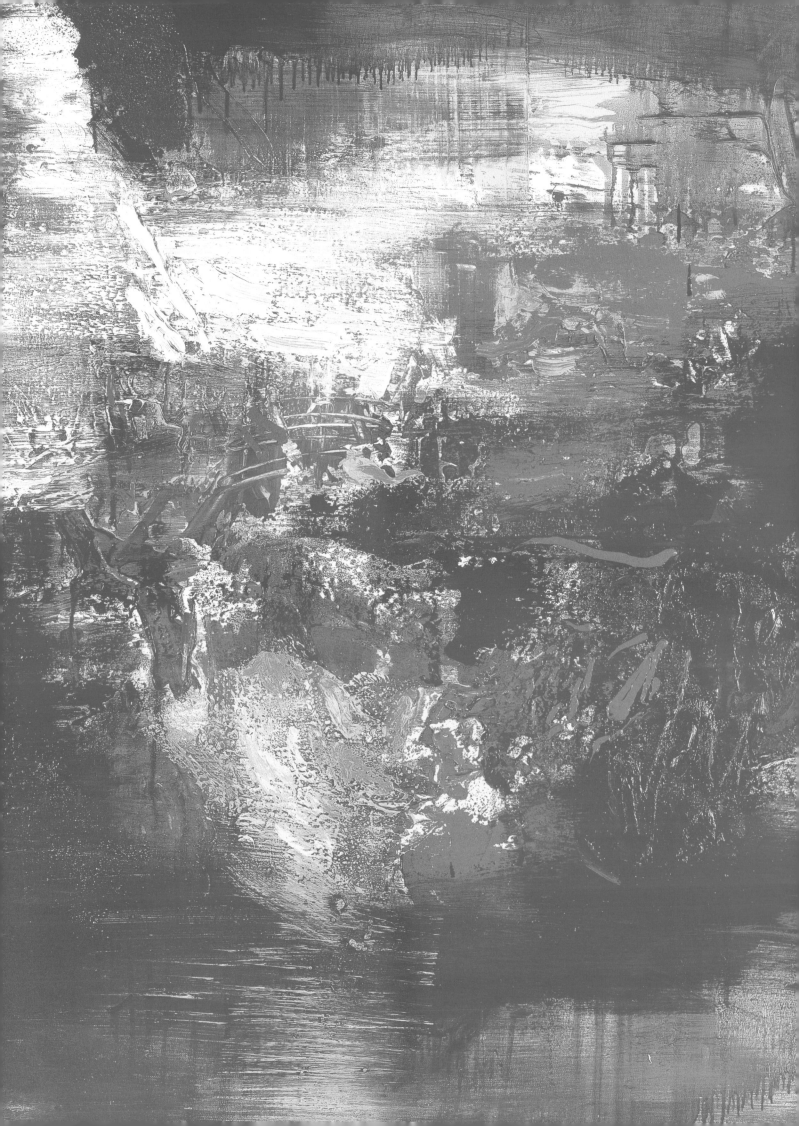

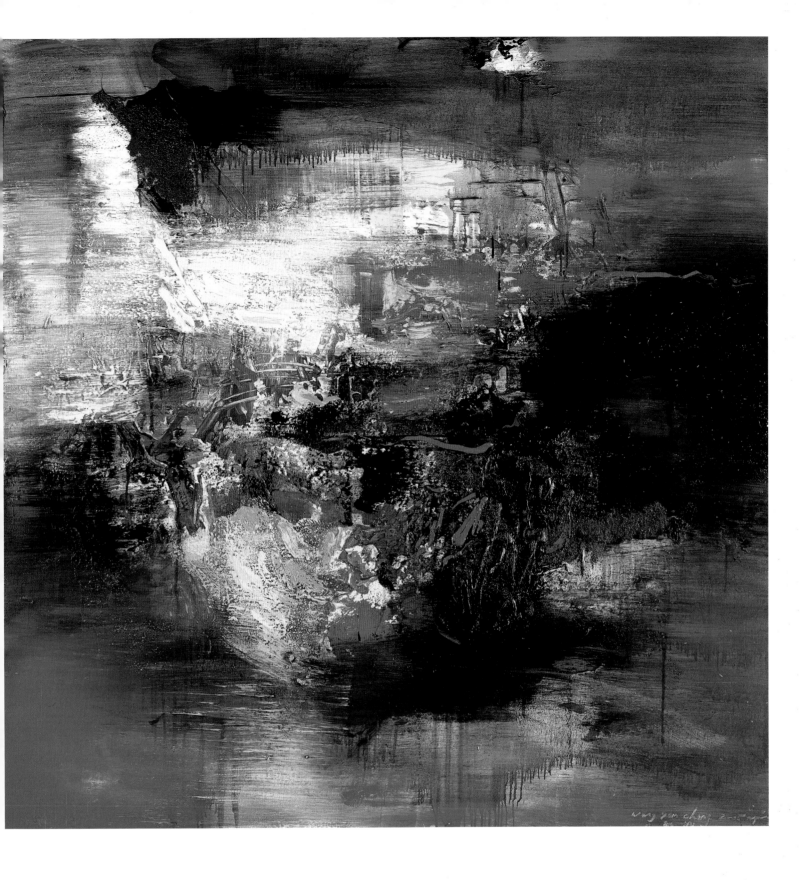

落日餘暉
油彩 畫布
2005
150 x 150公分

*L'éclat du soleil couchant*
oil on canvas
Painted in 2005
150 x 150cm

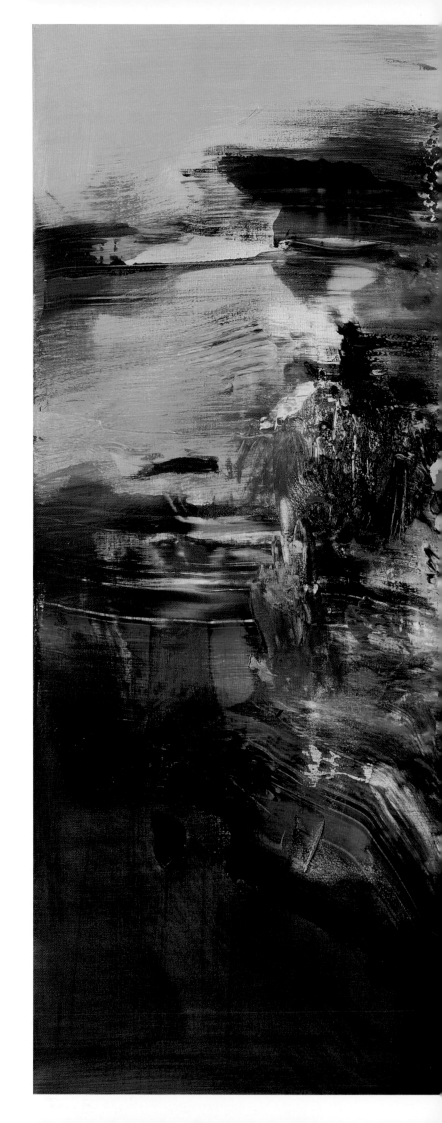

油彩 畫布
2006年作
150 x 180公分

*L'aube réveille la forêt*
oil on canvas
Painted in 2006
150 x 180cm
Collection privée

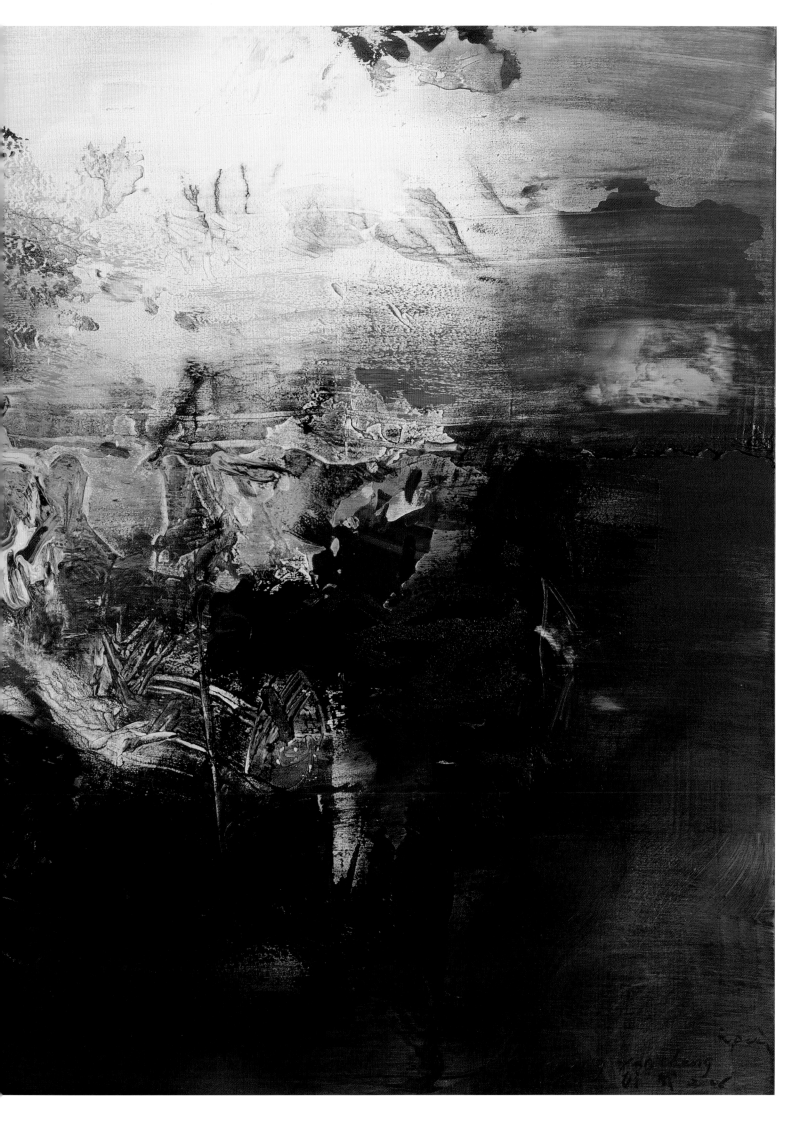

油彩 畫布
2006年作
120 x 120公分

*Torrents ailés et ruisseaux*
oil on canvas
Painted in 2006
120 x 120cm
Collection privée

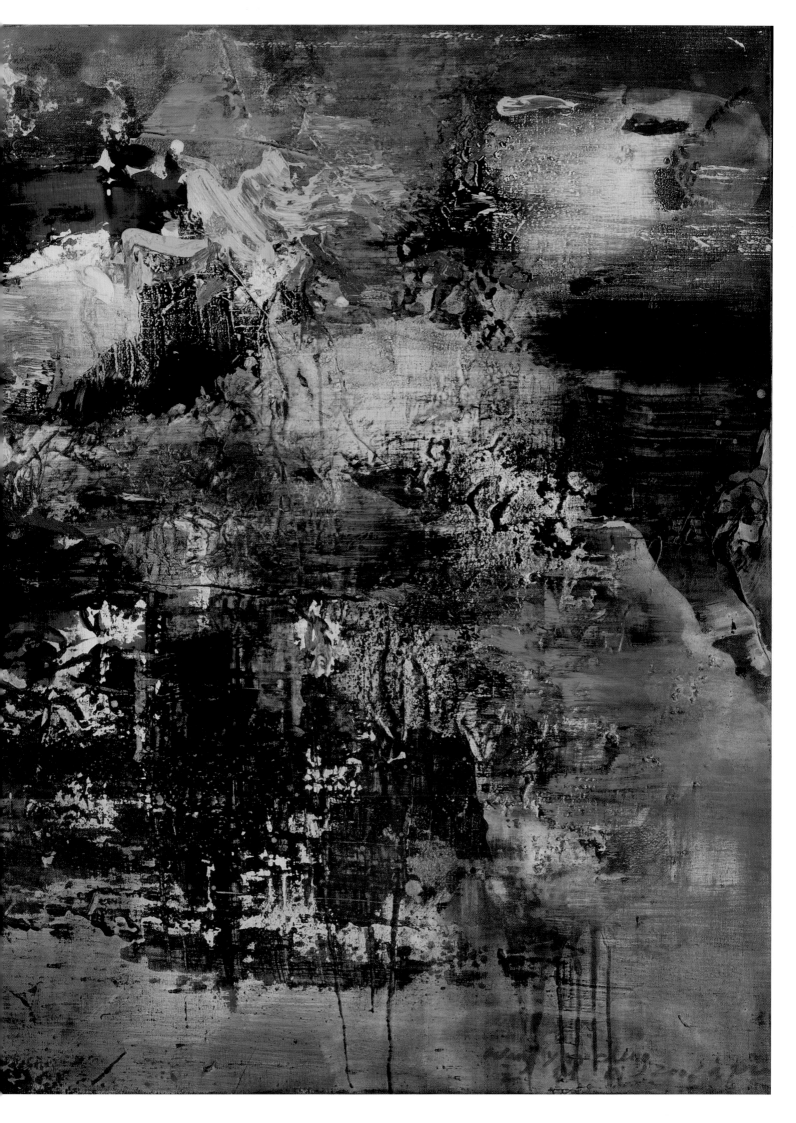

無題
油彩 畫布
2007年作
150 x 150公分

*Sans titre*
oil on canvas
Painted in 2007
150 x 150cm

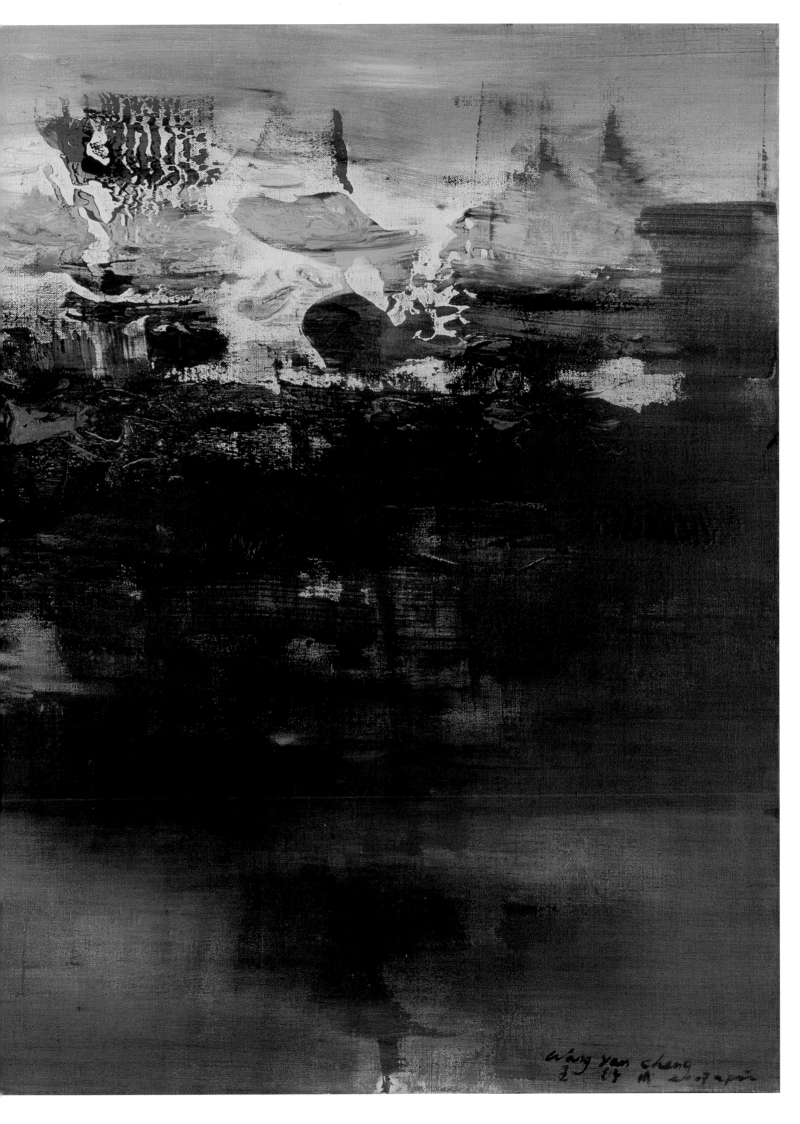

沉 思
油彩 畫布
2009年作
160 x 300公分

*Contemplation et ravissement*
oil on canvas
Painted in 2009
160 x 300cm

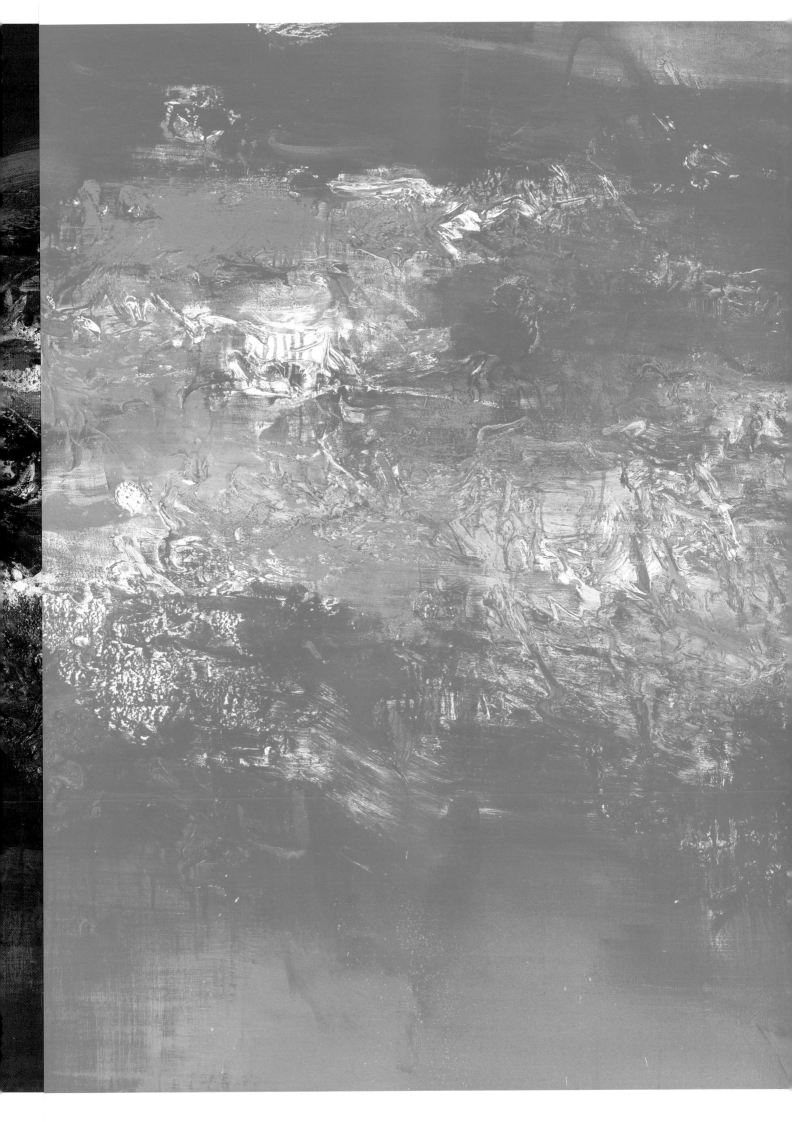

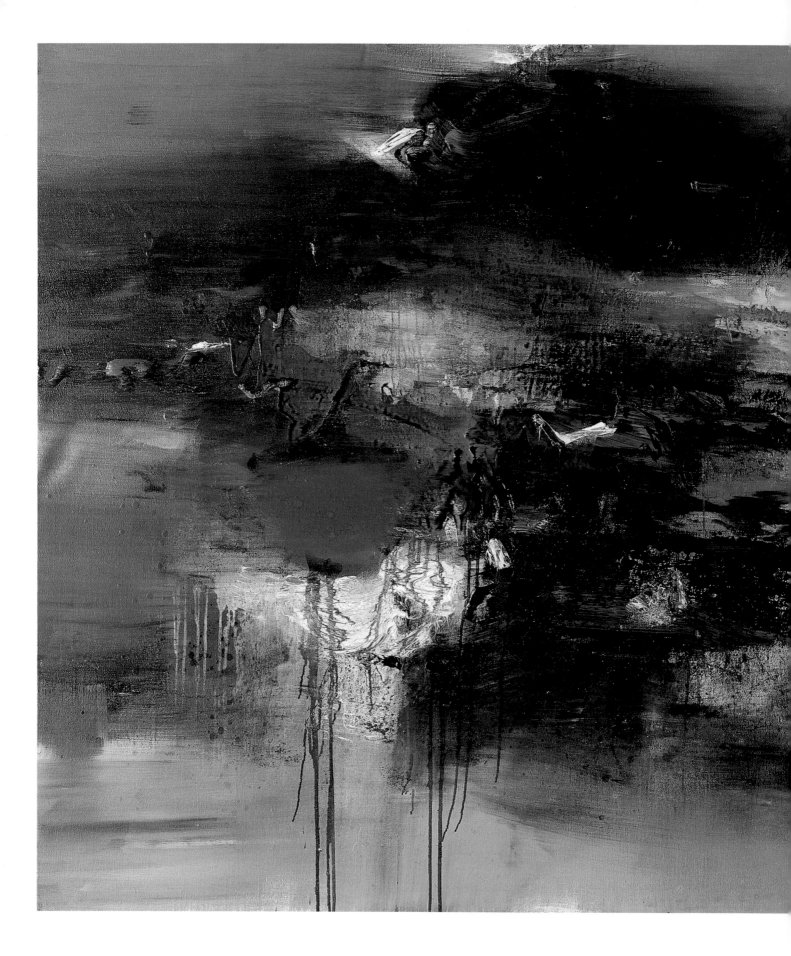

無題
油彩 畫布
2009年作
160 x 300公分

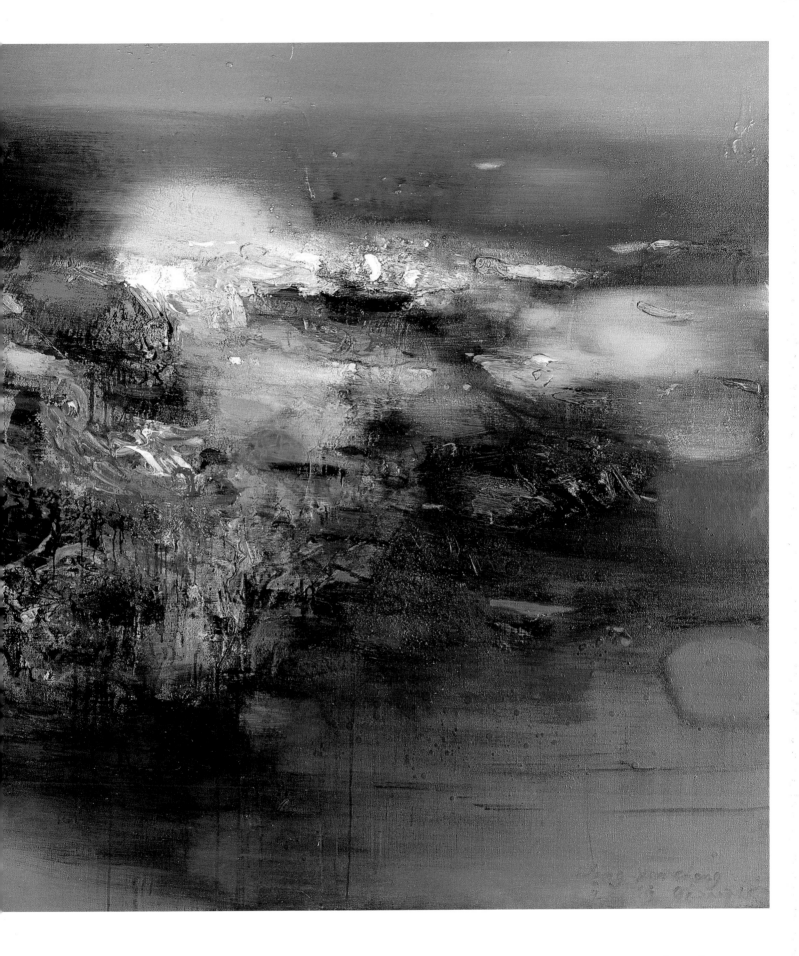

*Sans titre*
oil on canvas
Painted in 2009
160x300cm

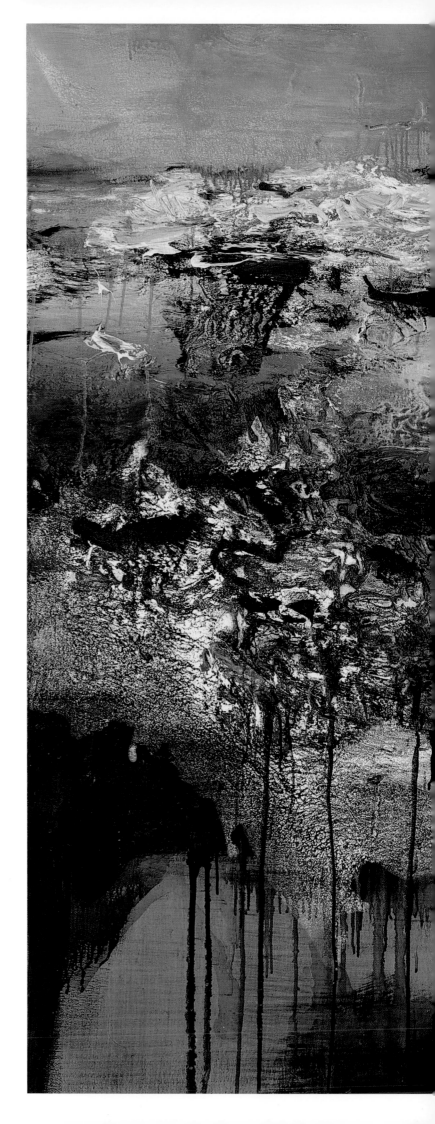

無題
油彩 畫布
2009年作
150 x 180公分

*Sans titre*
oil on canvas
Painted in 2009
150 x 180cm

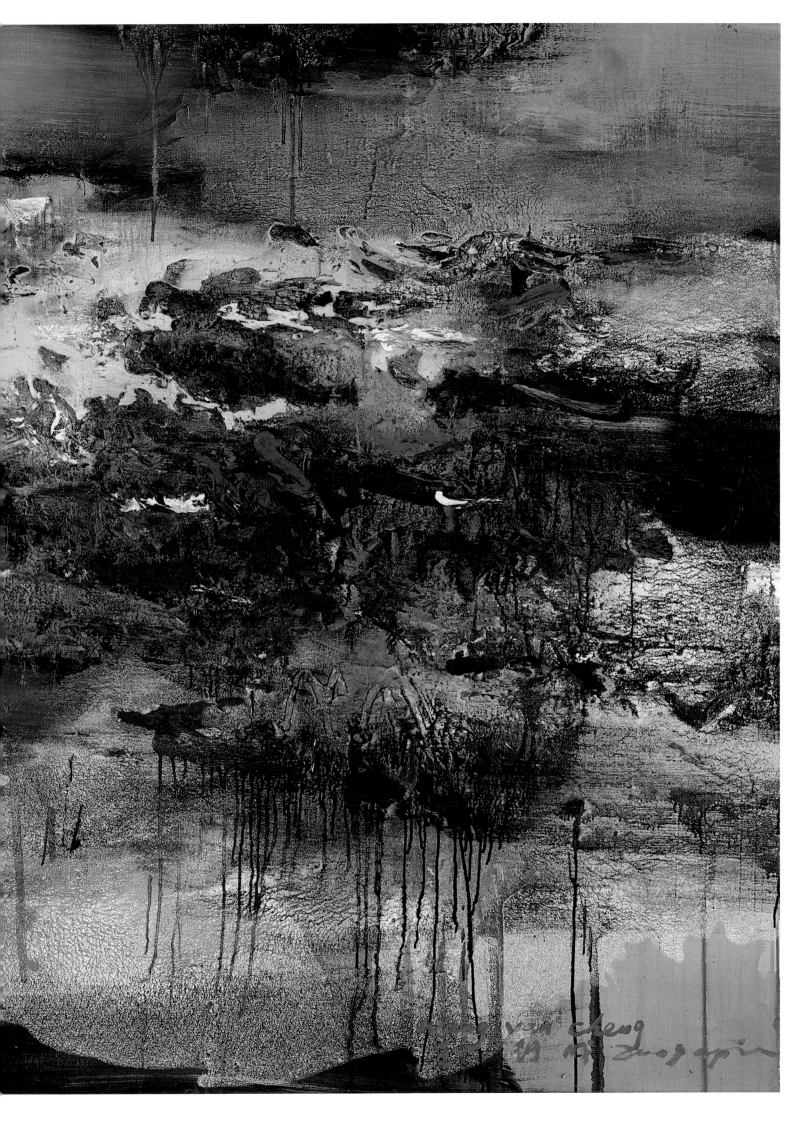

無題
油彩 畫布
2009年作
150 x 150公分

*Sans titre*
oil on canvas
Painted in 2009
150 x 150cm

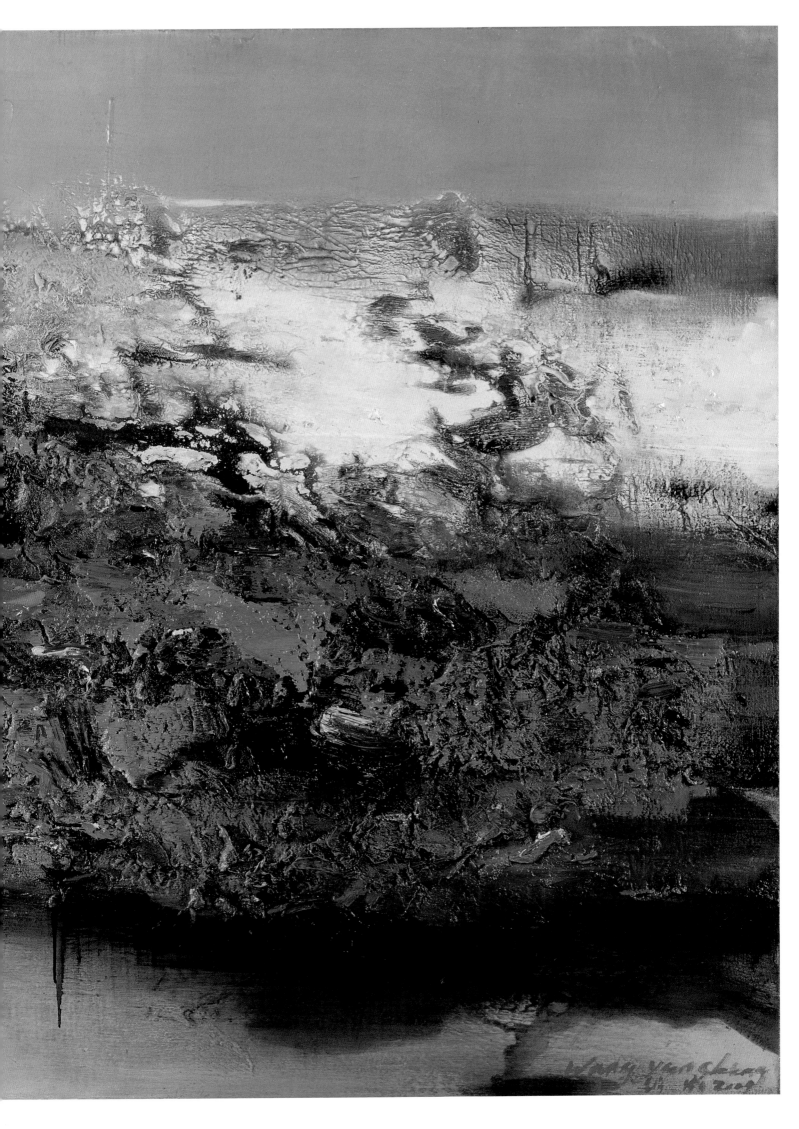

無題
油彩 畫布
2009年作
150 x 150公分

*Sans titre*
oil on canvas
Painted in 2009
150 x 150cm

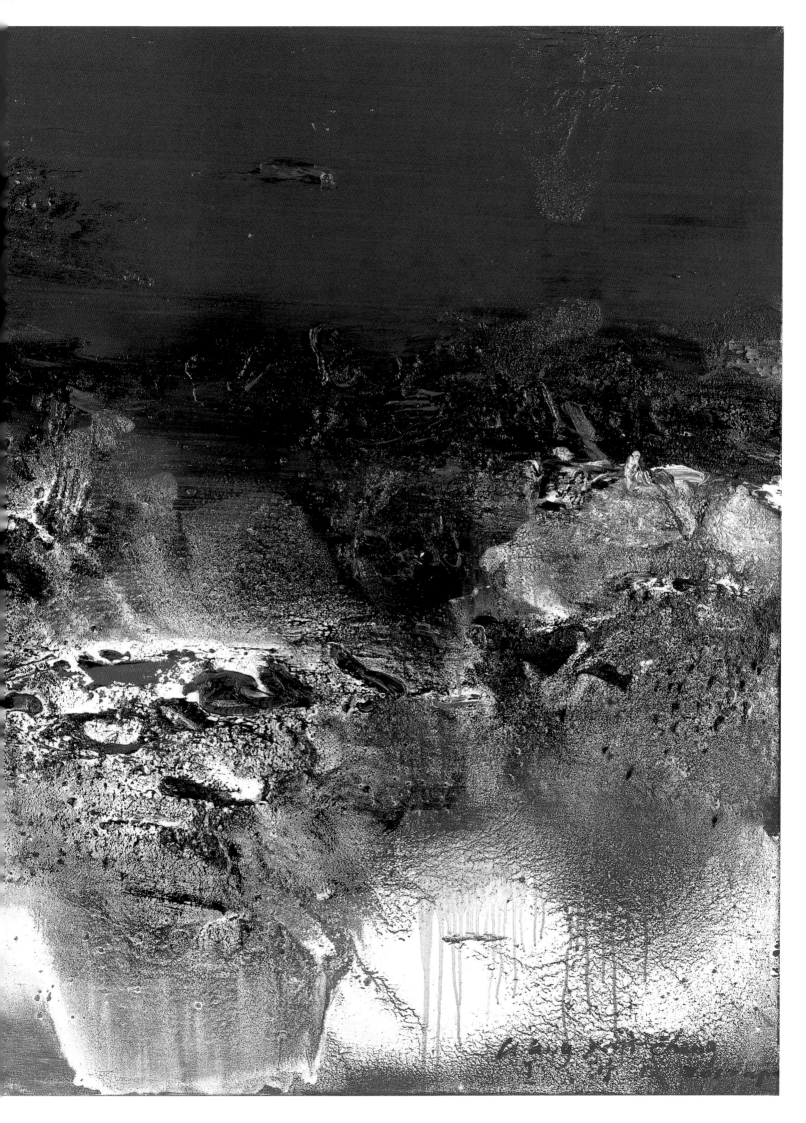

無 題
油彩 畫布
2010年作
230 x 200公分

*Sans titre*
oil on canvas
Painted in 2010
230 x 200cm

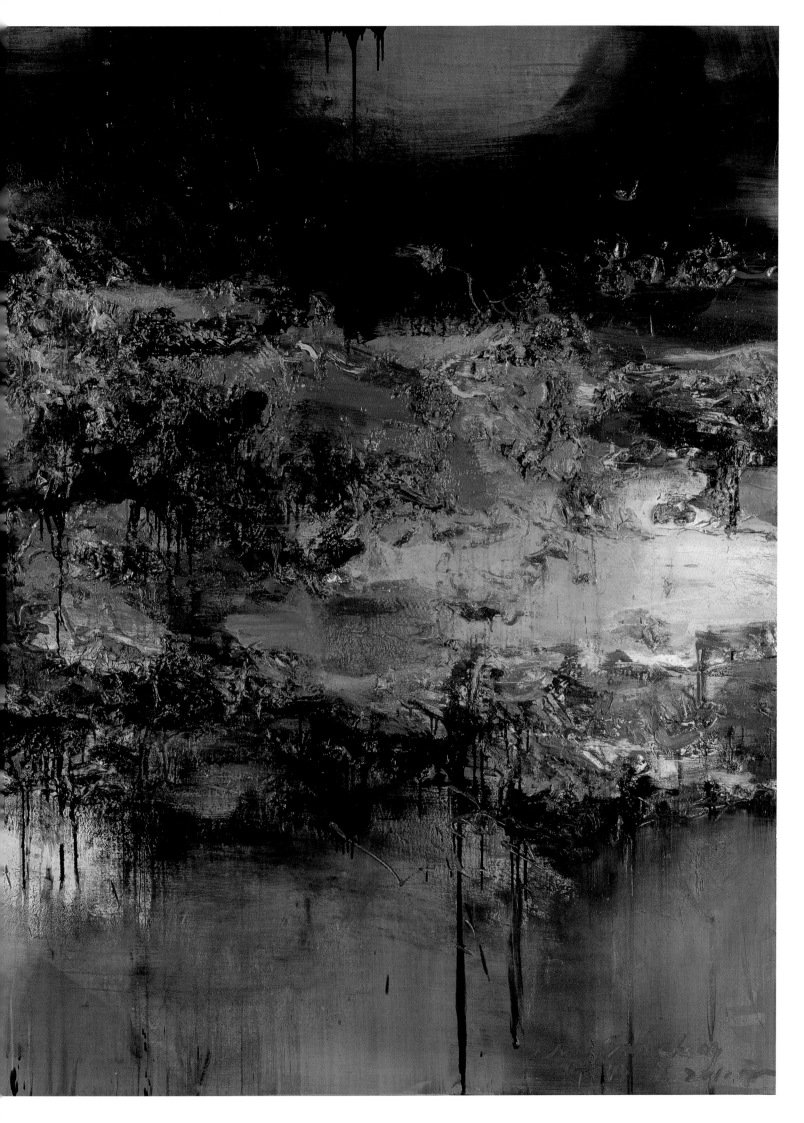

無題
油彩 畫布
2010年作
150 x 180公分

*Sans titre*
oil on canvas
Painted in 2010
150 x 180cm

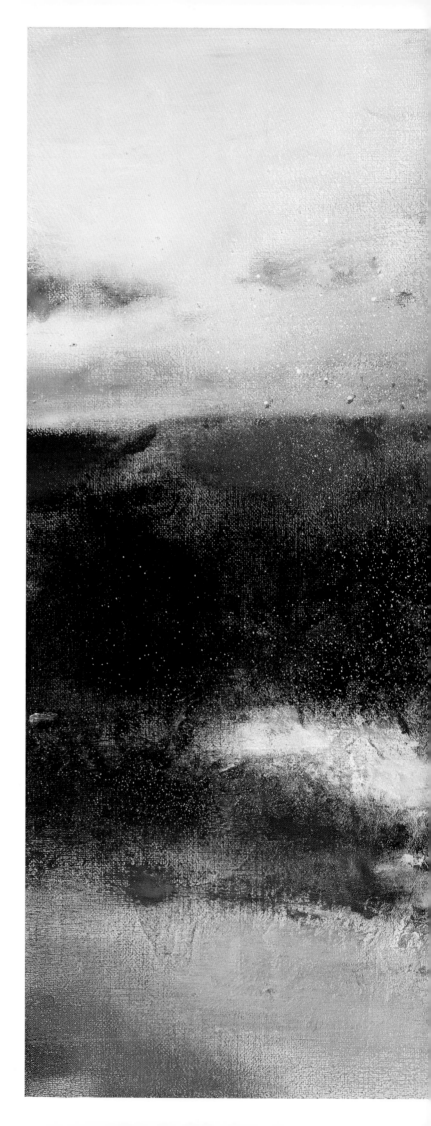

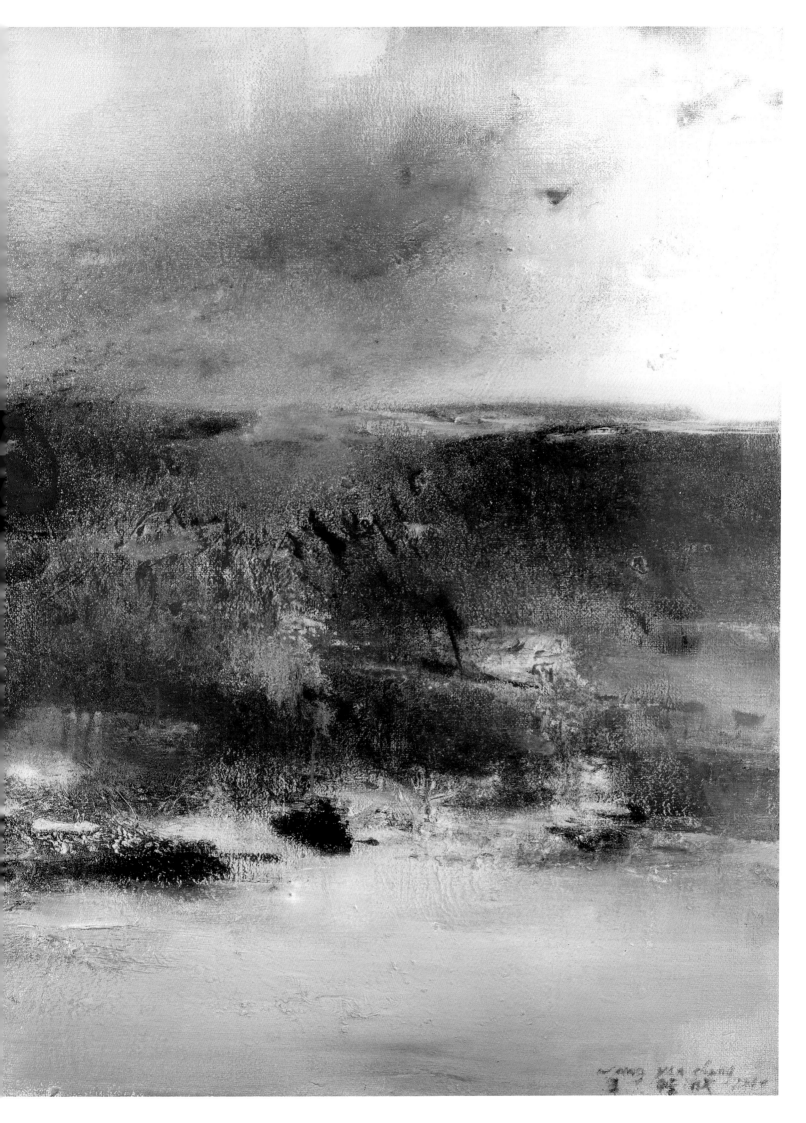

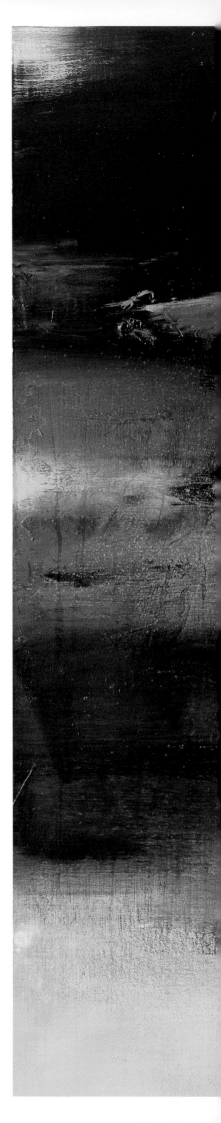

無題
油彩 畫布
2011年作
150 x 150公分

*Sans titre*
oil on canvas
Painted in 2011
150 x 150cm

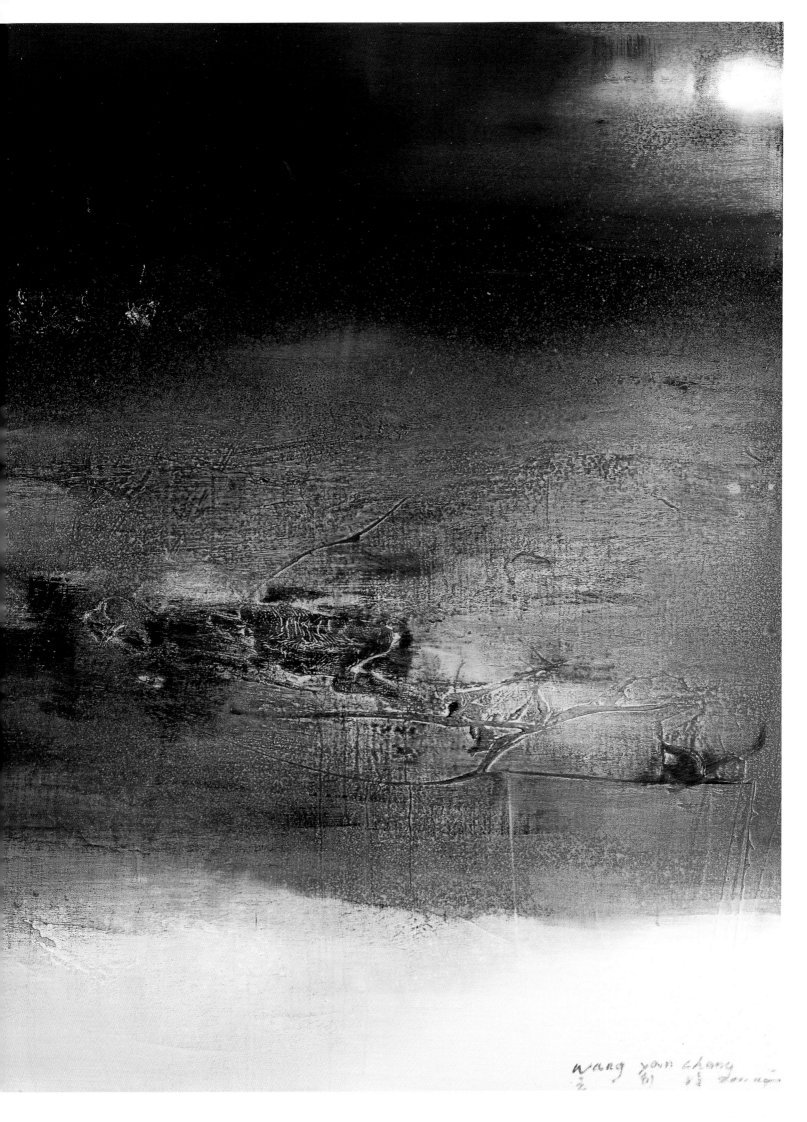

wang yun chang

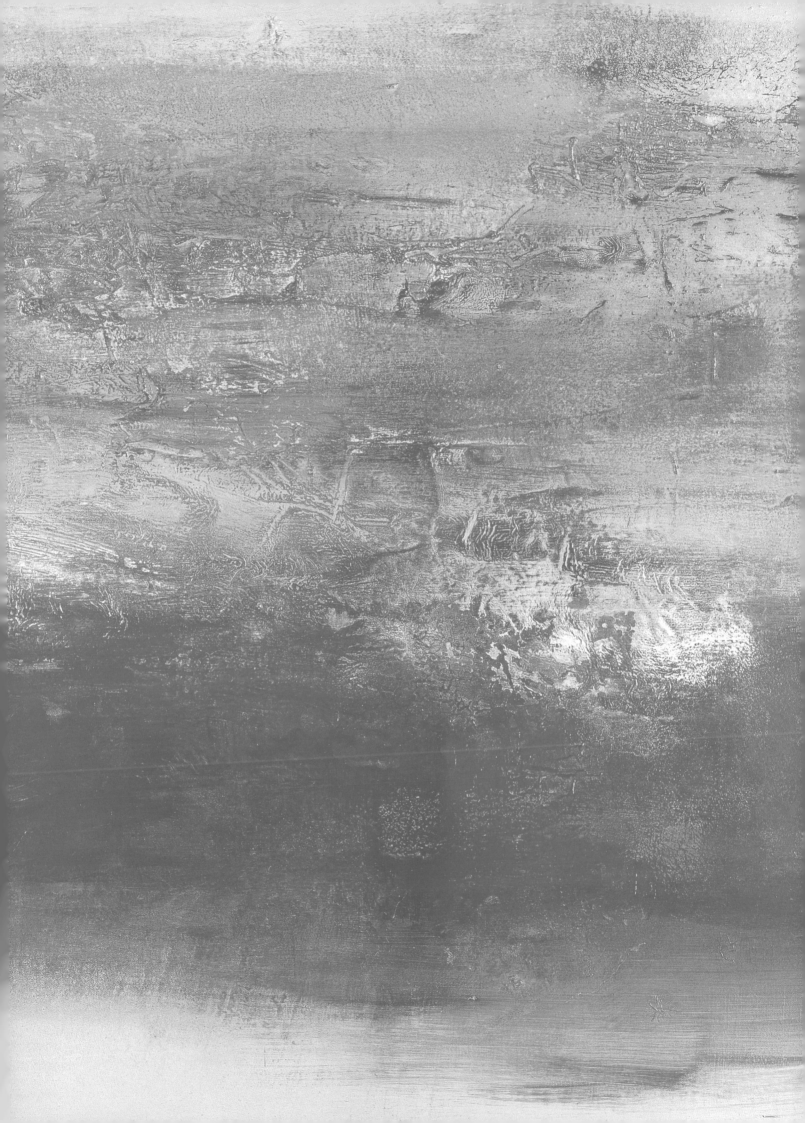

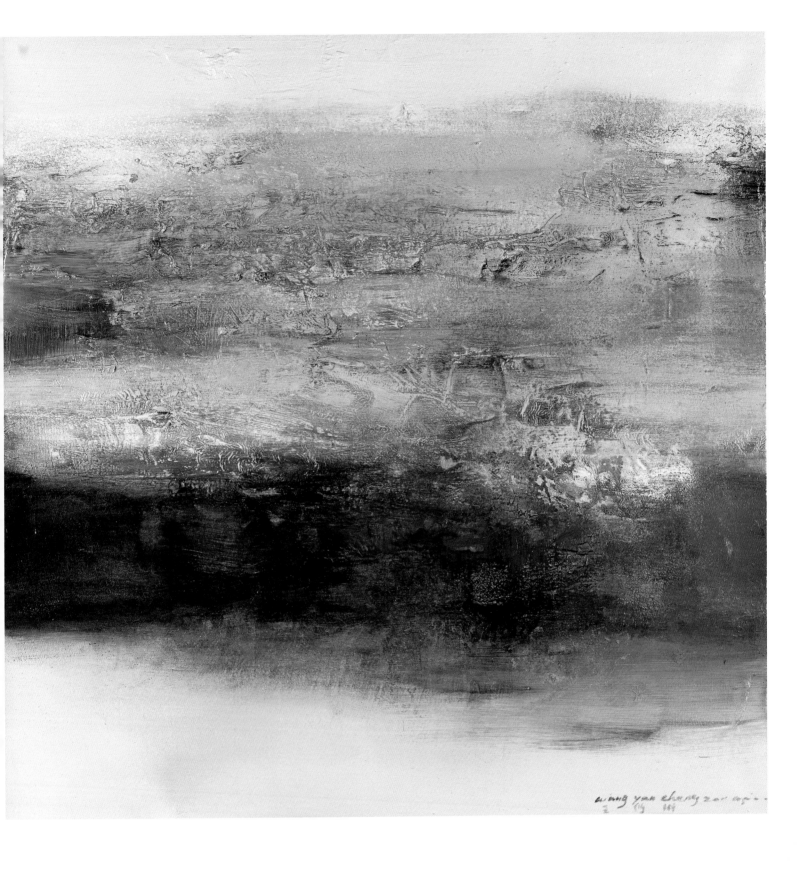

無題
油彩 畫布
2011年作
150x150公分

*Sans titre*
oil on canvas
Painted in 2011
150 x 150 cm

73

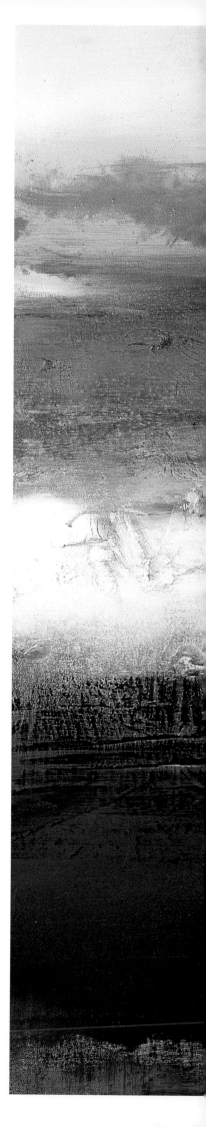

無 題
油彩 畫布
2011年作
150 x 150公分

*Sans titre*
Painted in 2011
oil on canvas
150 x 150 cm

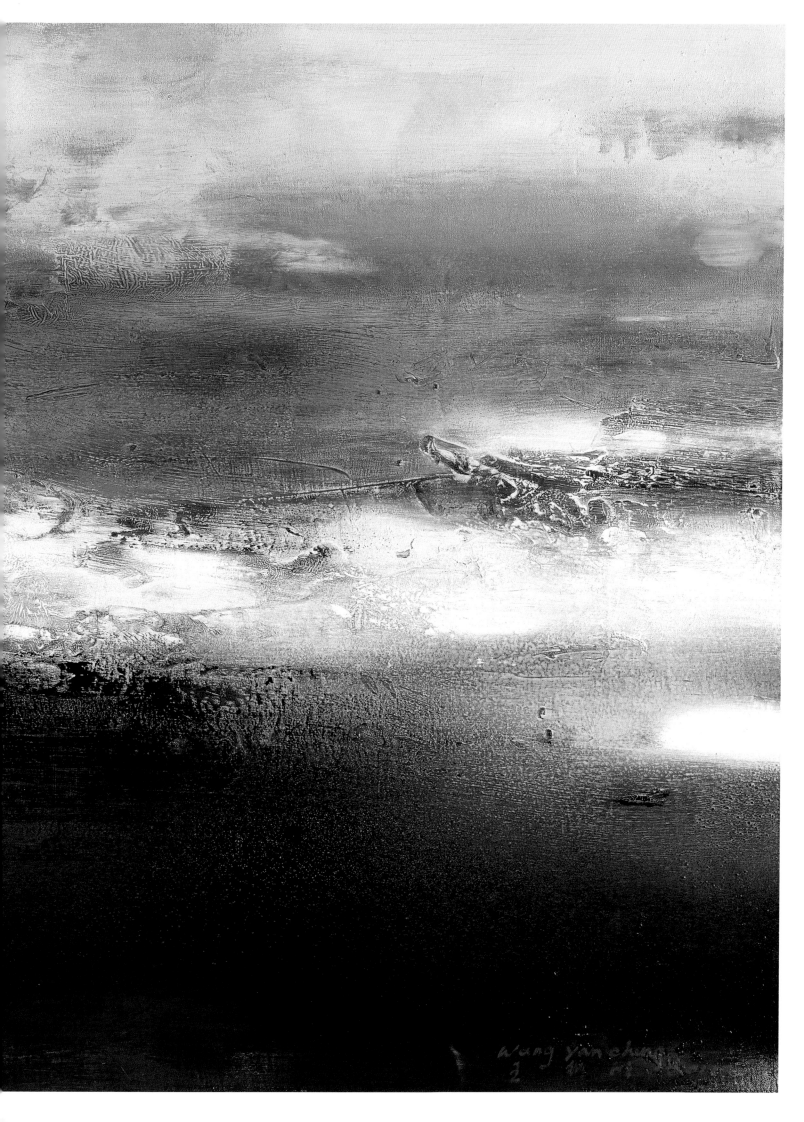

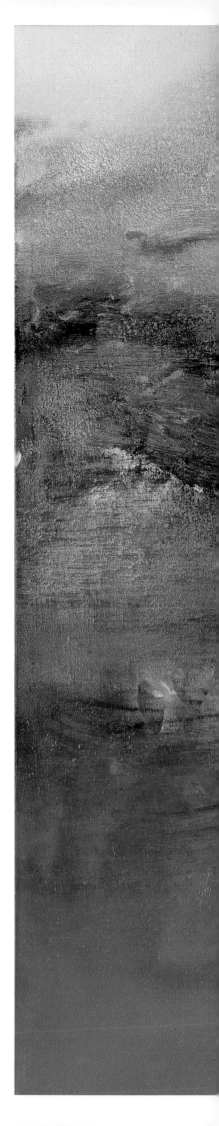

無題
油彩 畫布
2011年作
150 x 150公分

*Sans titre*
oil on canvas
Painted in 2011
150 x 150 cm

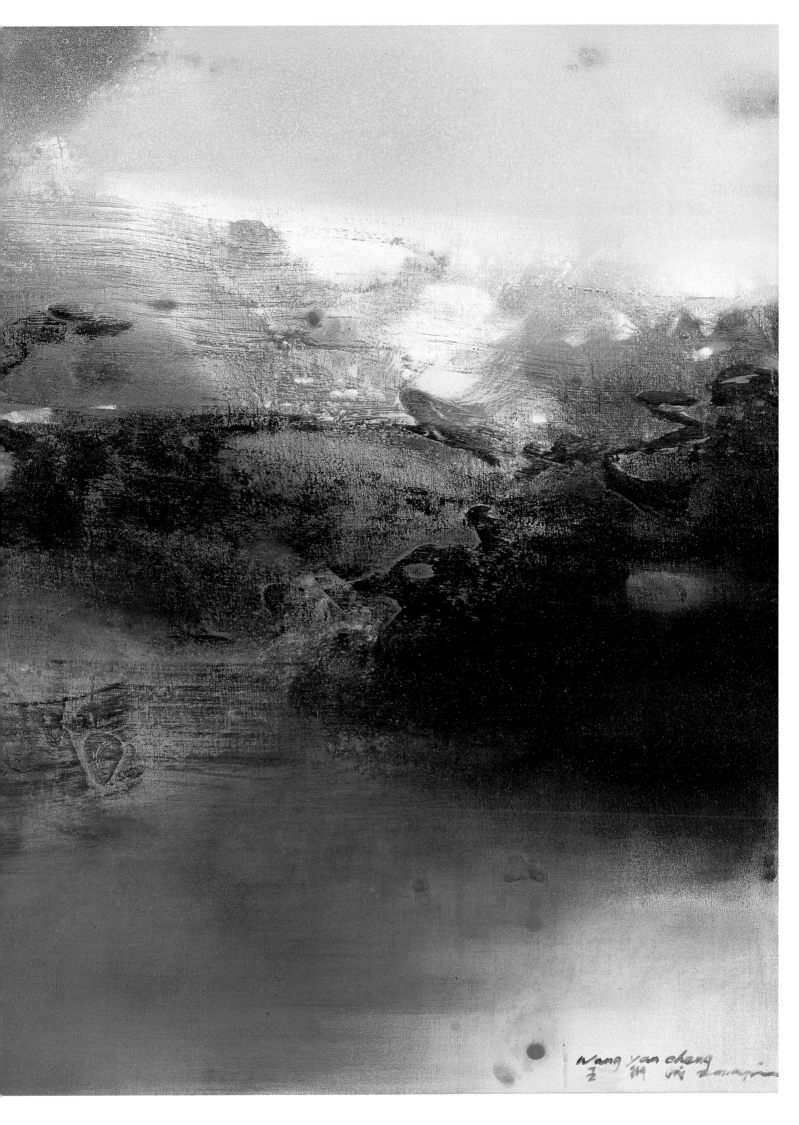

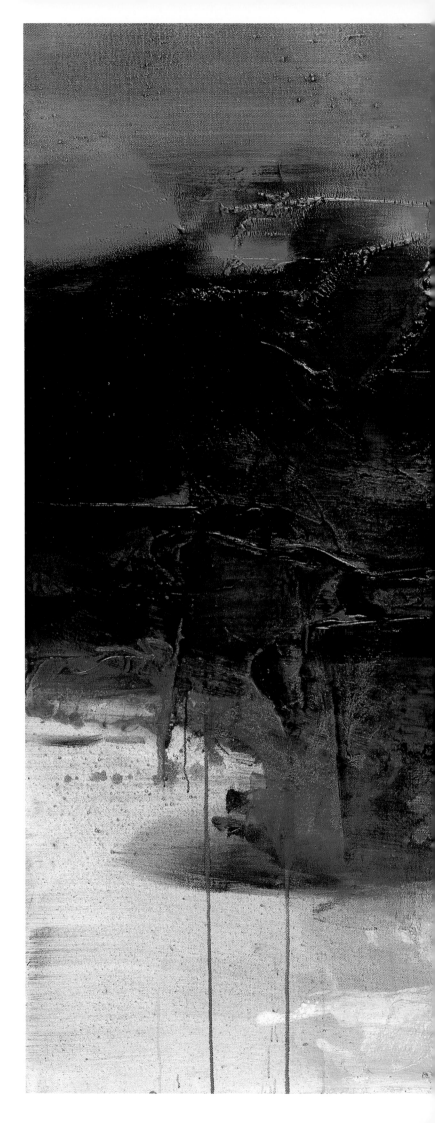

無題
油彩 畫布
2011年作
150 x 180公分

*Sans titre*
oil on canvas
Painted in 2011
150 x 180 cm

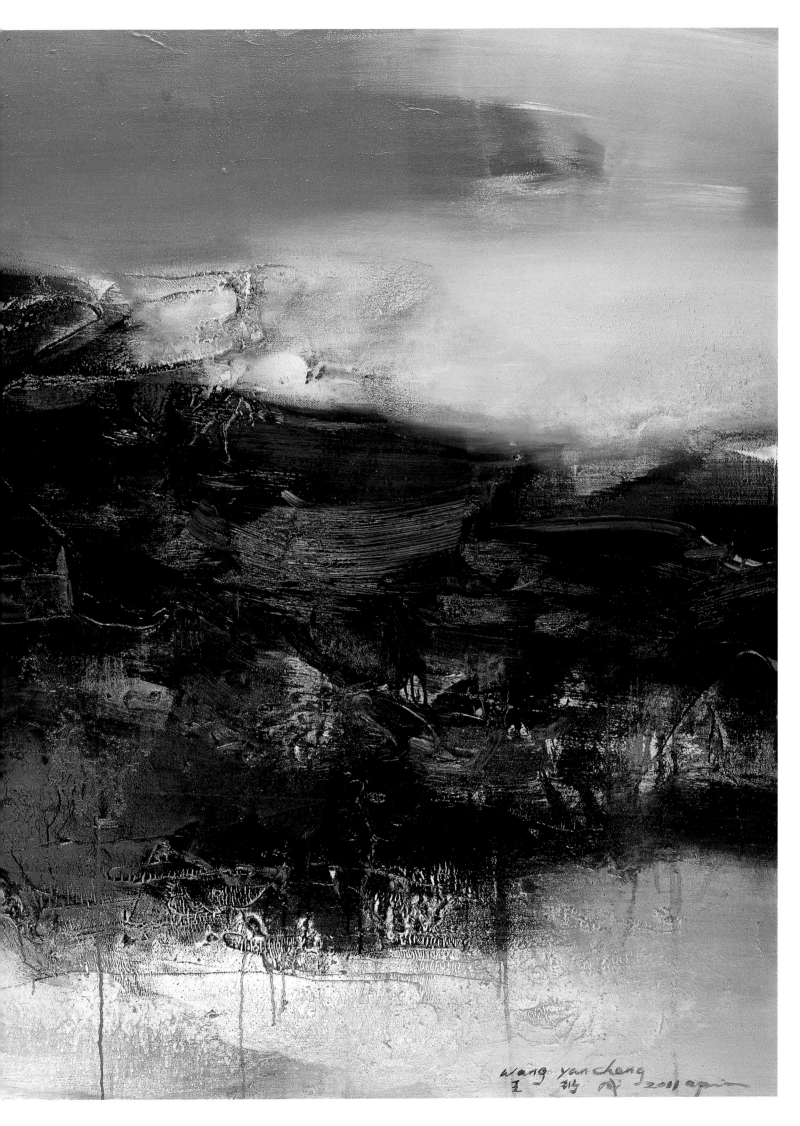

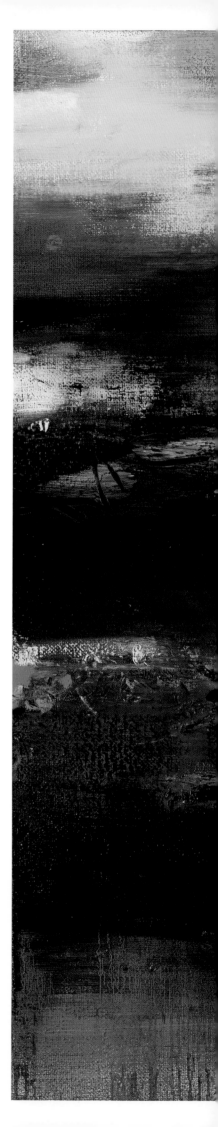

無題
油彩 畫布
2007年作
150 x 150公分

*Sans titre*
oil on canvas
Painted in 2007
150 x 150cm

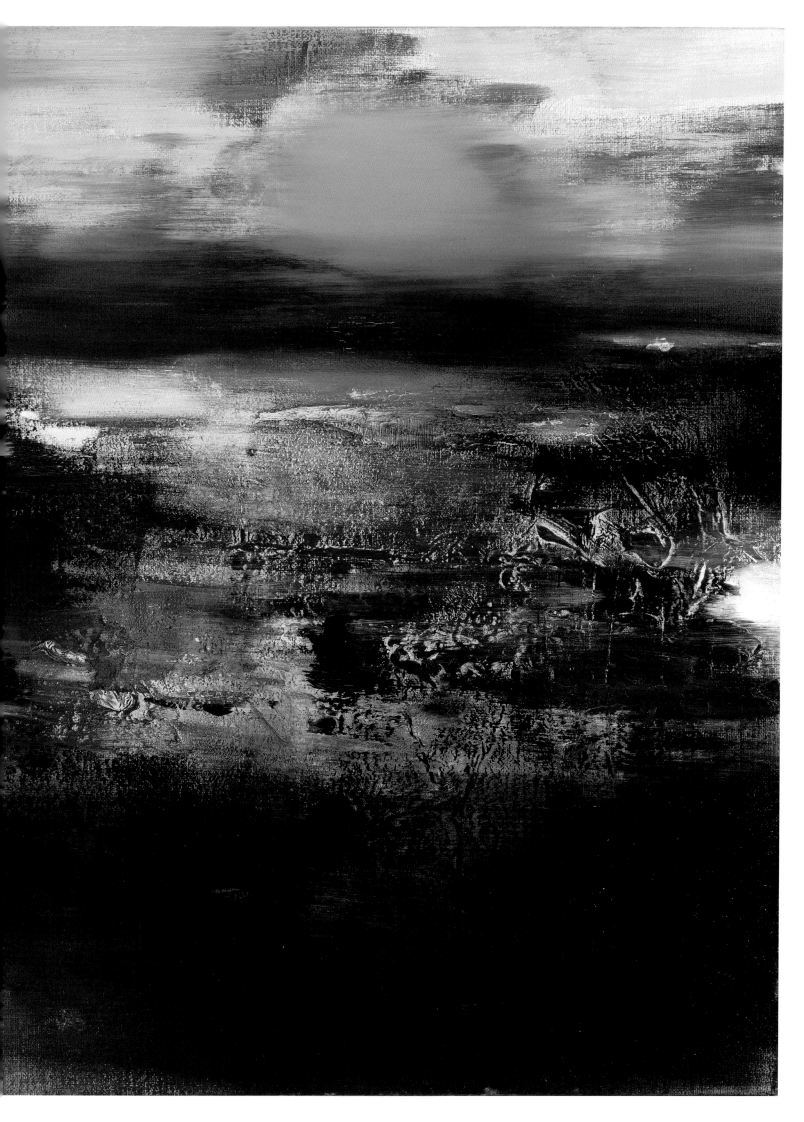

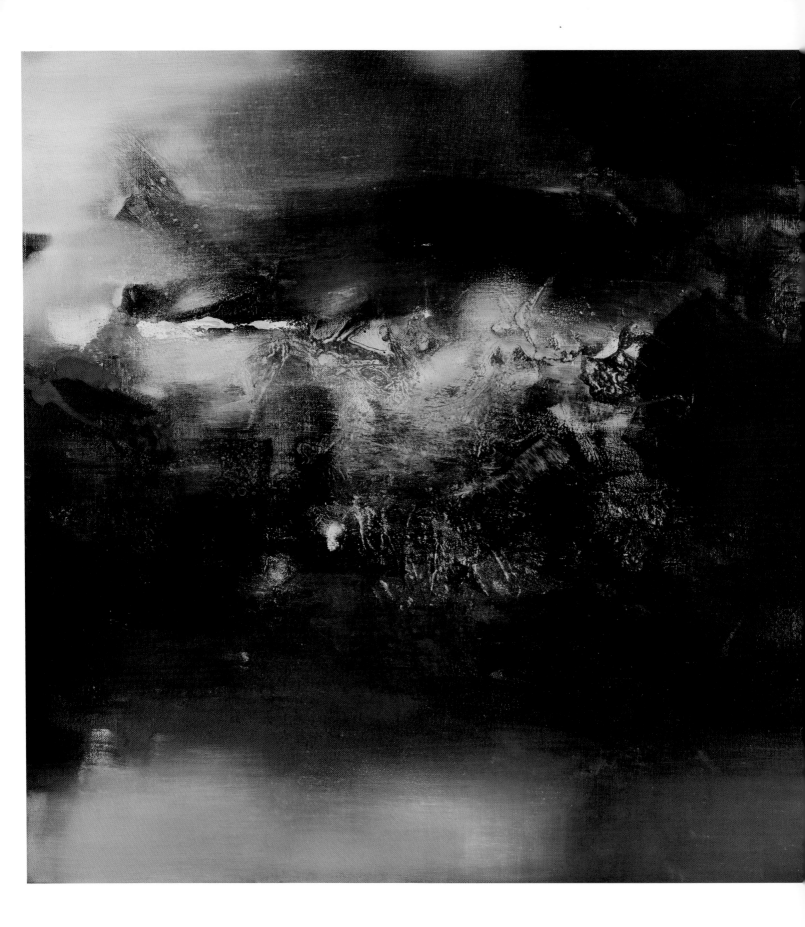

無題
2013年作
油彩 畫布(雙聯屏)
200 x 400公分

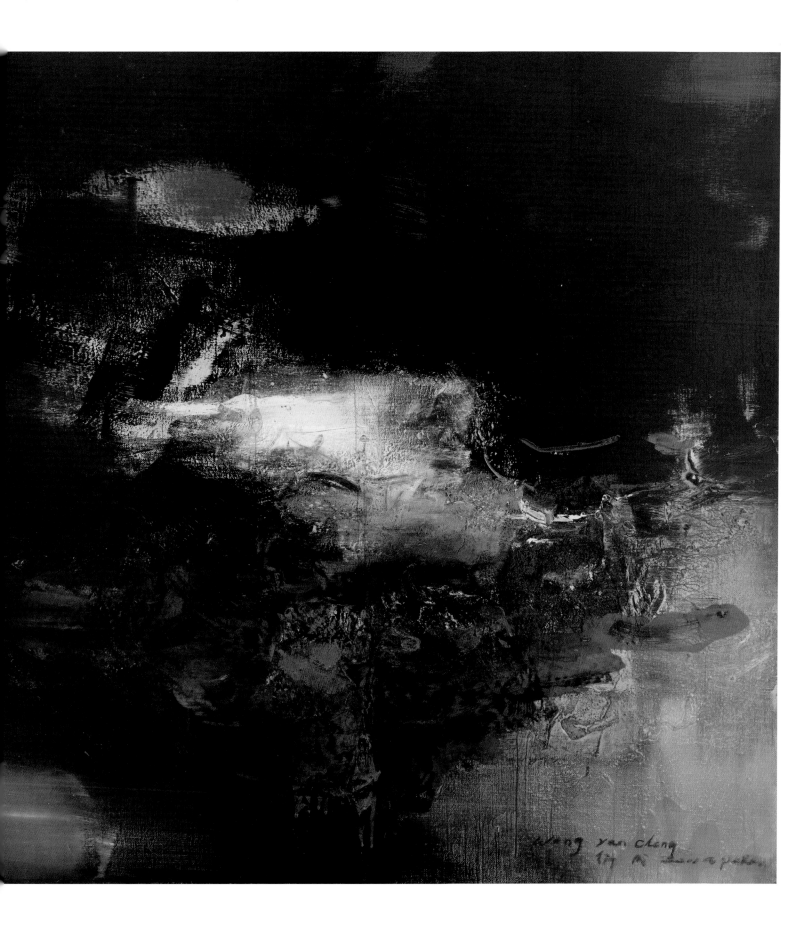

*Sans titre*
oil on canvas (diptych)
Painted in 2013
200 x 400 cm

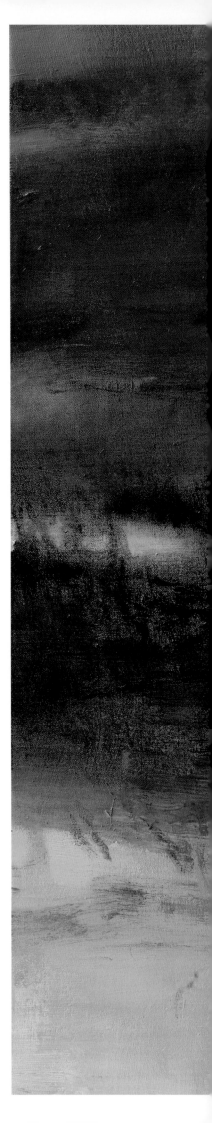

無 題
油彩 畫布
2012年作
150 x 150公分

*Sans titre*
oil on canvas
Painted in 2012
150 x 150 cm

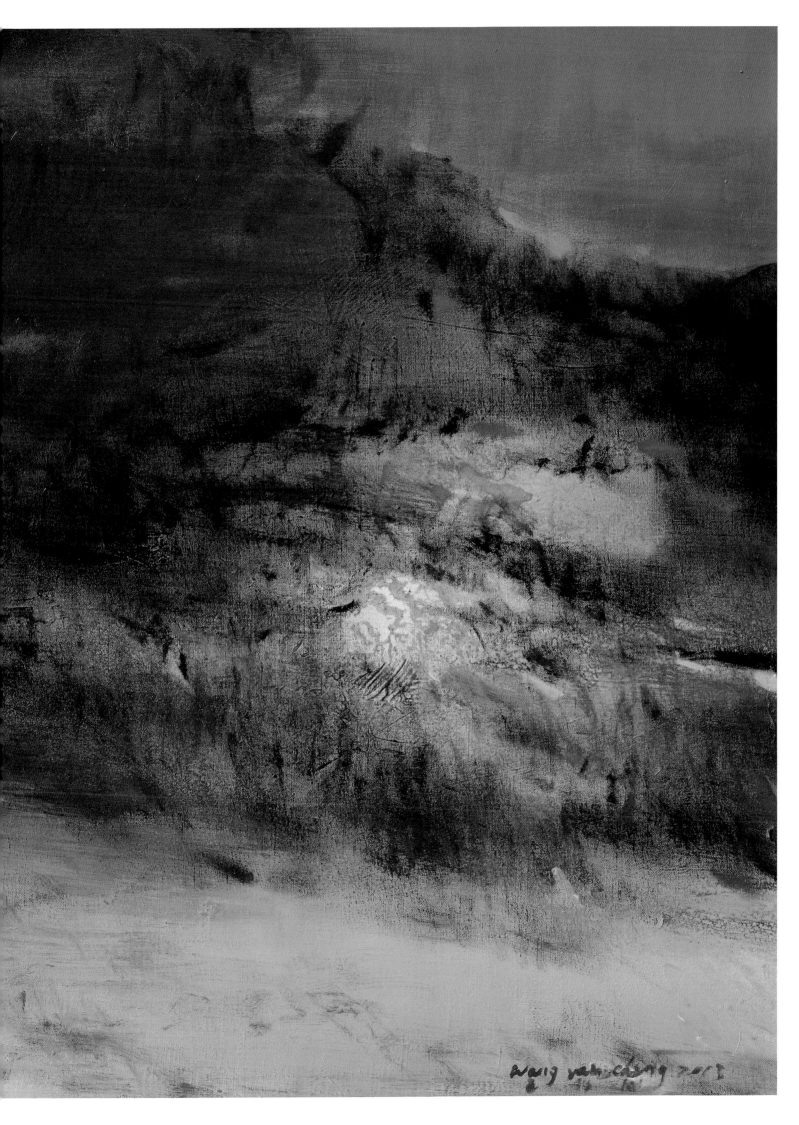

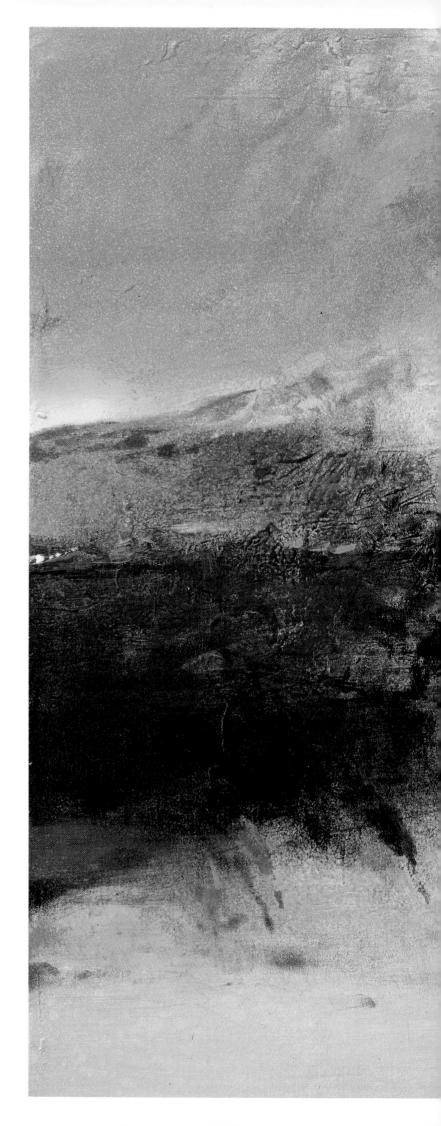

無題
油彩 畫布
2013年作
150 x 180公分

*Sans titre*
oil on canvas
Painted in 2013
150 x 180 cm

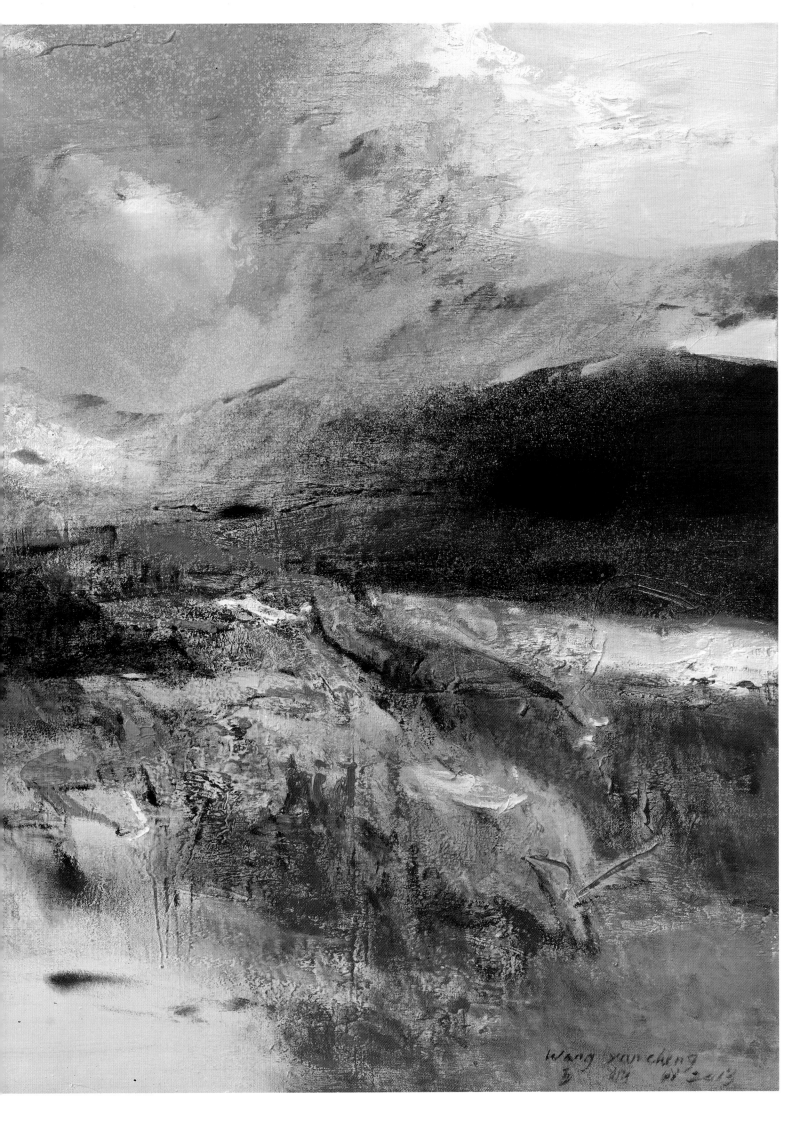

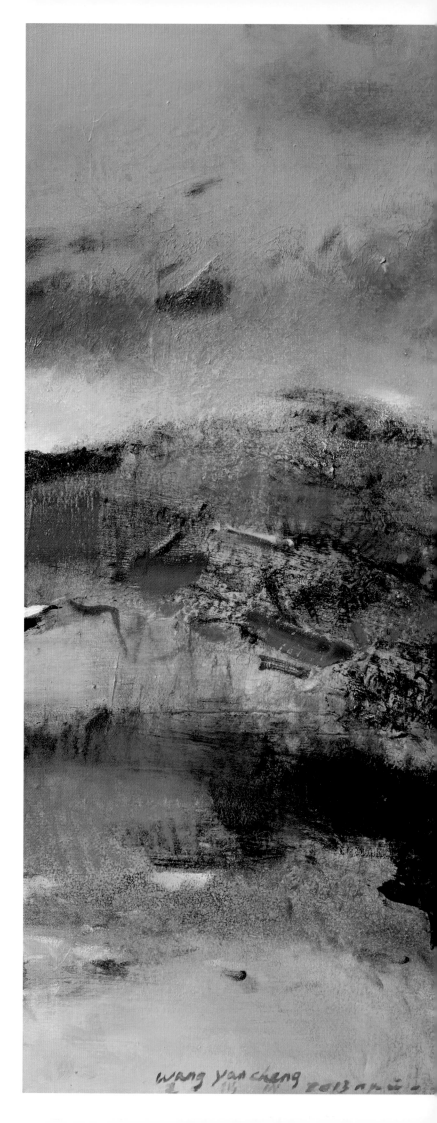

無題
油彩 畫布
2013年作
150x180公分

*Sans titre*
oil on canvas
Painted in 2013
150 x 180 cm

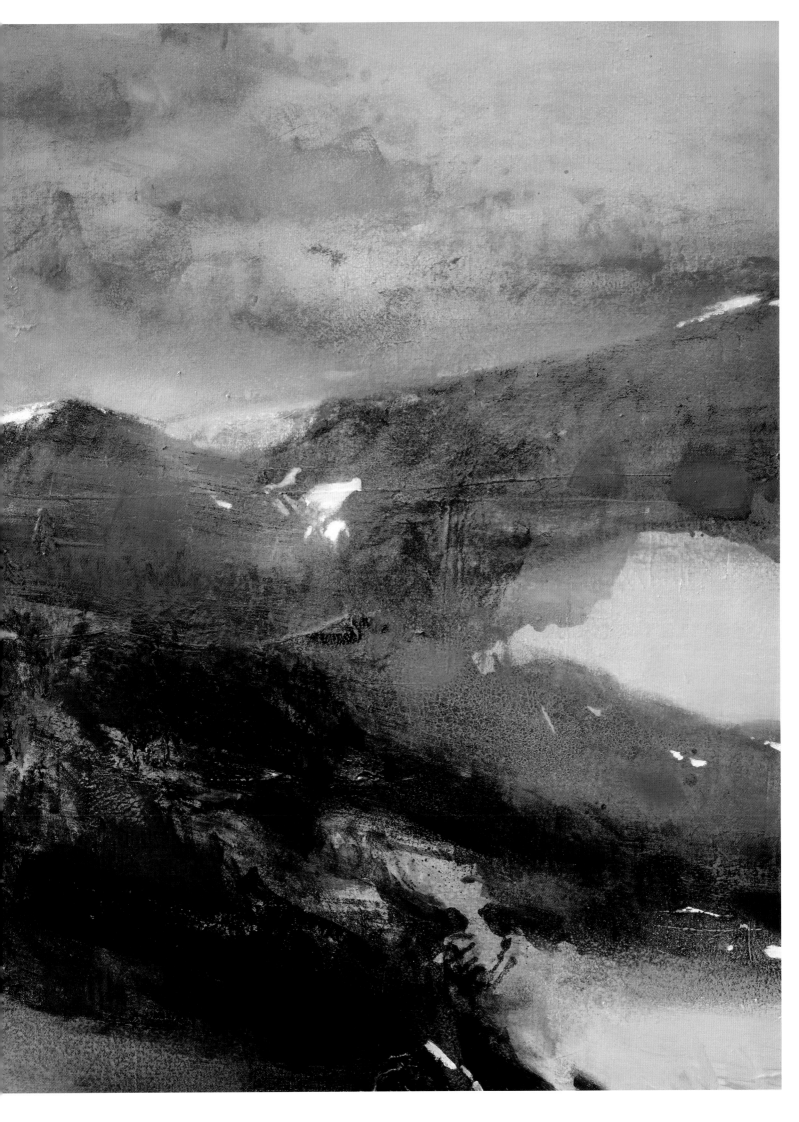

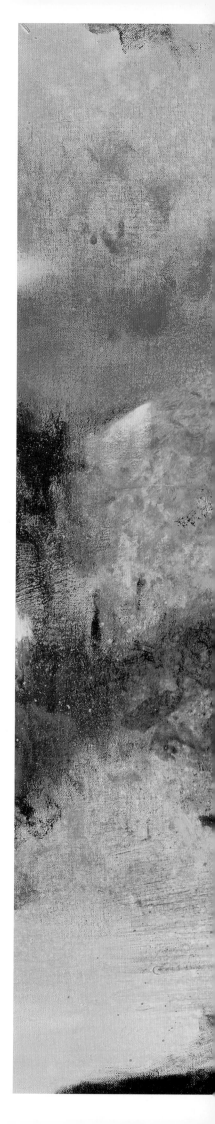

無題
油彩 畫布
2013年作
150 x 150公分

*Sans titre*
oil on canvas
Painted in 2013
150 x 150 cm

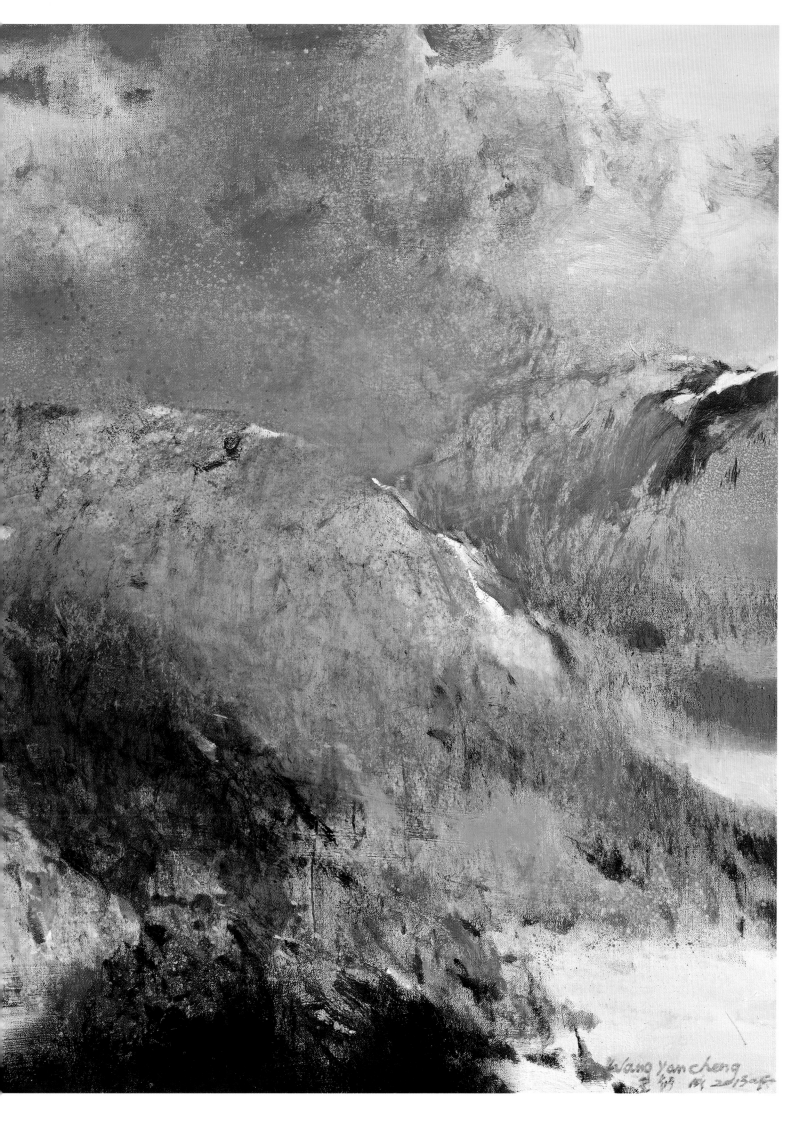

無題
油彩 畫布
2013年作
150 x 150公分

*Sans titre*
oil on canvas
Painted in 2013
150 x 150 cm

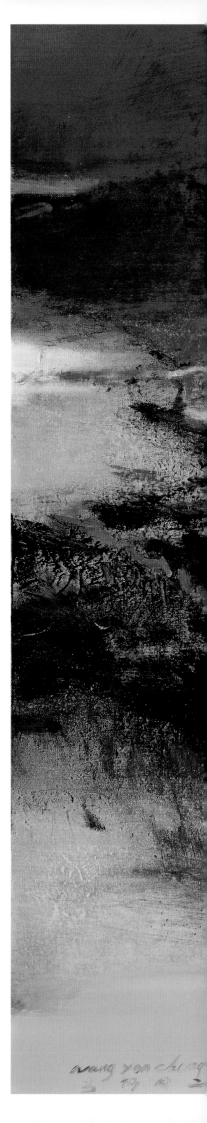

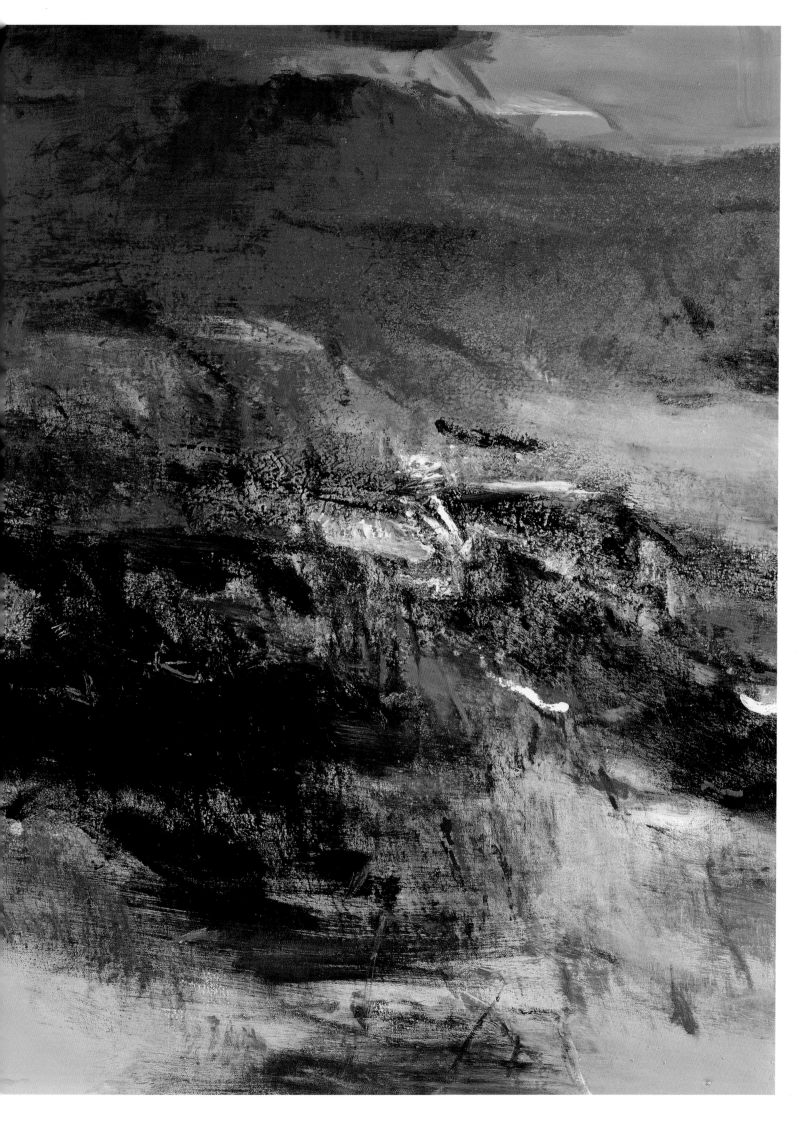

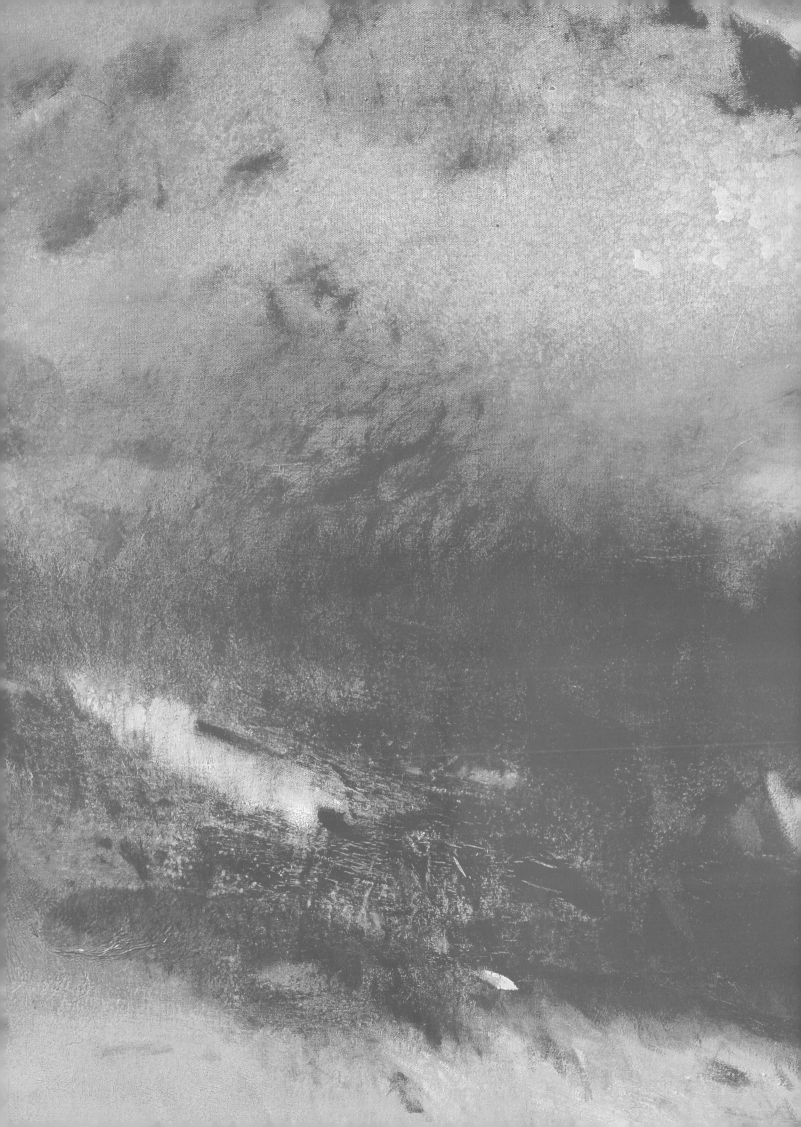

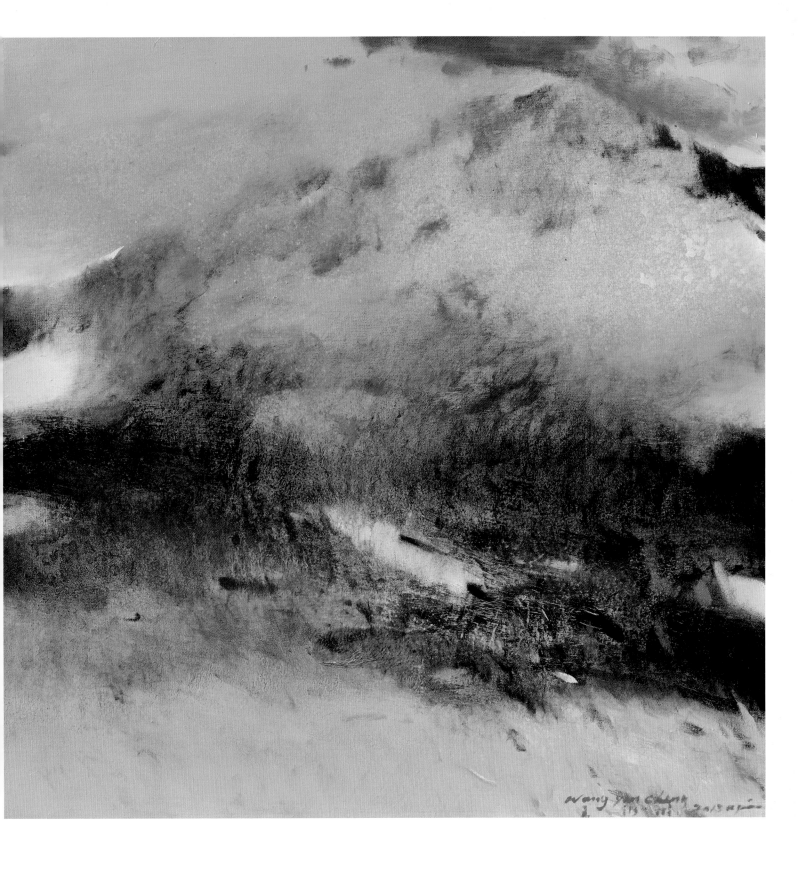

無題
油彩 畫布
2013年作
150 x 150公分

*Sans titre*
oil on canvas
Painted in 2013
150 x 150 cm

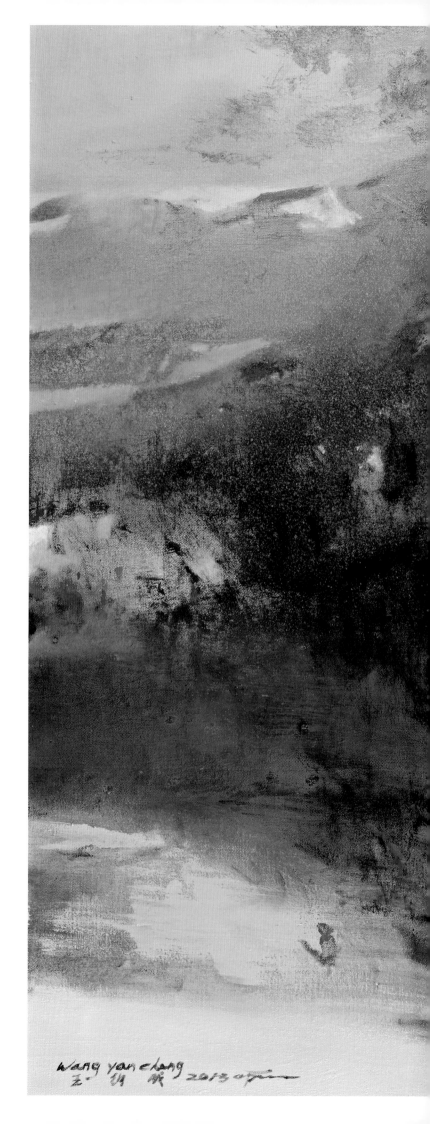

無題
油彩 畫布
2013年作
150 x 180公分

*Sans titre*
oil on canvas
Painted in 2013
150 x 180 cm

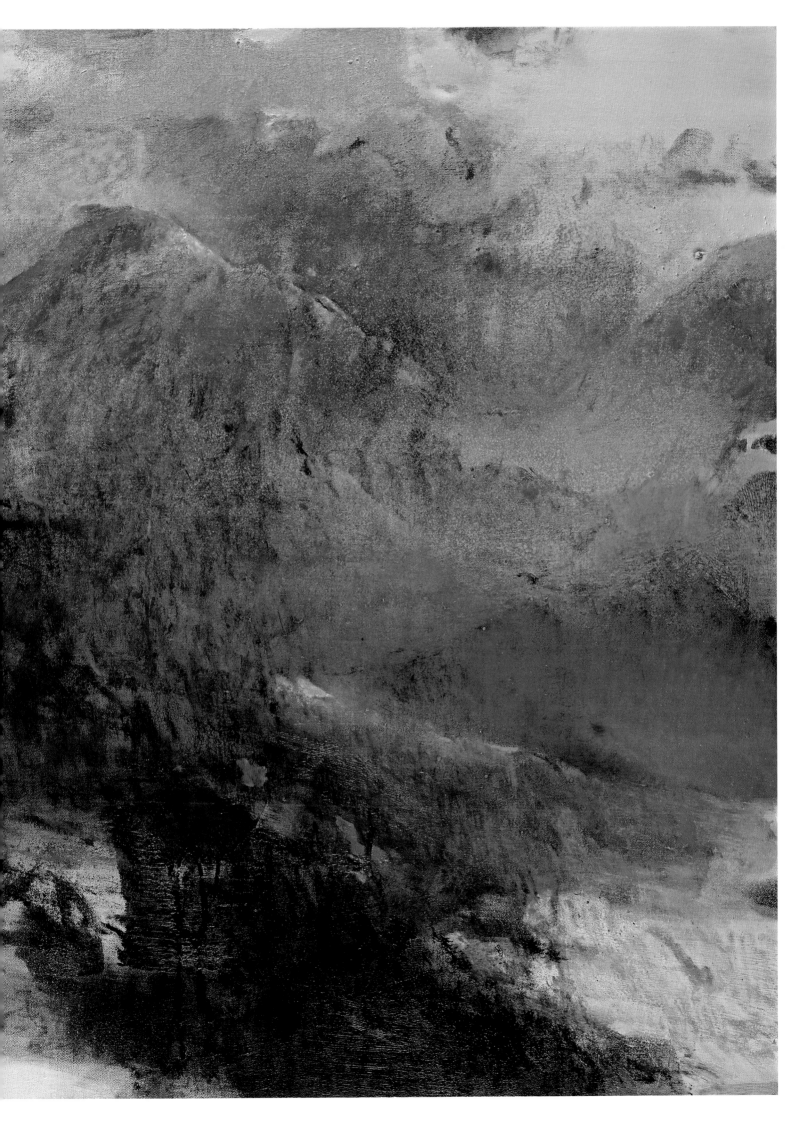

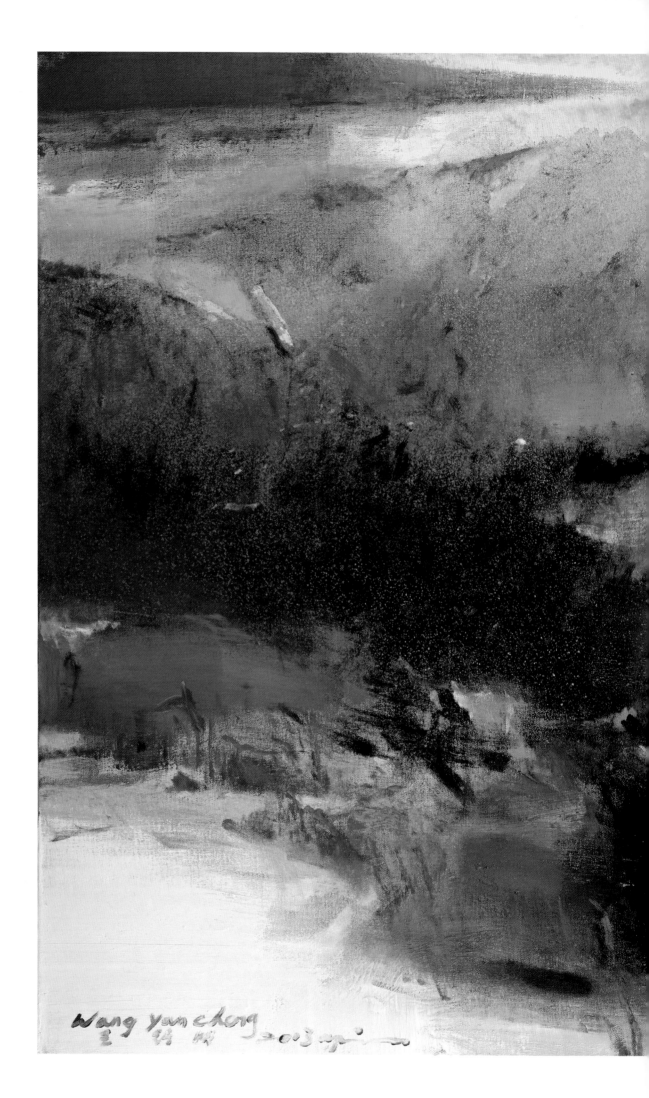

無 題
油彩 畫布
2013年作
134 x 194公分

*Sans Titre*
oil on canvas
Painted in 2013
134 x 194 cm

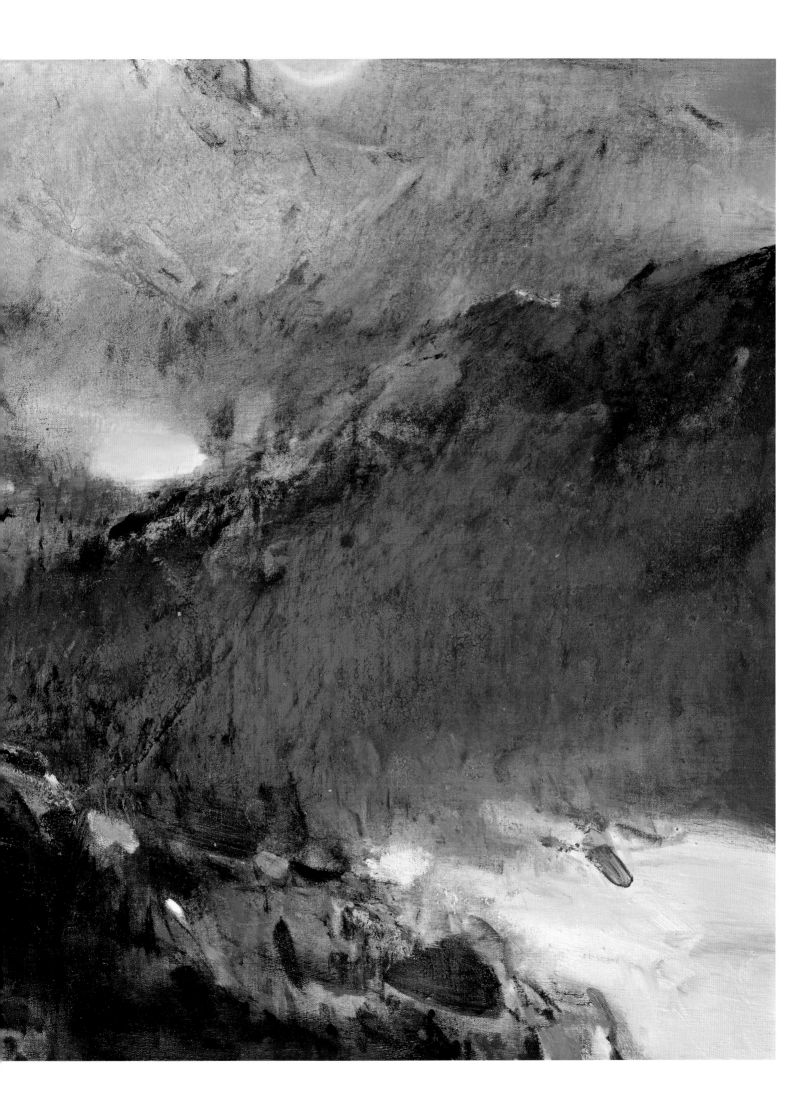

無 題
油彩 畫布
2013年作
150 x 150公分

*Sans titre*
oil on canvas
Painted in 2013
150 x 150 cm

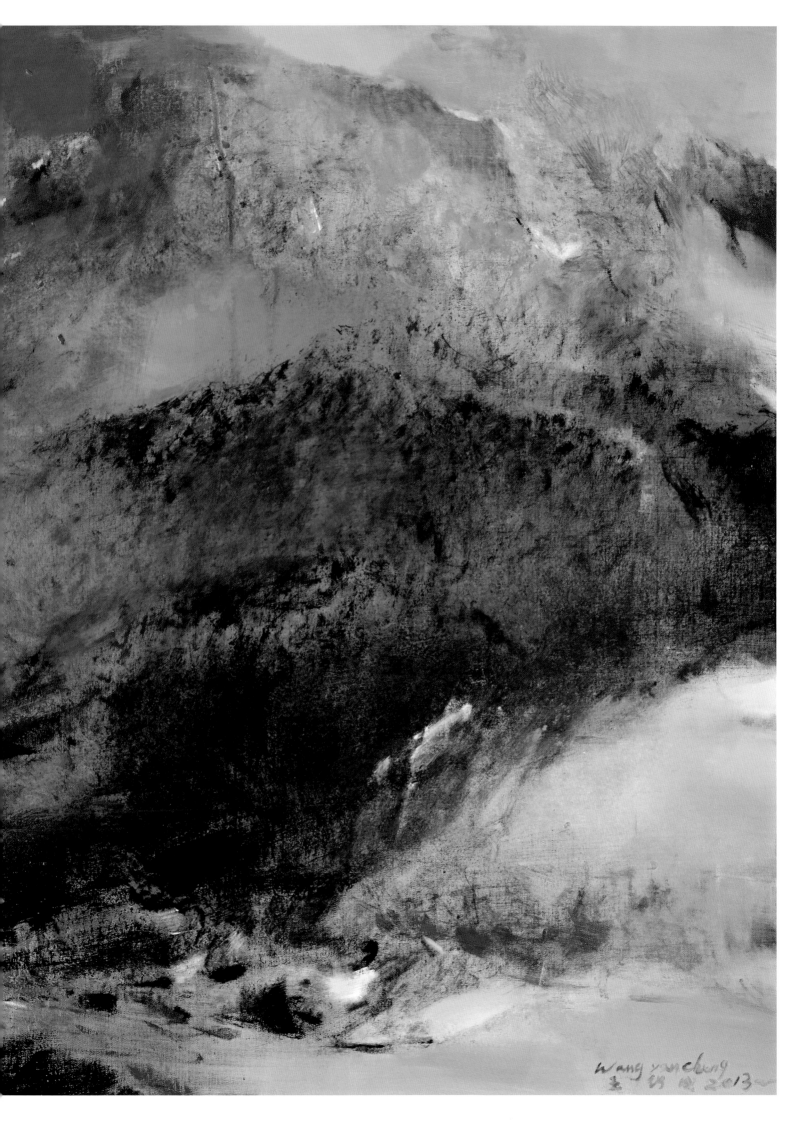

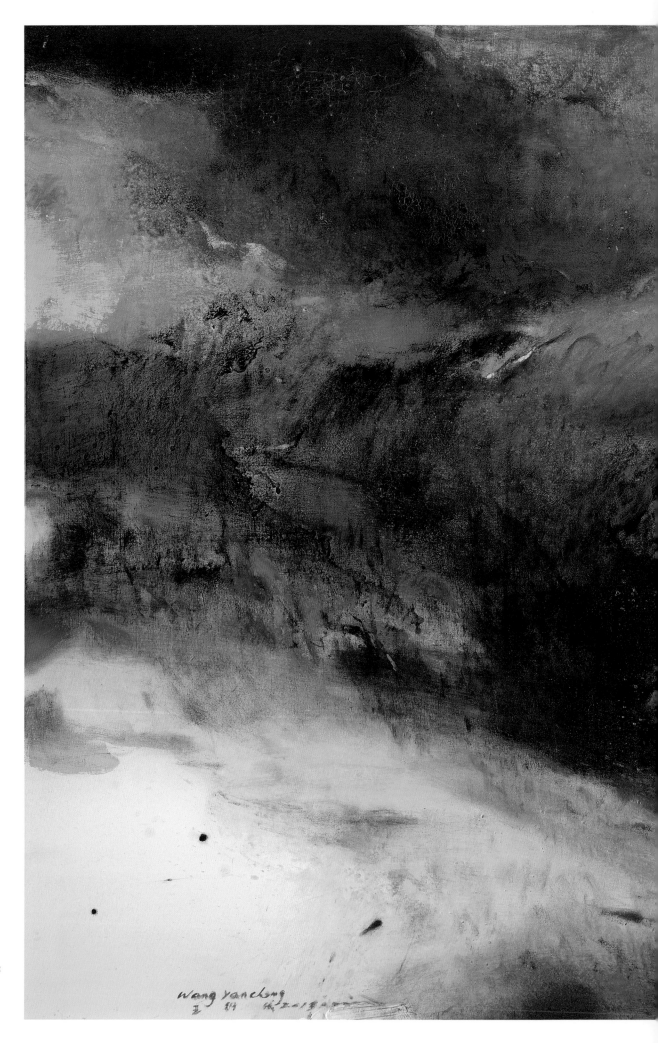

無 題
油彩 畫布
2013年作
210 x 320公分

*Sans titre*
oil on canvas
Painted in 2013
210 x 320cm

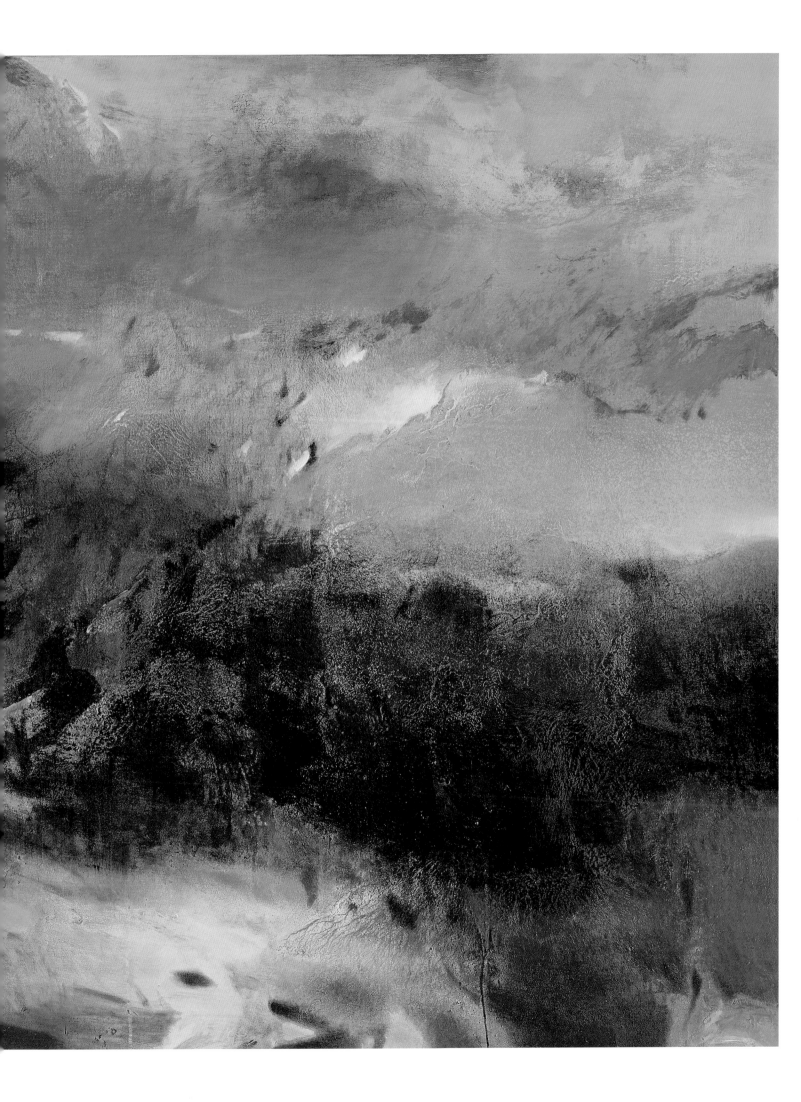

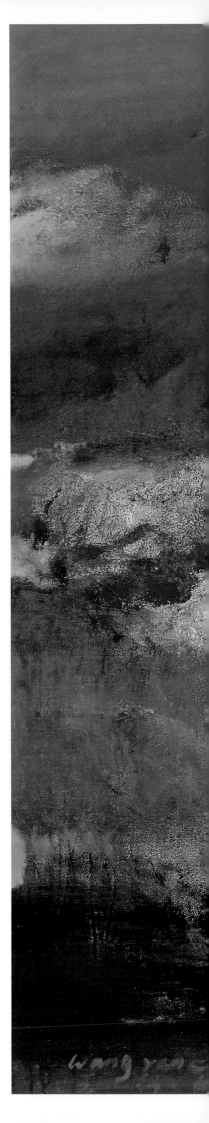

無題
油彩 畫布
2013年作
130 x 130公分

*Sans titre*
oil on canvas
Painted in 2013
130 x 130 cm

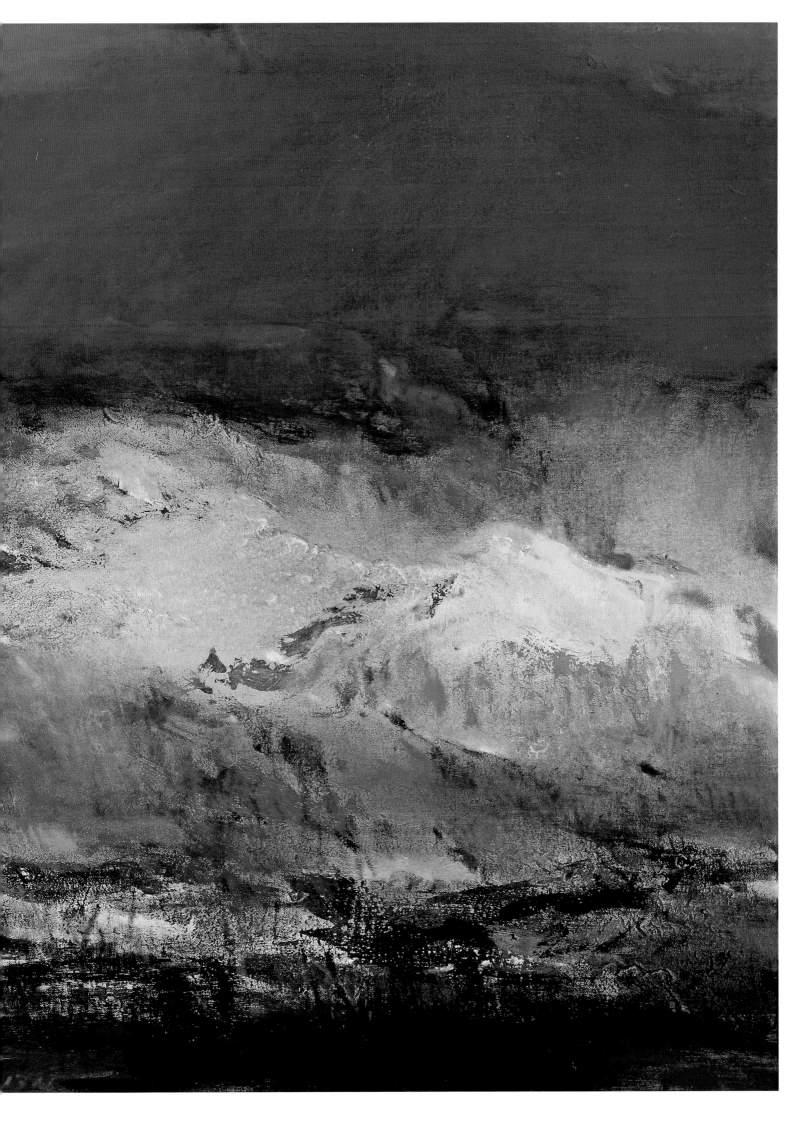

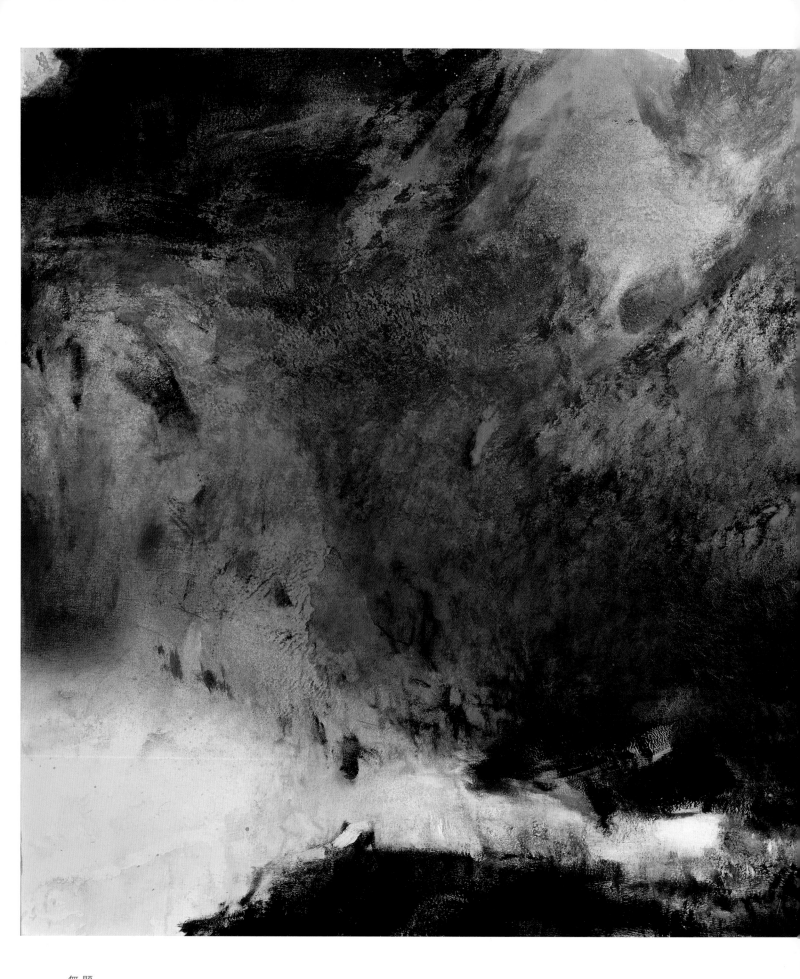

無題
油彩 畫布
2013 - 2014年作
160 x 300公分

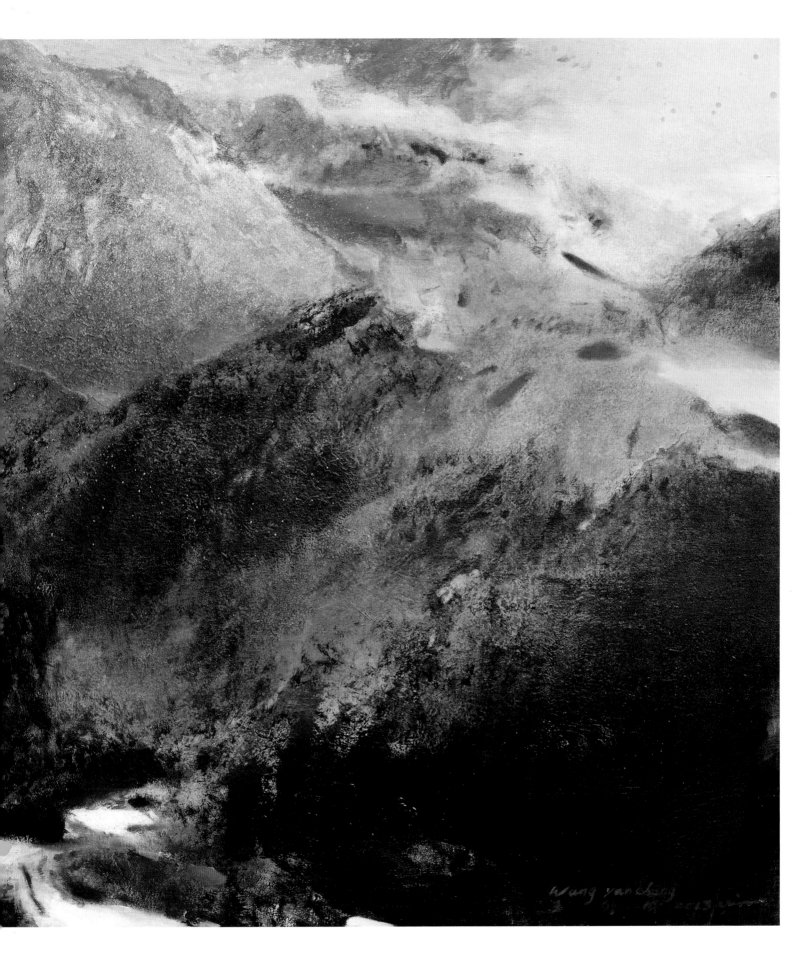

*Sans titre*
oil on canvas
Painted in 2013 - 2014
160 x 300cm

無題
油彩 畫布
2013 - 2014年作
180 x 150公分

*Sans titre*
oil on canvas
Painted in 2013 - 2014
180 x 150cm

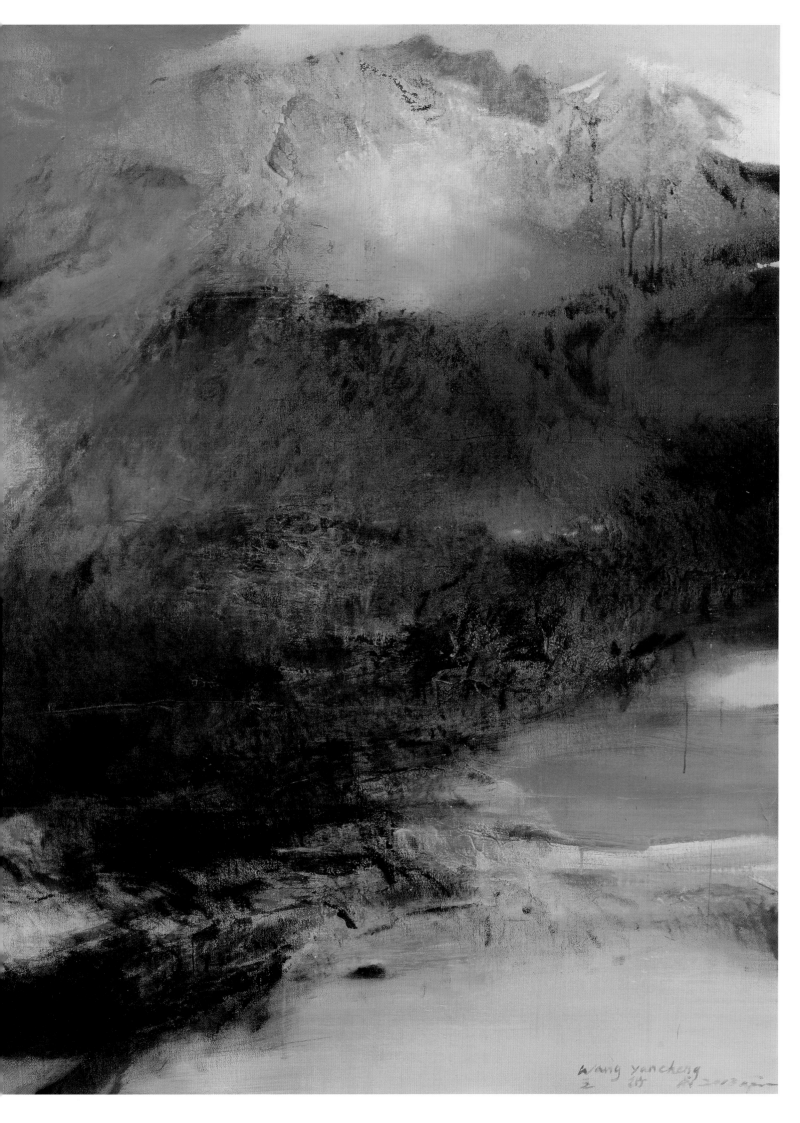

**無題**
油彩 畫布
2014年作
150 x 180公分

*Sans titre*
oil on canvas
Painted in 2014
150 x 180cm

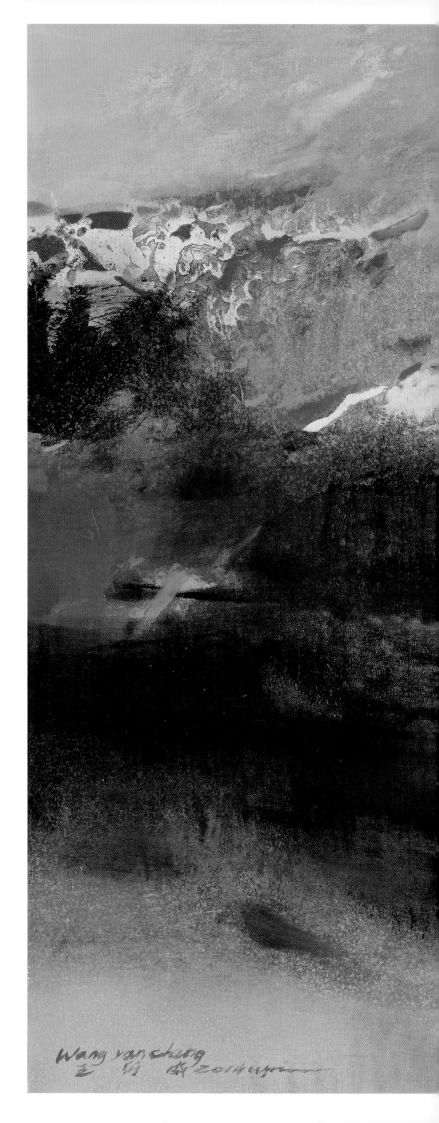

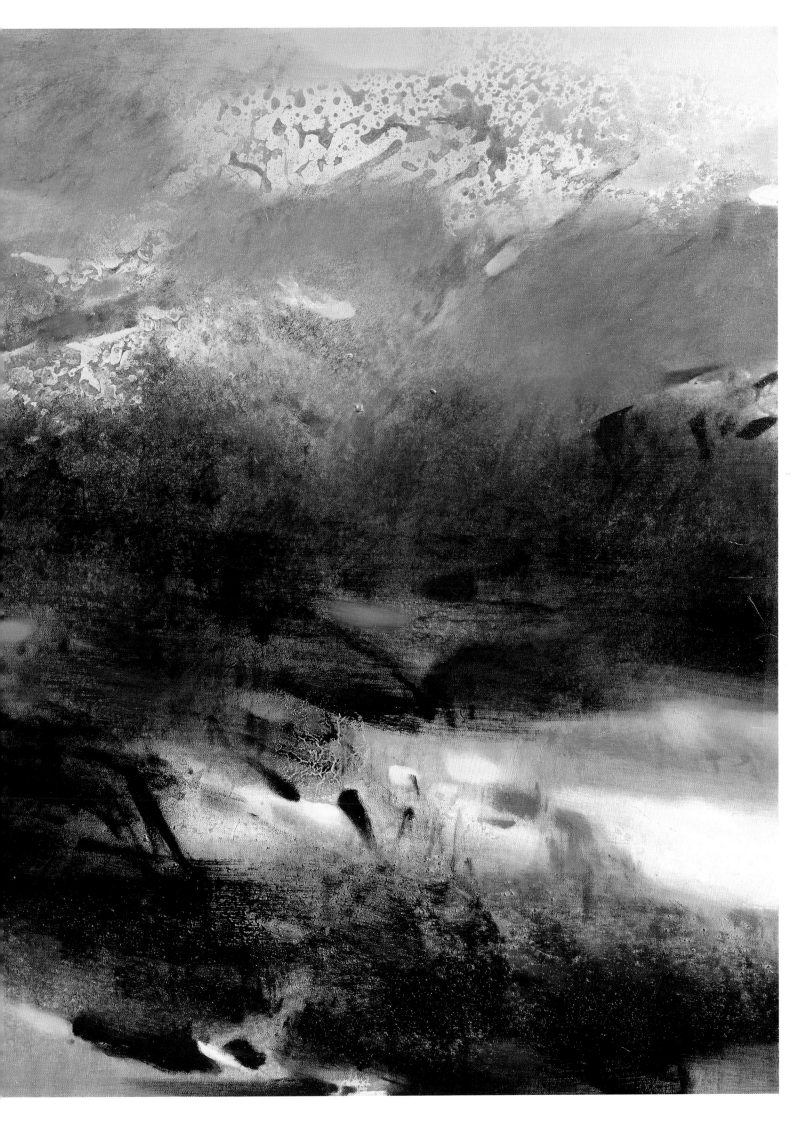

無 題
油彩 畫布
2014年作
150 x 150公分

*Sans titre*
oil on canvas
Painted in 2014
150 x 150cm

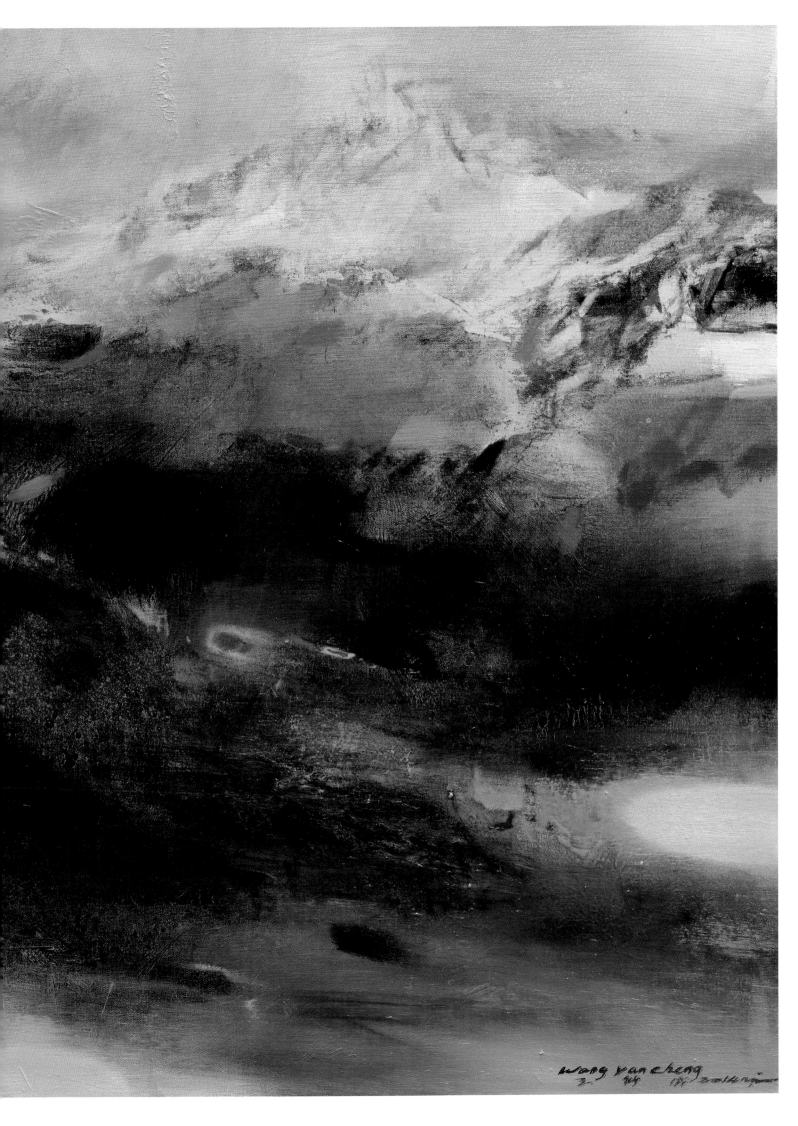

無題
油彩 畫布
2014年作
200 x 200公分

*Sans titre*
oil on canvas
Painted in 2014
200 x 200cm

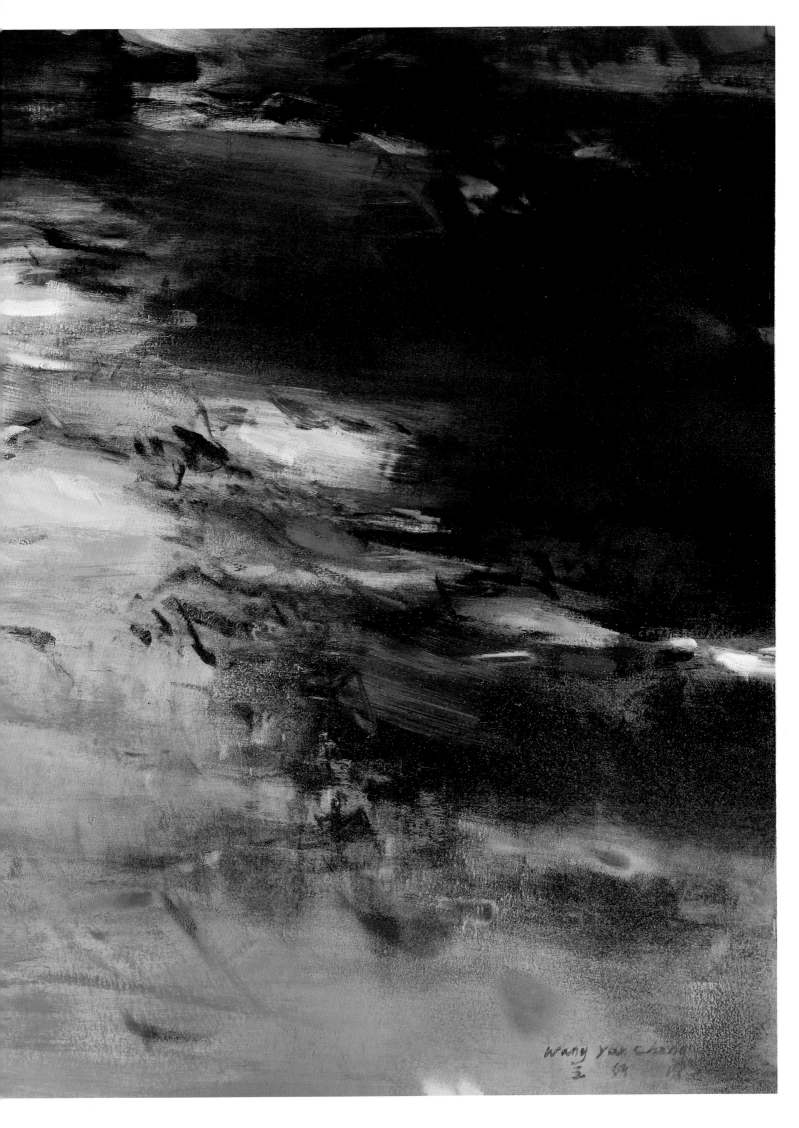

**無題**
油彩 畫布
2014年作
200 x 200公分

*Sans titre*
oil on canvas
Painted in 2014
200 x 200cm

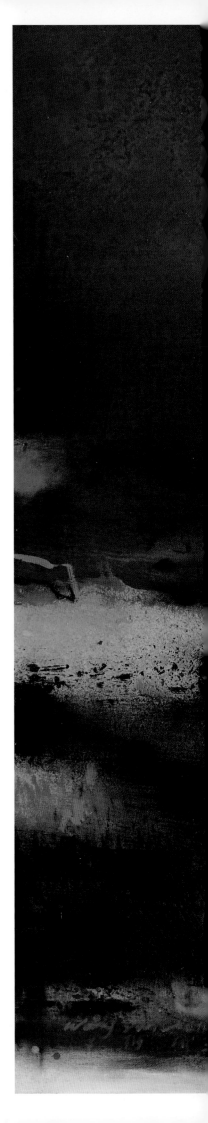

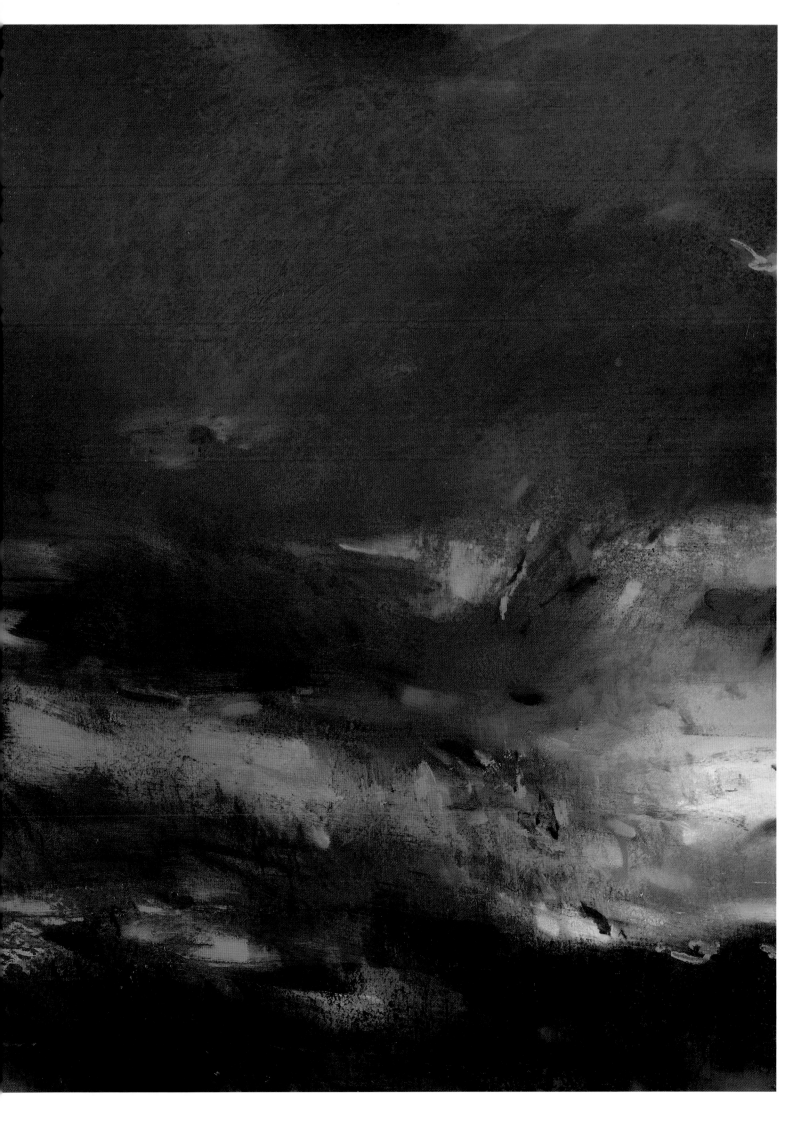

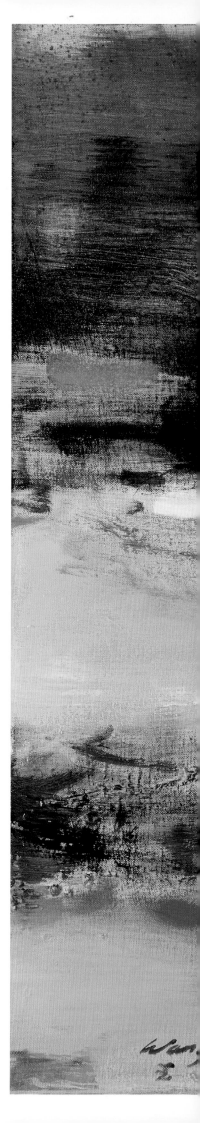

無題
油彩 畫布
2014年作
120 x 120公分

*Sans titre*
oil on canvas
Painted in 2014
120 x 120cm

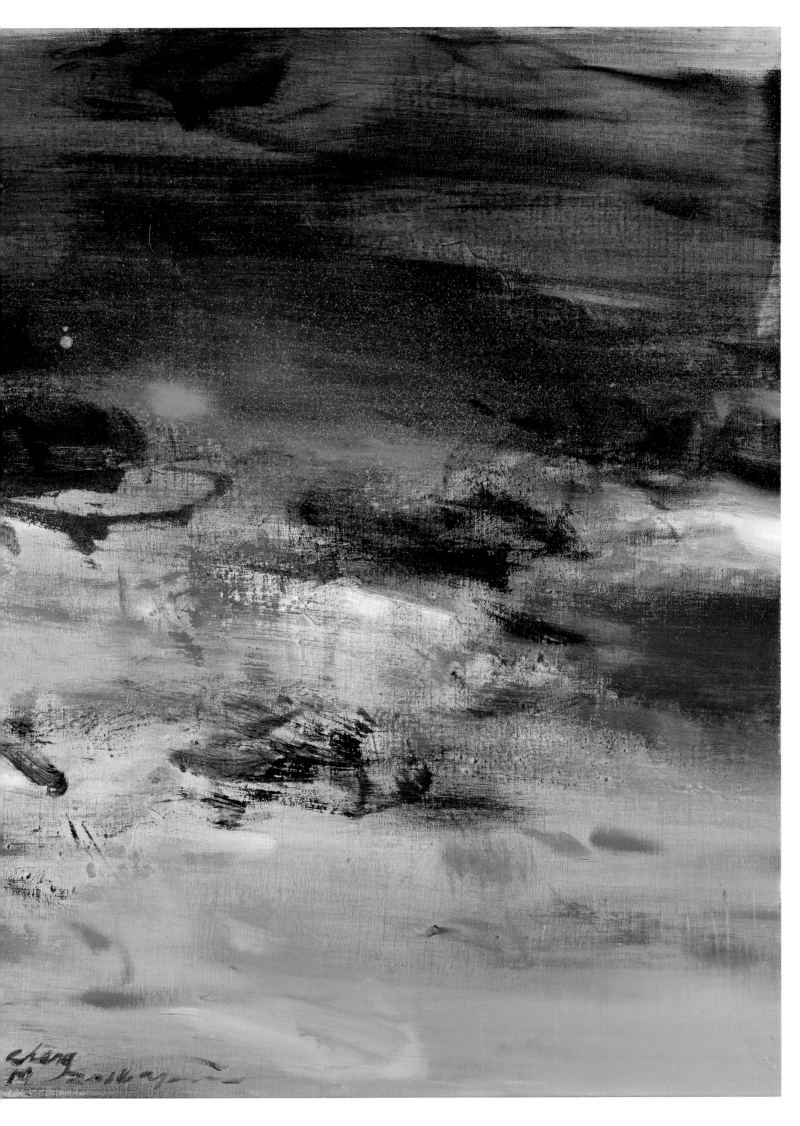

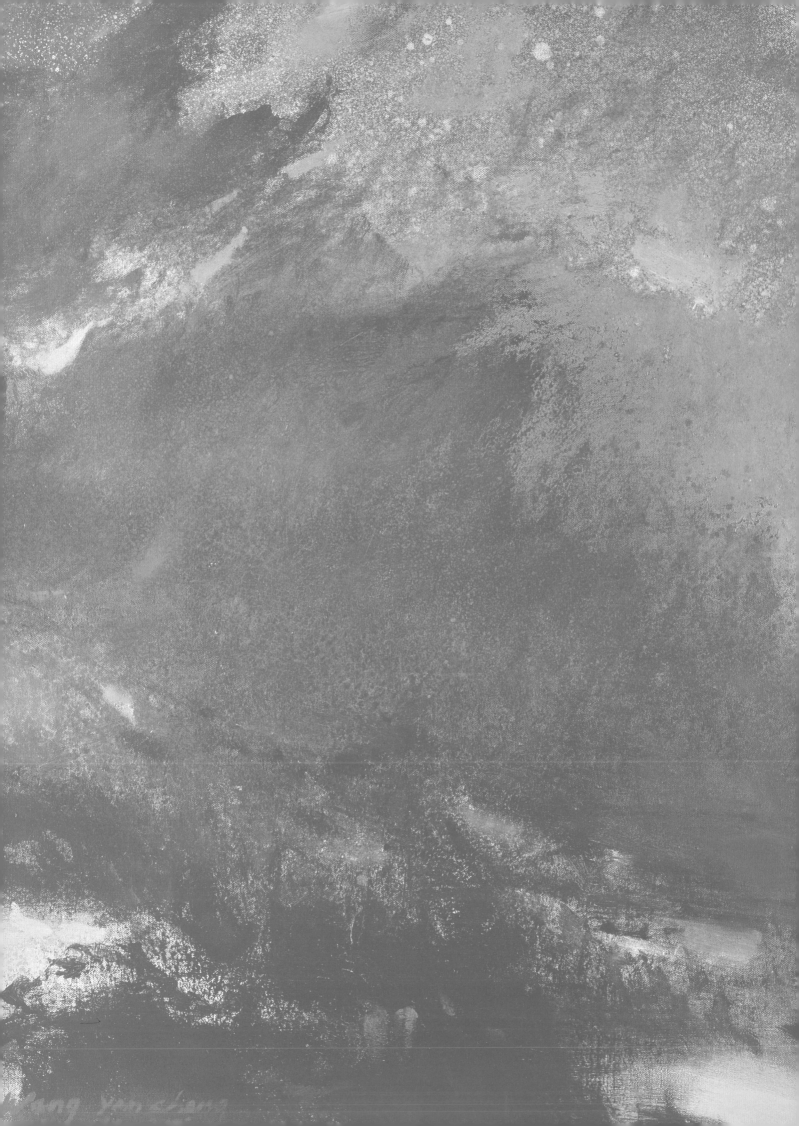

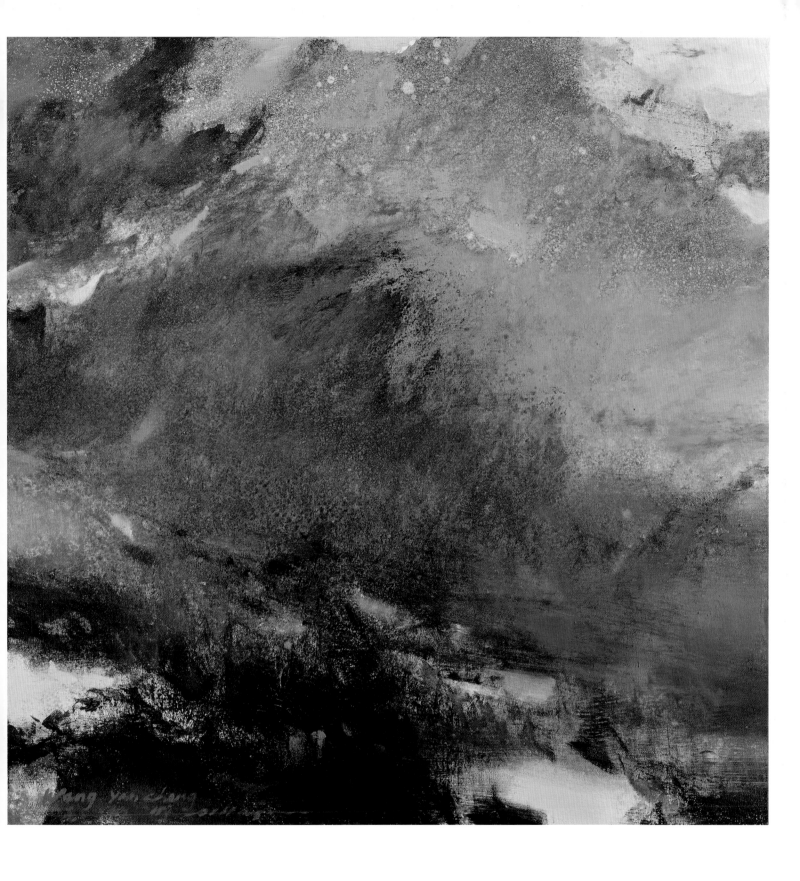

無 題
油彩 畫布
2014年作
120 x 120公分

*Sans titre*
oil on canvas
Painted in 2014
120 x 120cm

無 題
油彩 畫布
2014年作
150 x 180公分

*Sans titre*
oil on canvas
Painted in 2014
150 x 180cm

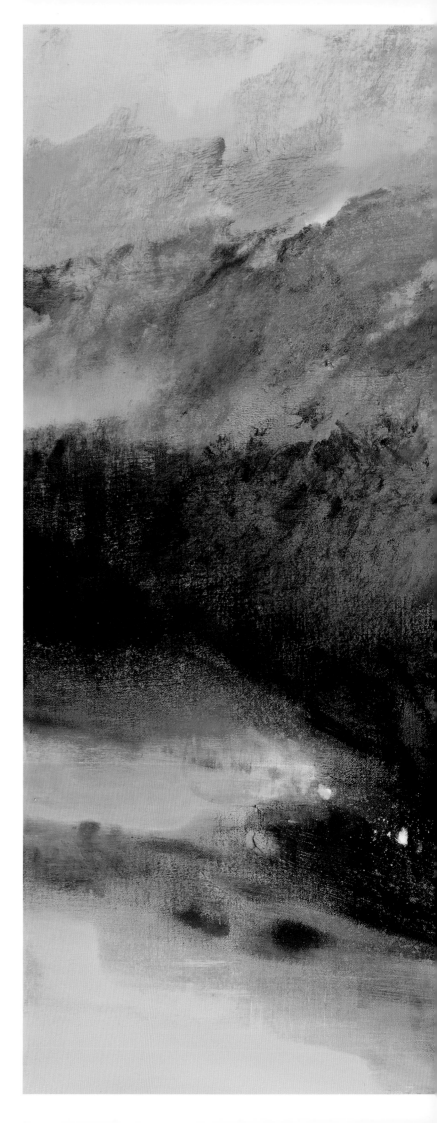

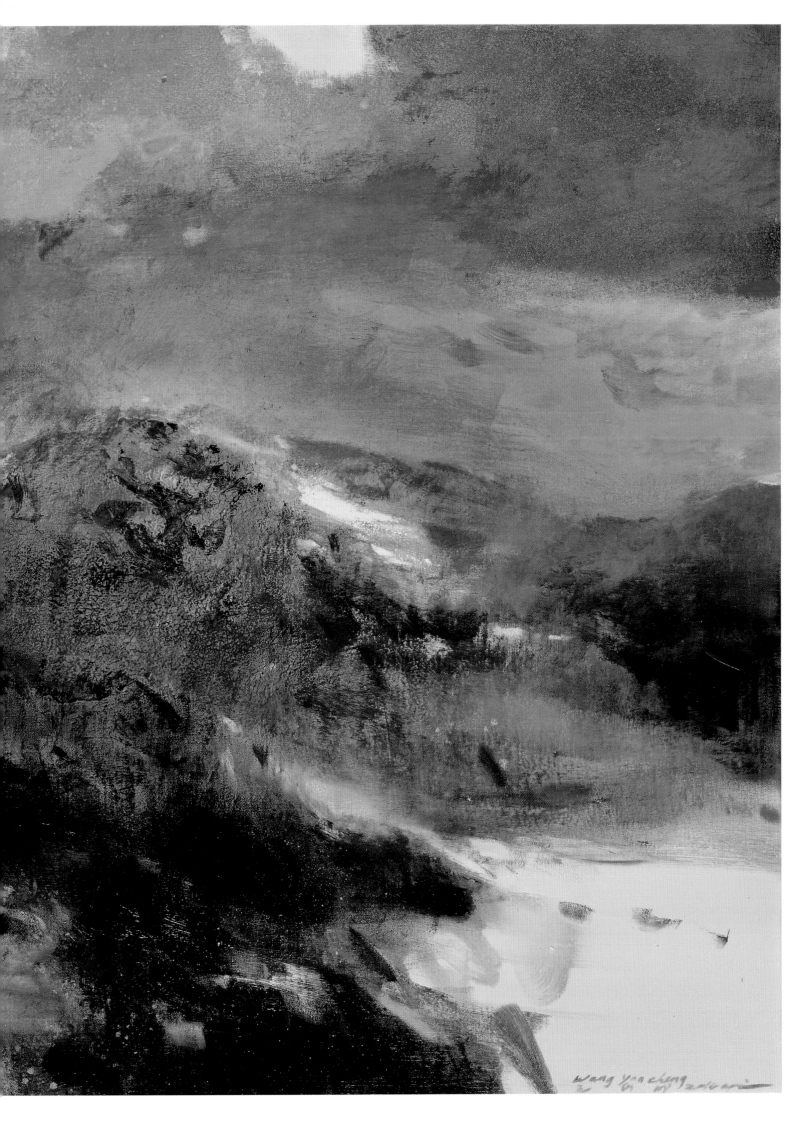

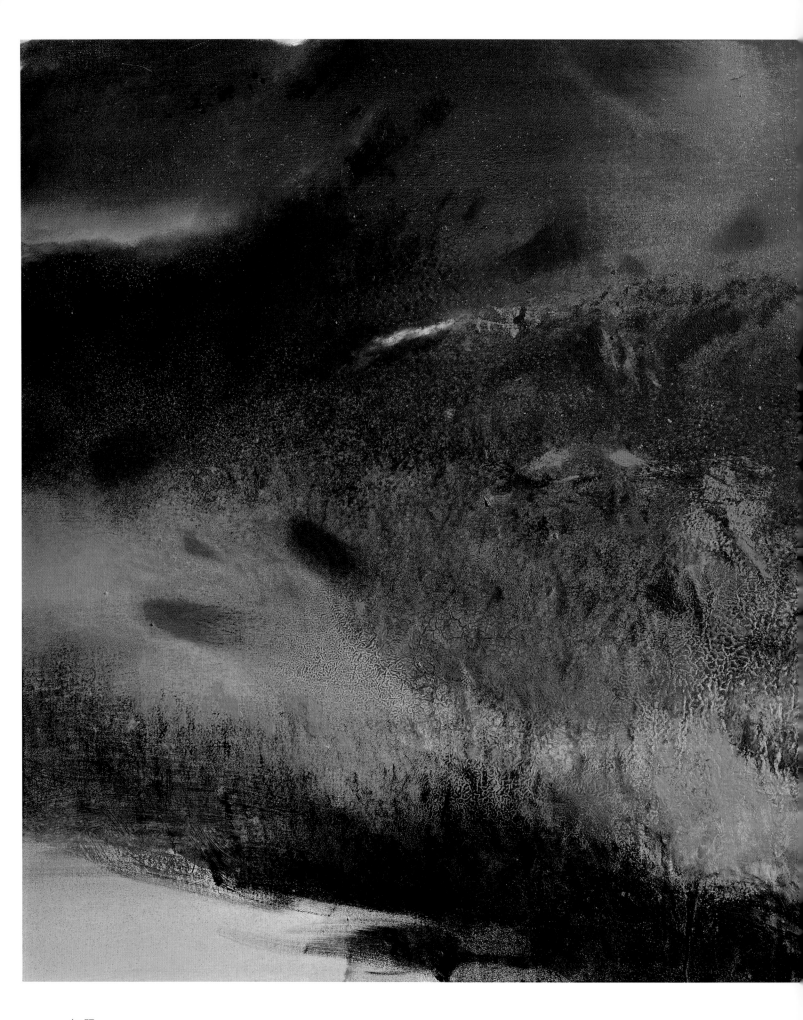

無 題
油彩 畫布
2014年作
160 x 300公分

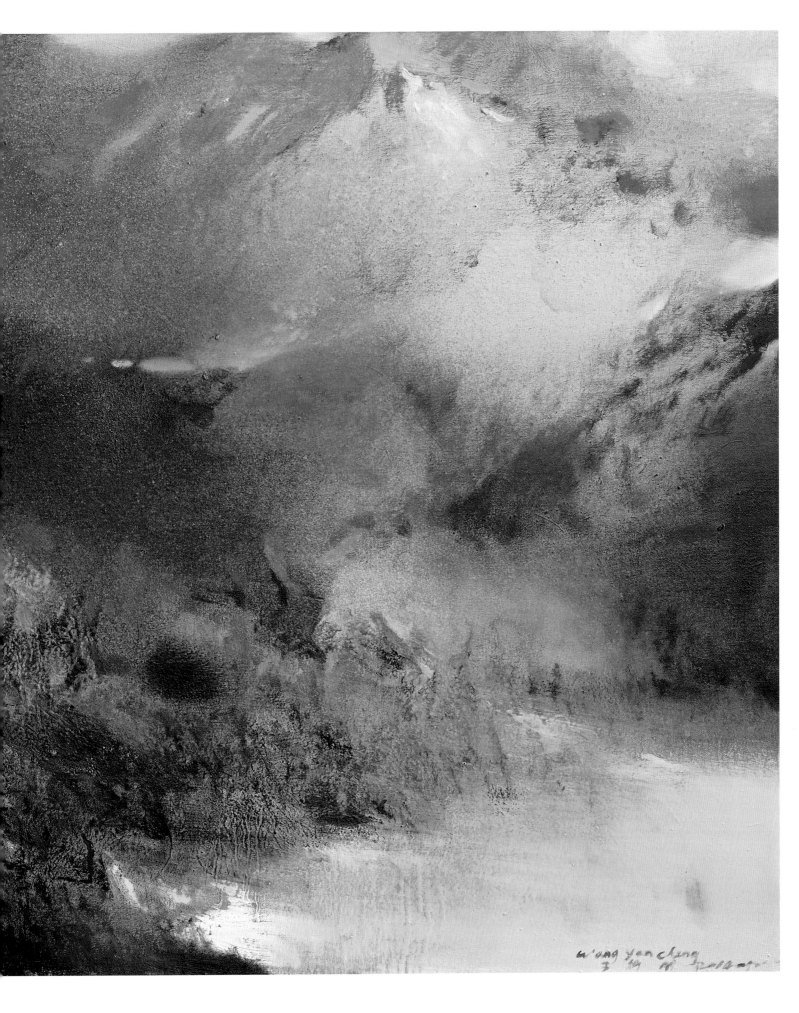

*Sans titre*
oil on canvas
Painted in 2014
160 x 300cm

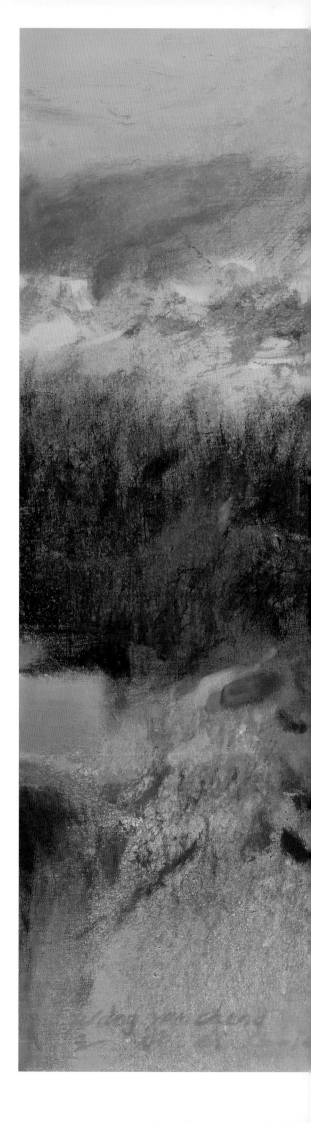

無題
油彩 畫布
2014年作
150 x 270公分

*Sans titre*
oil on canvas
Painted in 2014
150 x 270cm

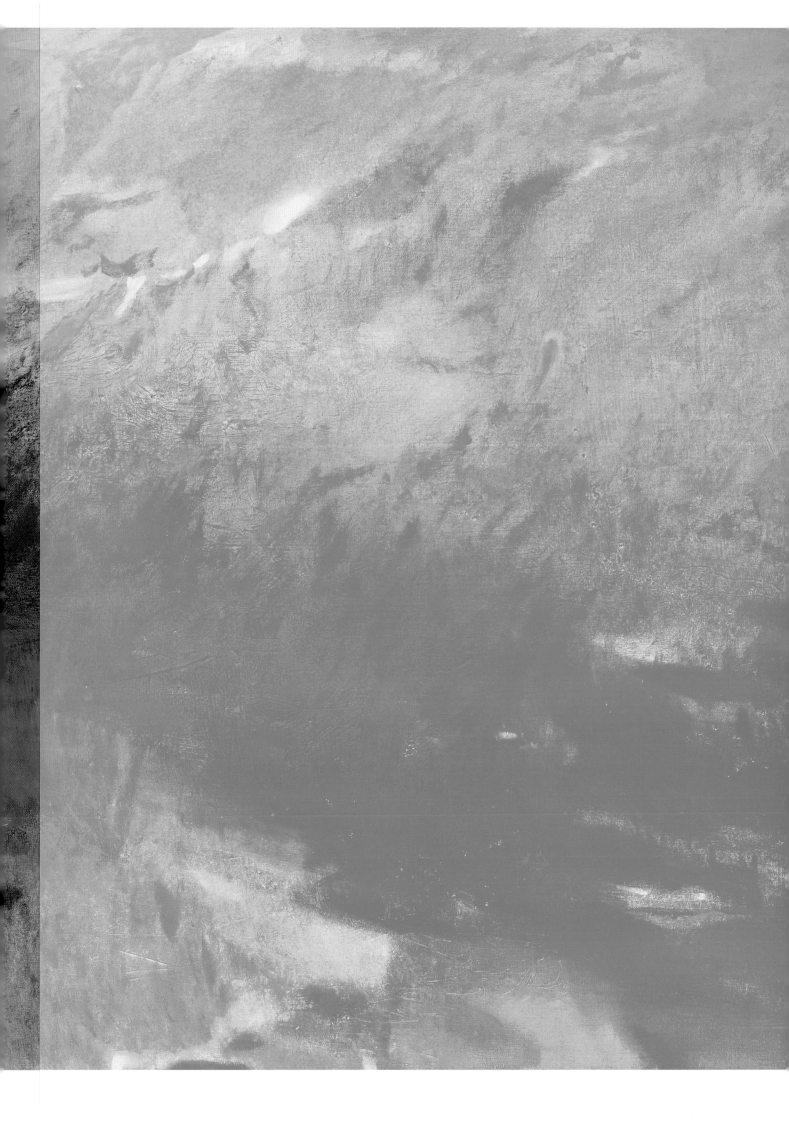

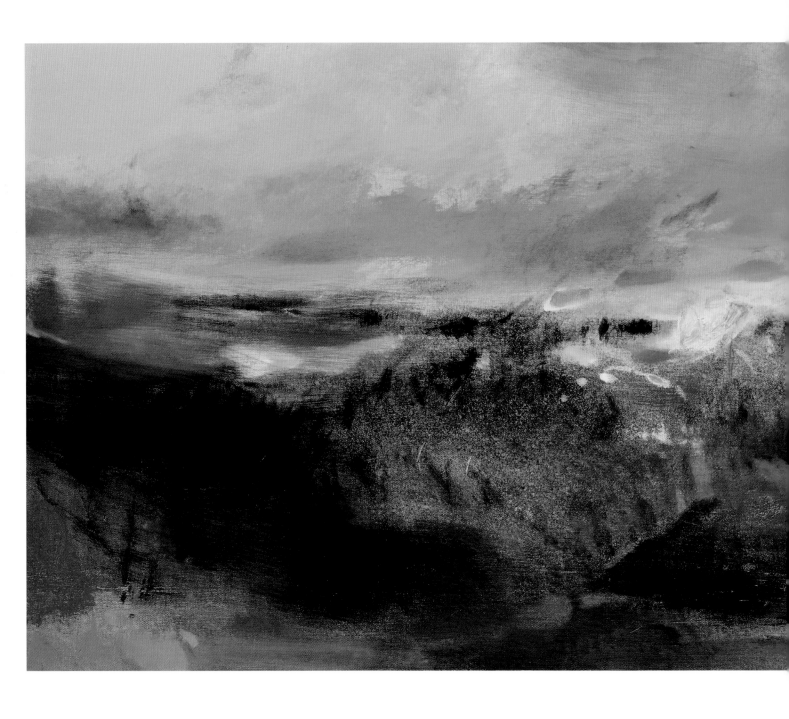

無題
油彩 畫布
2014年作
88 x 232公分

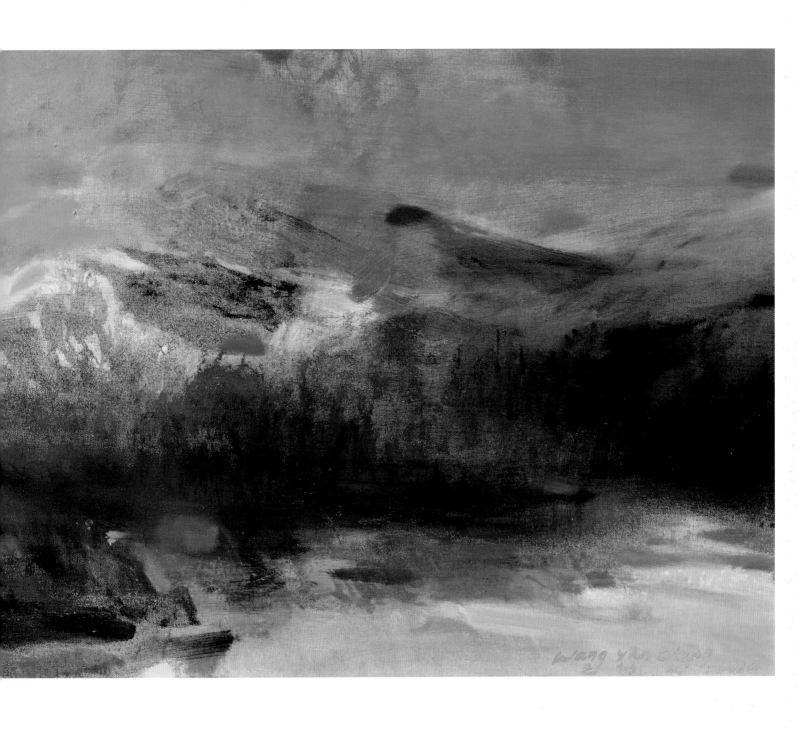

*Sans titre*
oil on canvas
Painted in 2014
88 x 232cm

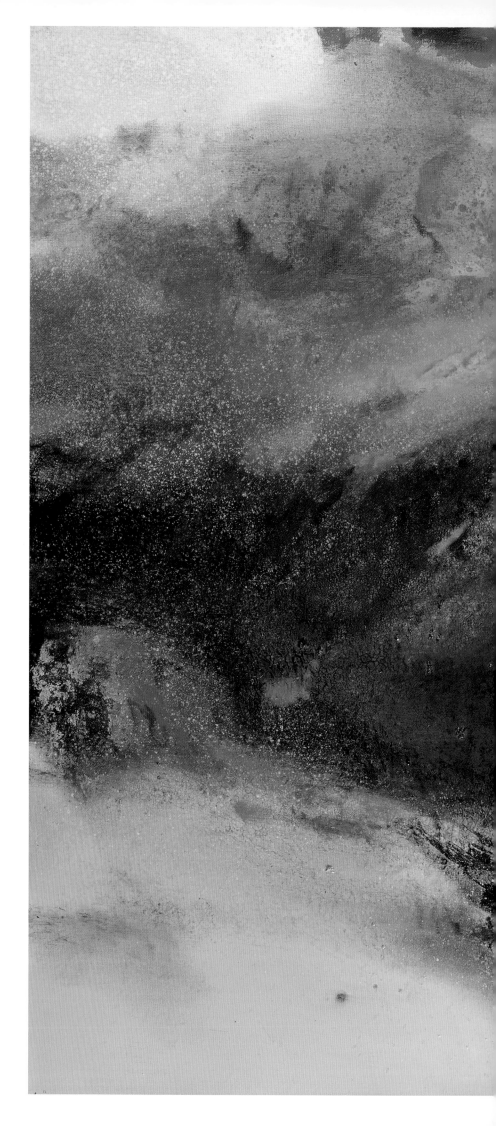

無 題
油彩 畫布
2014年作
160 x 200公分

*Sans titre*
oil on canvas
Painted in 2014
160 x 200cm

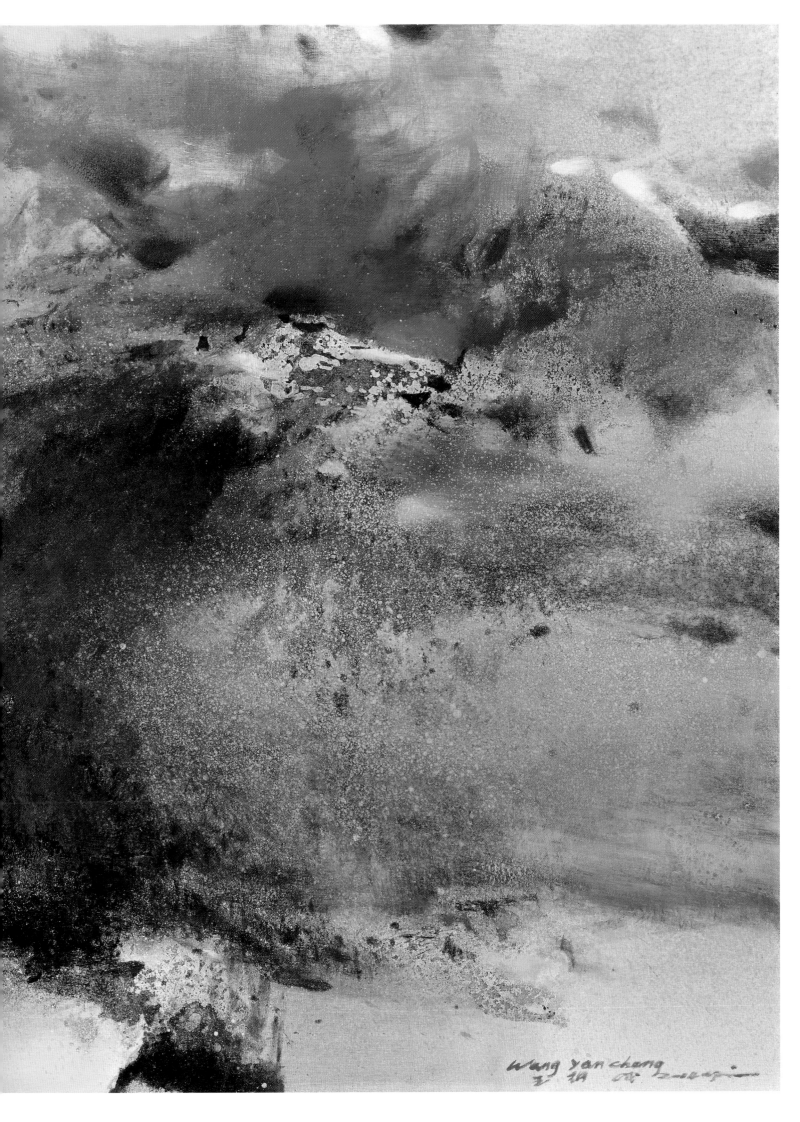

Wang Yan chang

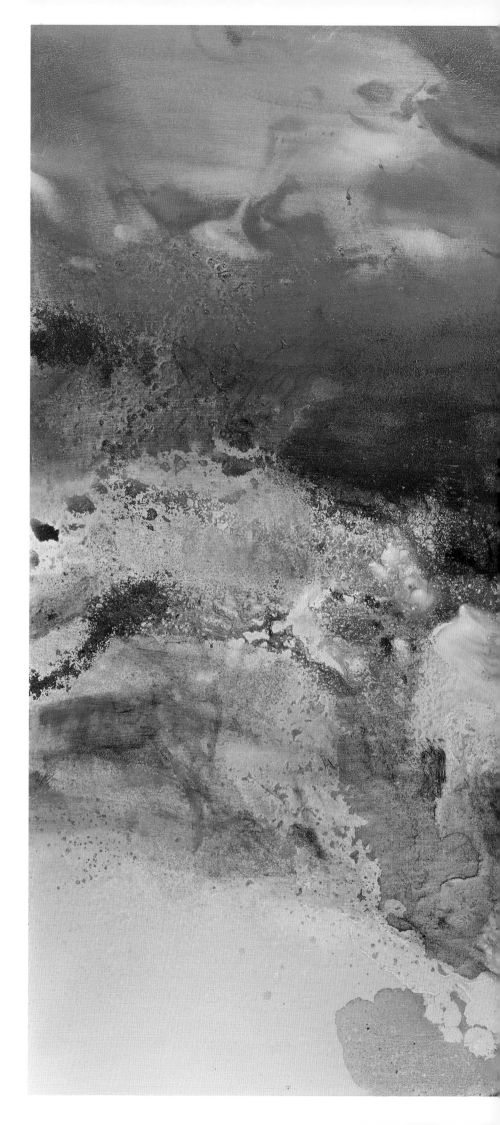

無題
油彩 畫布
2014年作
160 x 200公分

*Sans titre*
oil on canvas
Painted in 2014
160 x 200cm

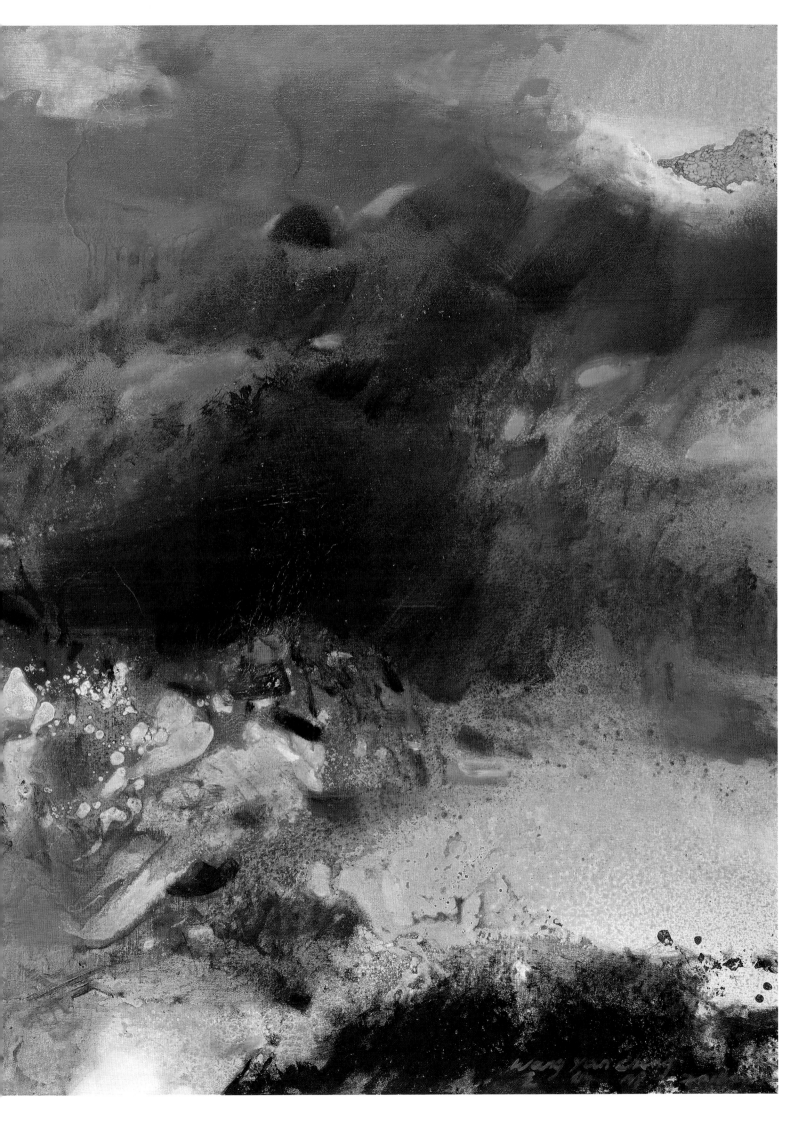

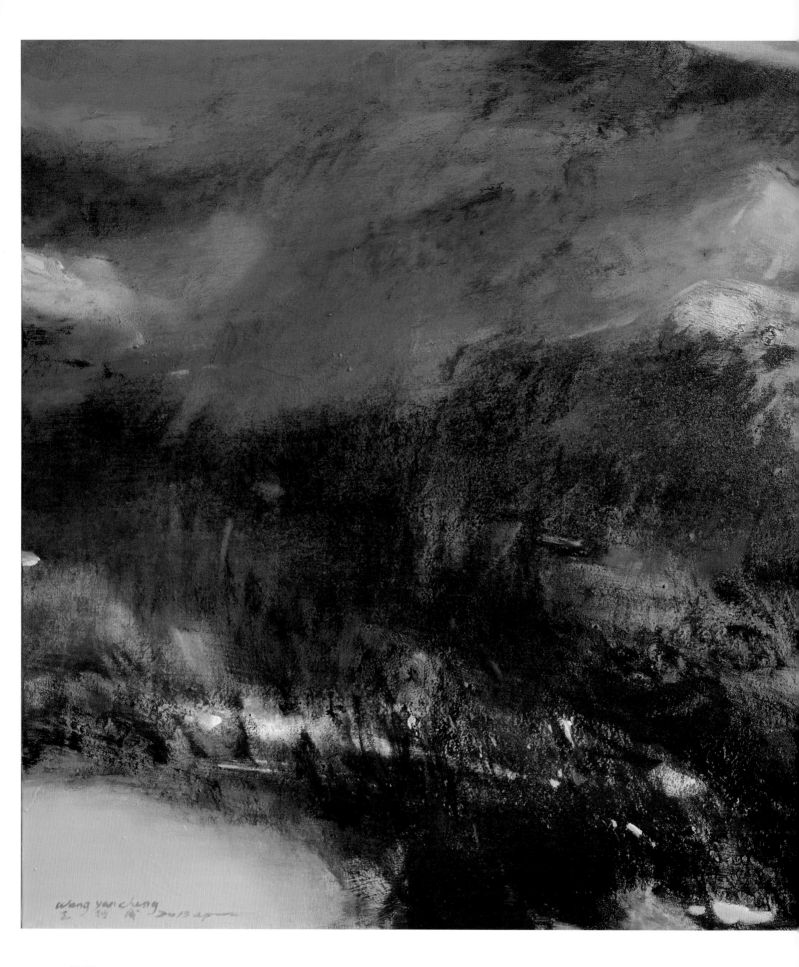

無題
油彩 畫布
2014年作
160 x 300公分

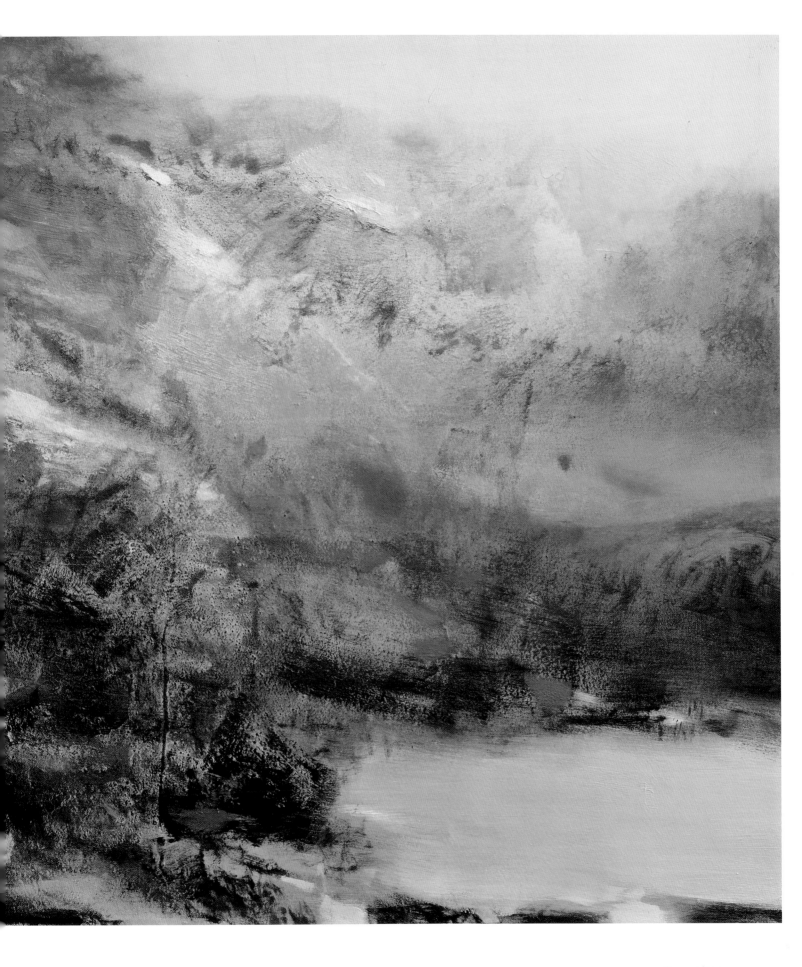

*Sans titre*
oil on canvas
Painted in 2014
160 x 300cm

133

**無題**

油彩 畫布
2014年作
130 x 130公分

*Sans titre*
oil on canvas
Painted in 2014
130 x 130cm

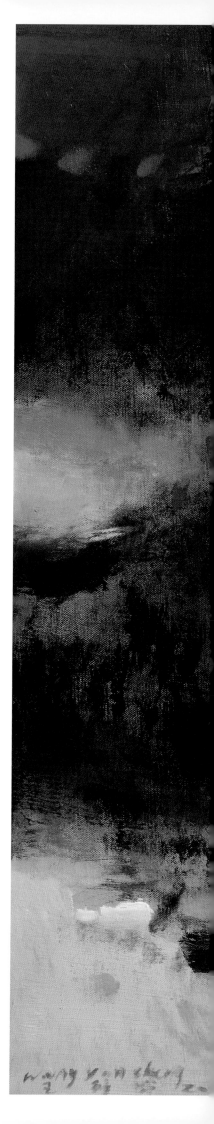

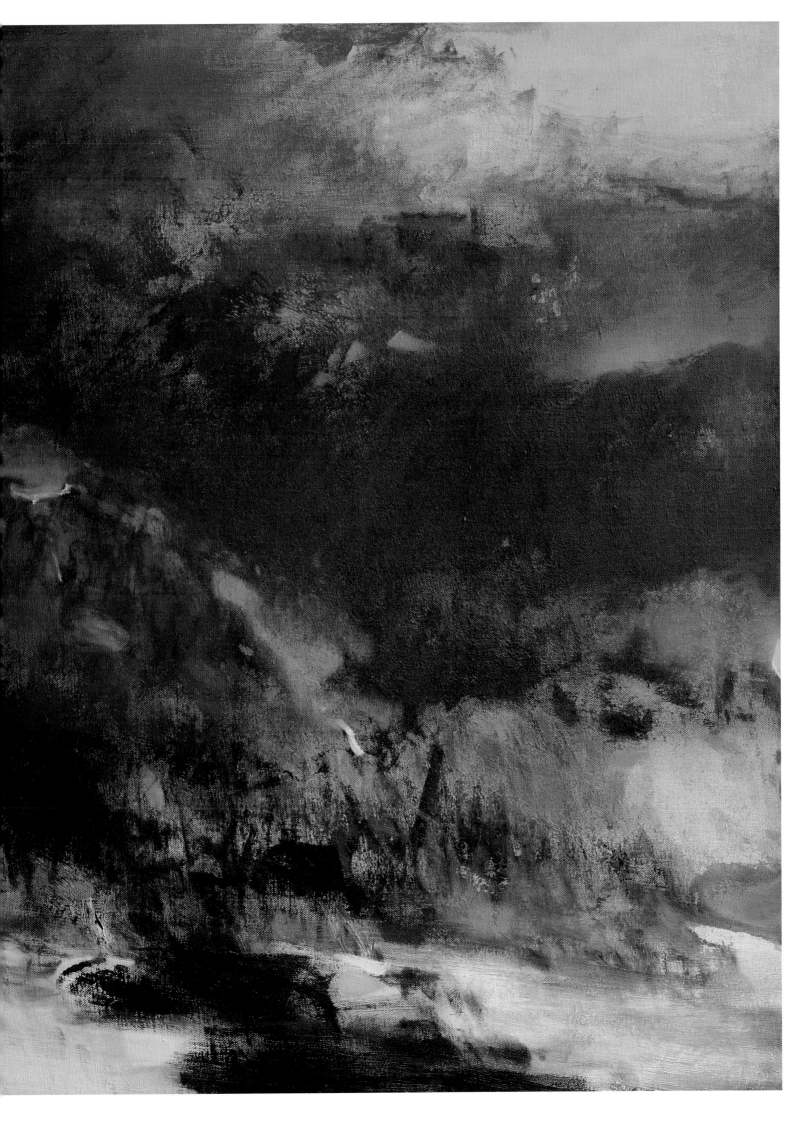

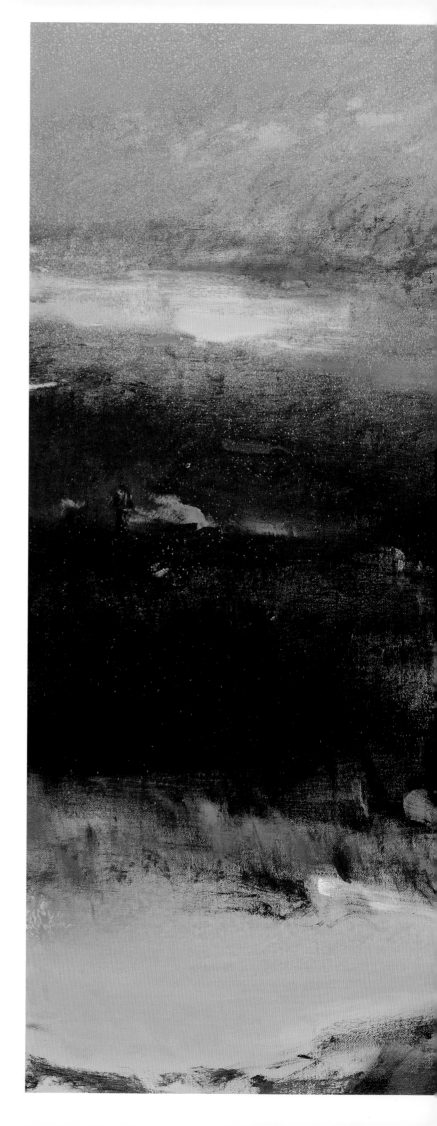

無 題
油彩 畫布
2014年作
150 x 180公分

*Sans titre*
oil on canvas
Painted in 2014
150 x 180cm

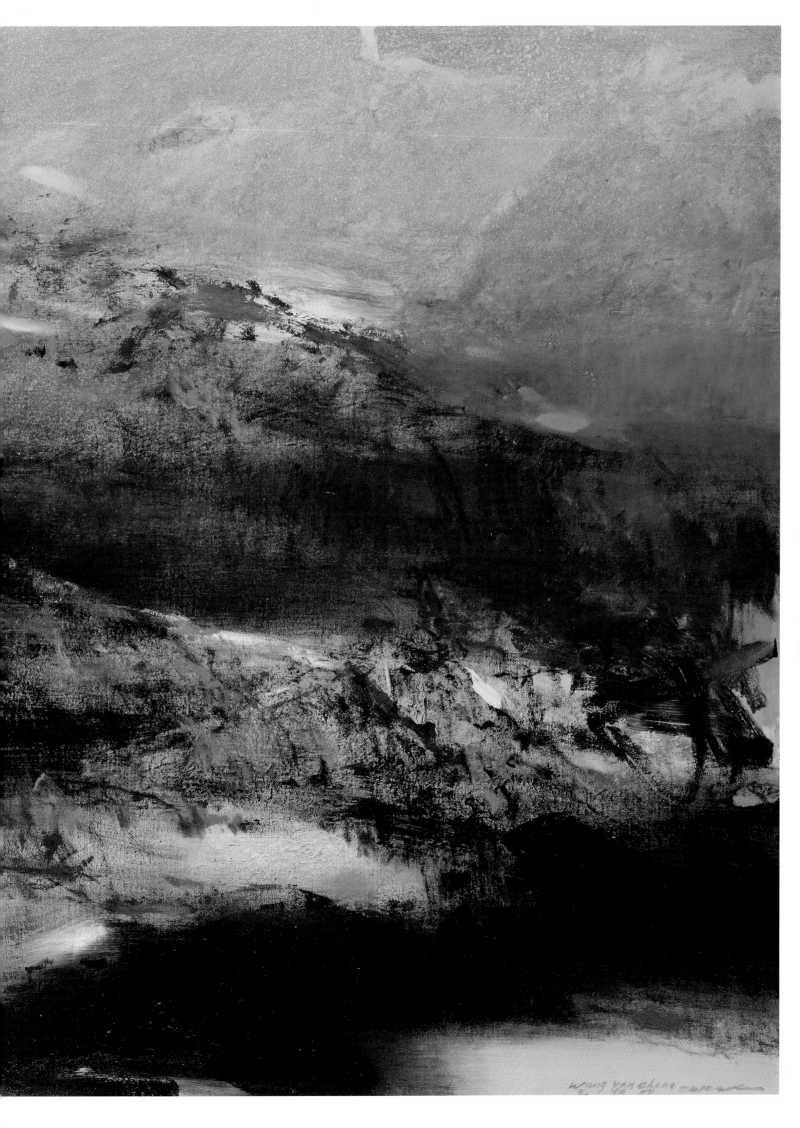

無 題
油彩 畫布
2014年作
150 x 150公分

*Sans titre*
oil on canvas
Painted in 2014
150 x 150cm

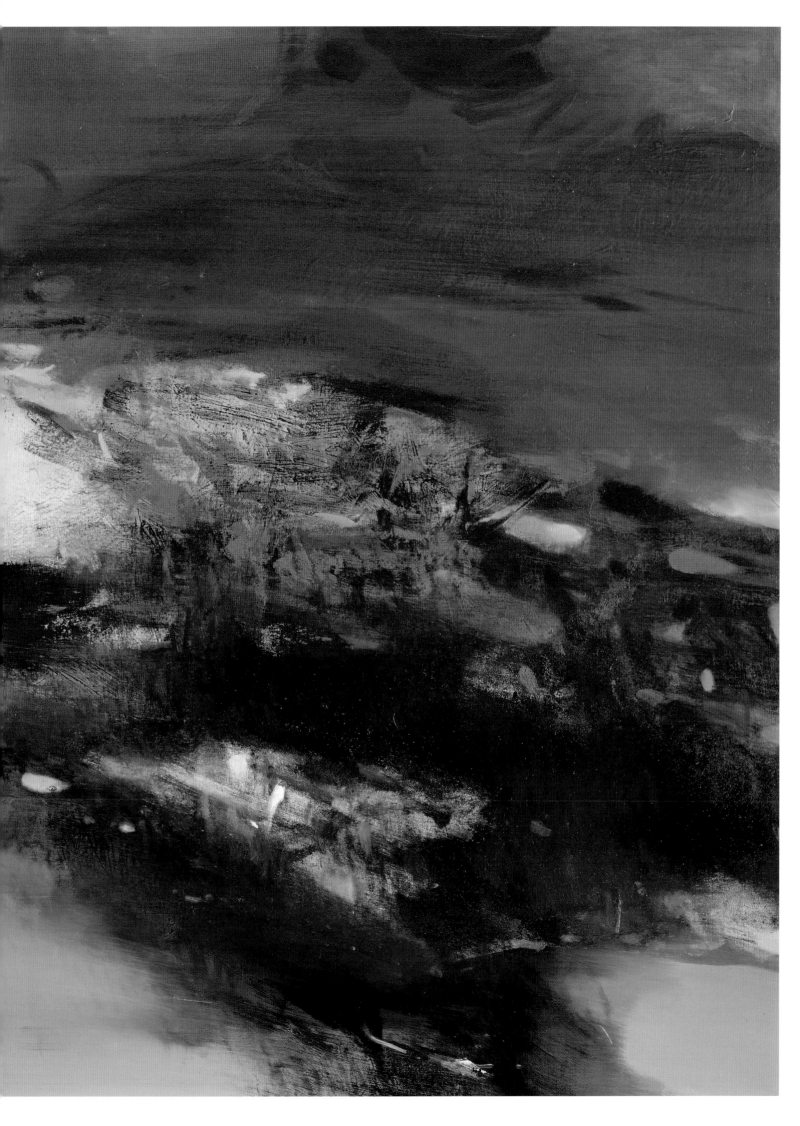

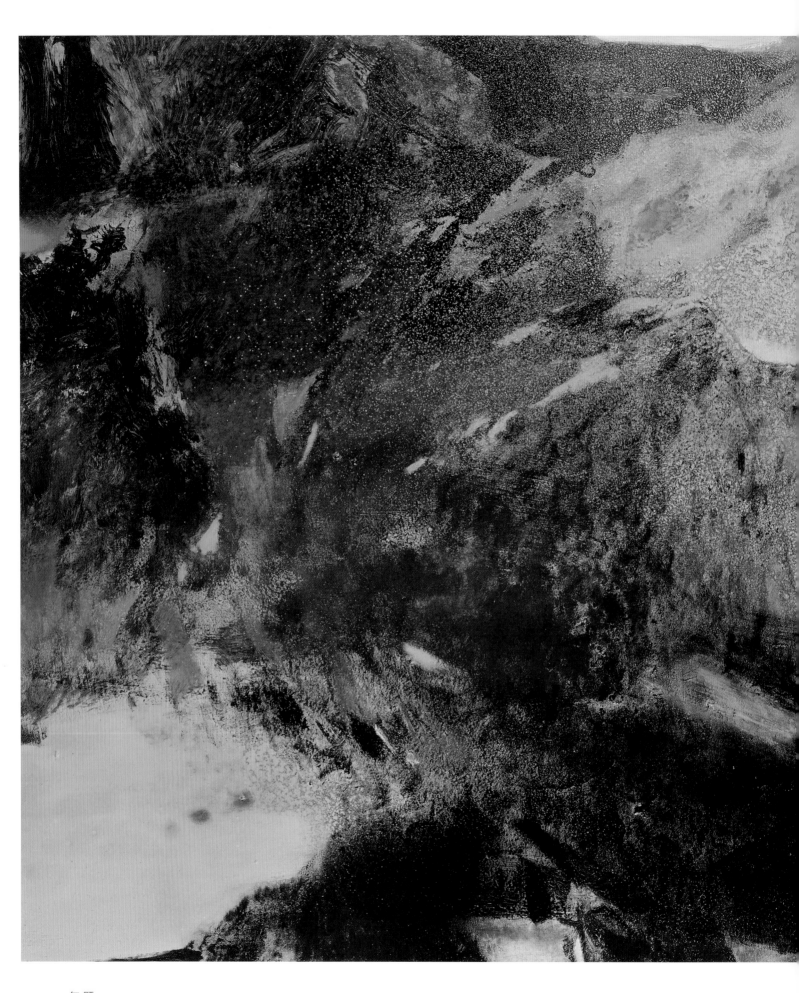

無 題
油彩 畫布
2014年作
150 x 270公分

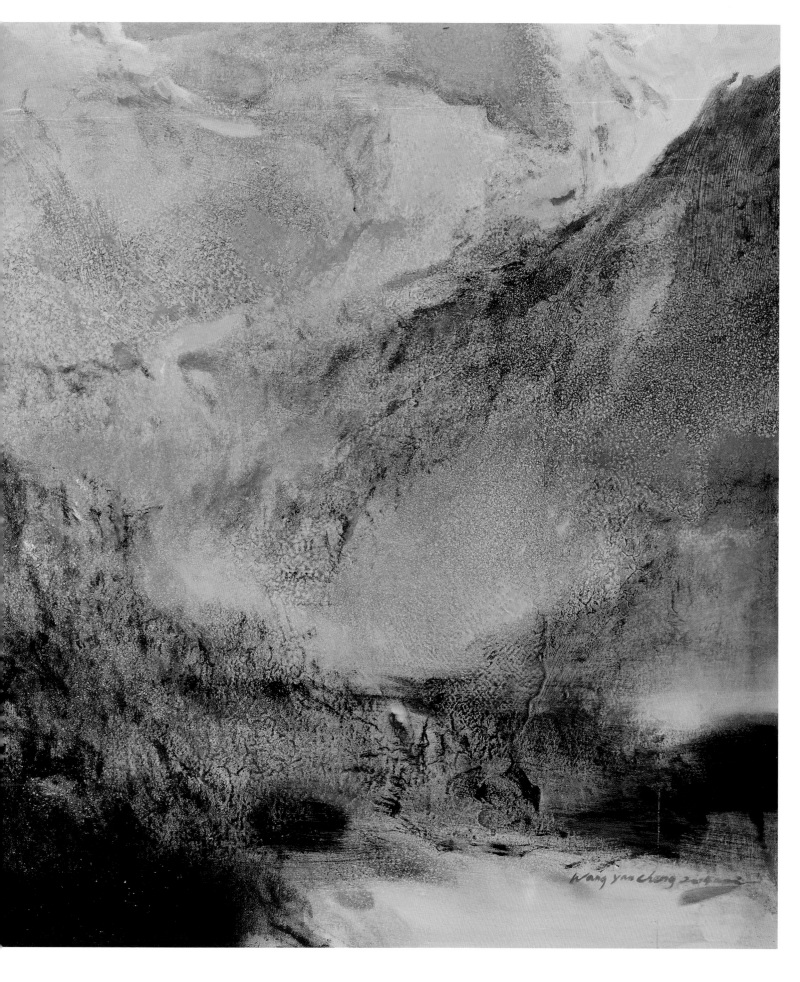

*Sans titre*
oil on canvas
Painted in 2014
150 x 270 cm

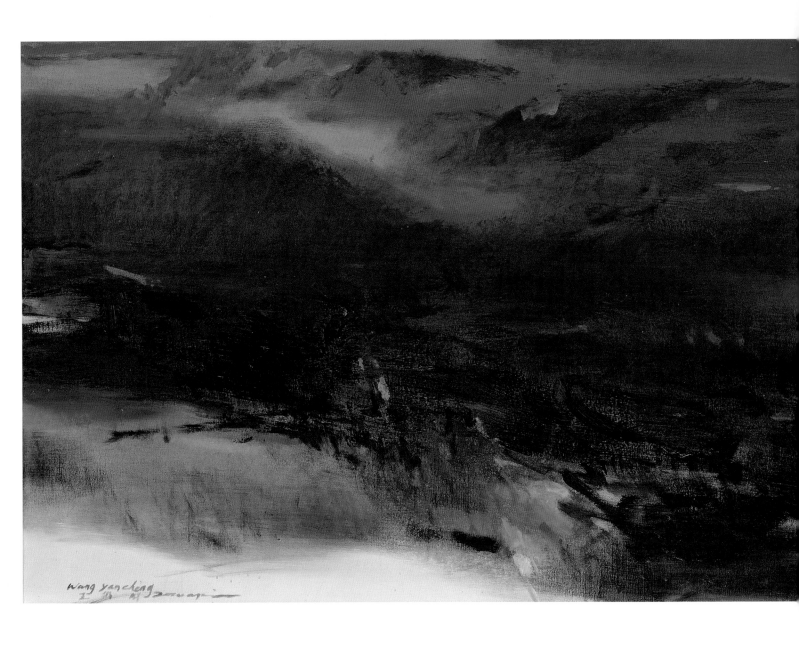

無題
油彩 畫布
2014年作
108 x 320公分

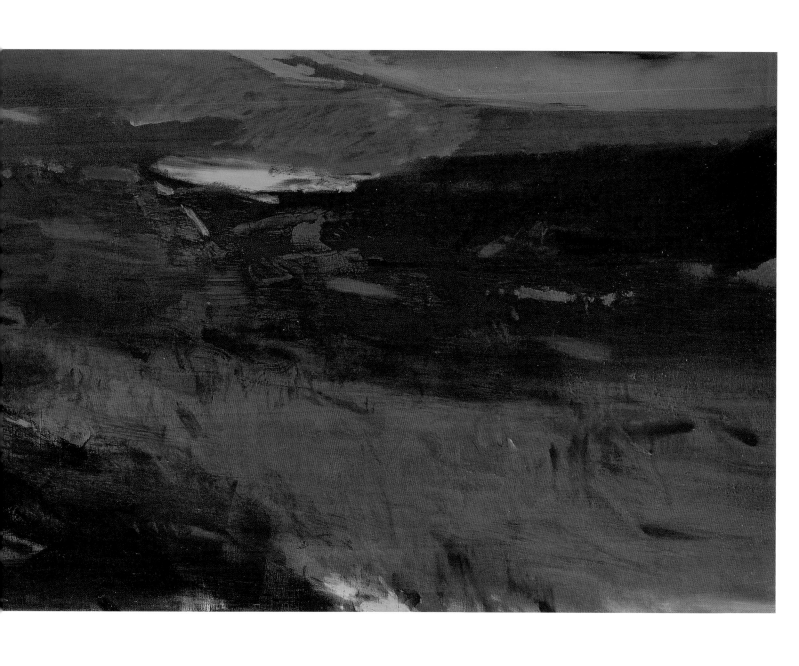

*Sans titre*
oil on canvas
Painted in 2014
108 x 320cm

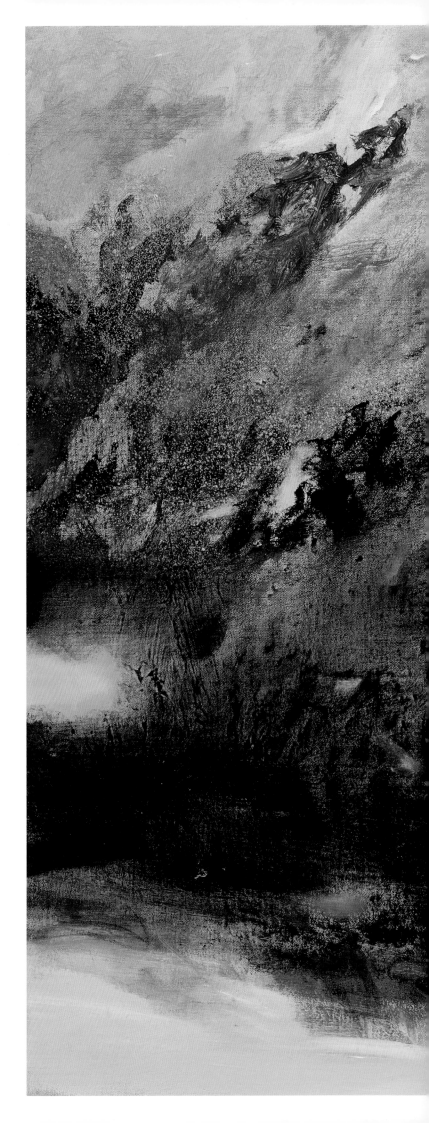

無題
油彩 畫布
2014年作
150 x 180公分

*Sans titre*
oil on canvas
Painted in 2014
150 x 180cm

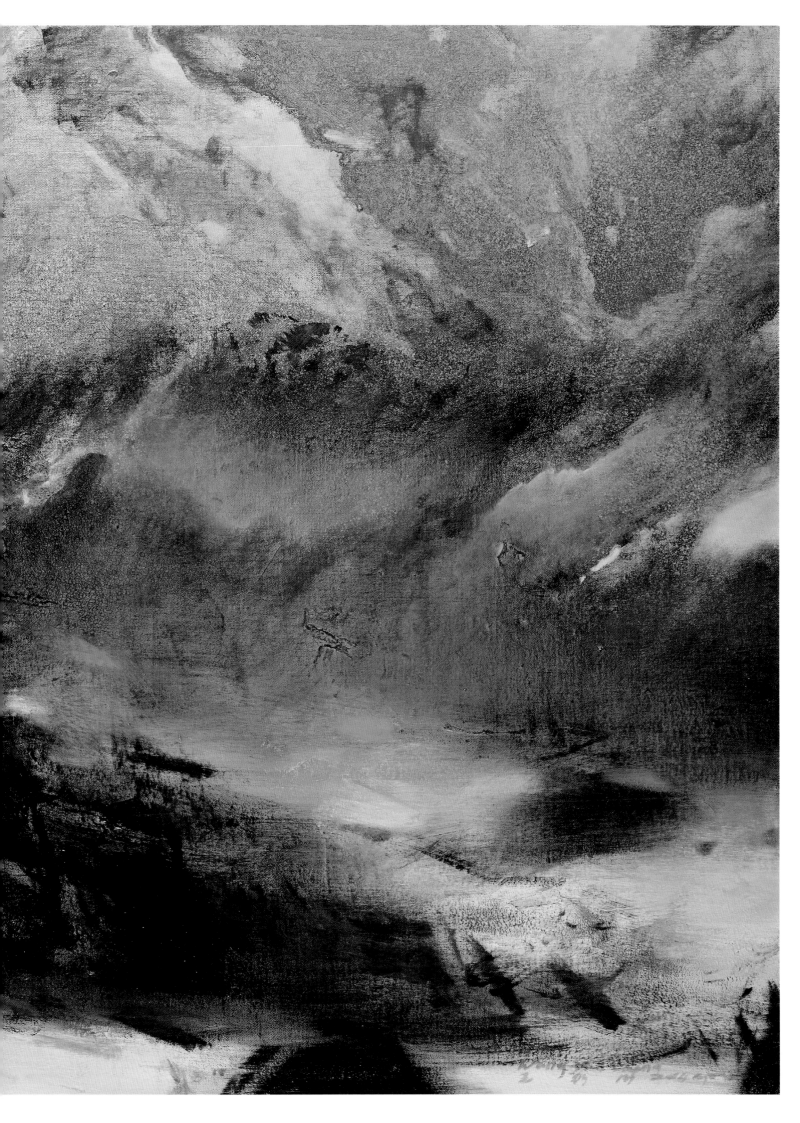

無題
油彩 畫布
2014年作
170 x 180公分

*Sans titre*
oil on canvas
Painted in 2014
170 x 180cm

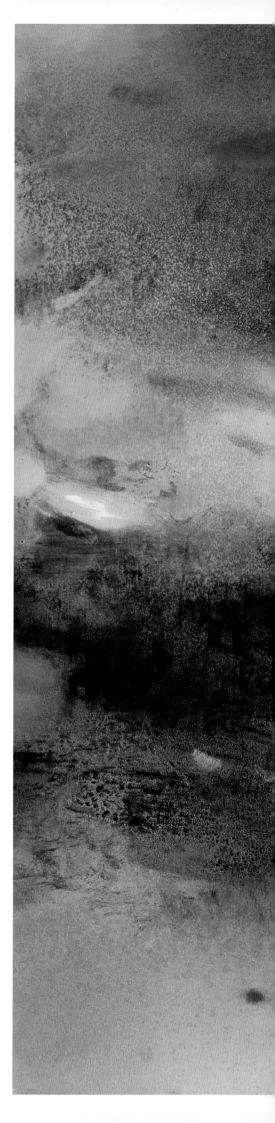

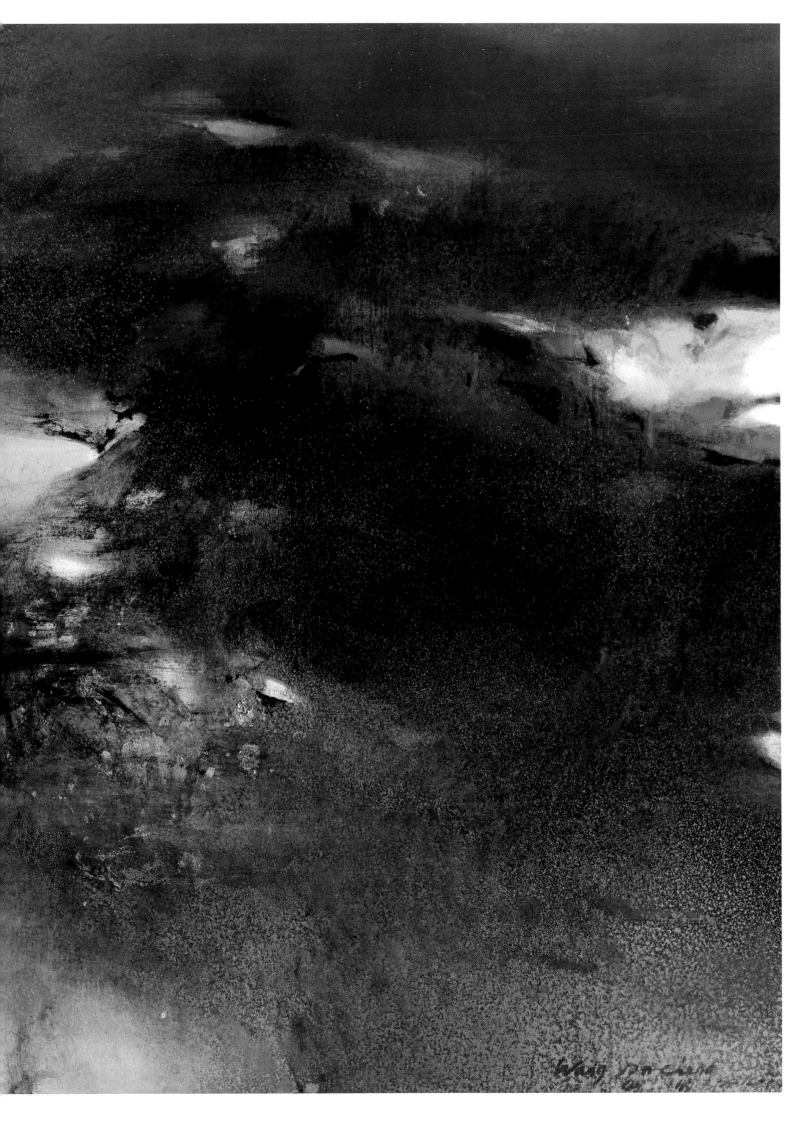

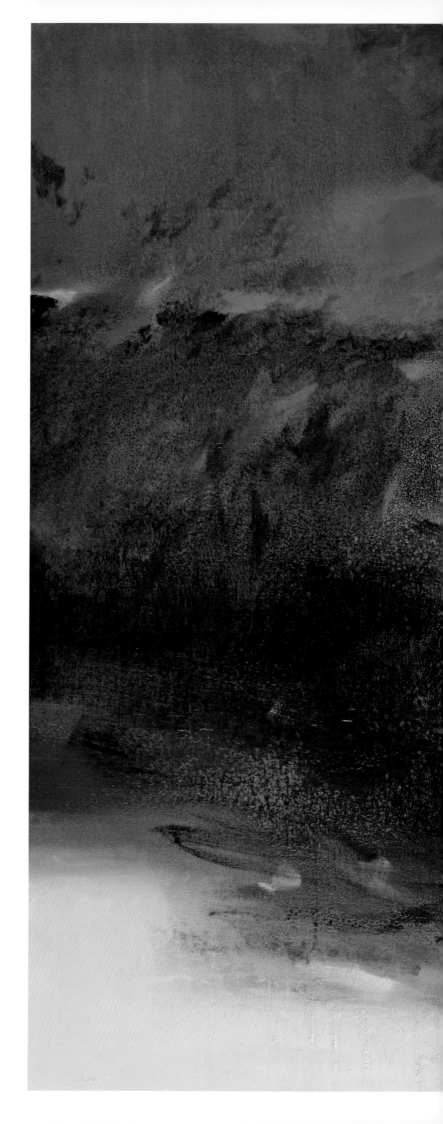

無題
油彩 畫布
2014年作
150 x 180公分

*Sans titre*
oil on canvas
Painted in 2014
150 x 180cm

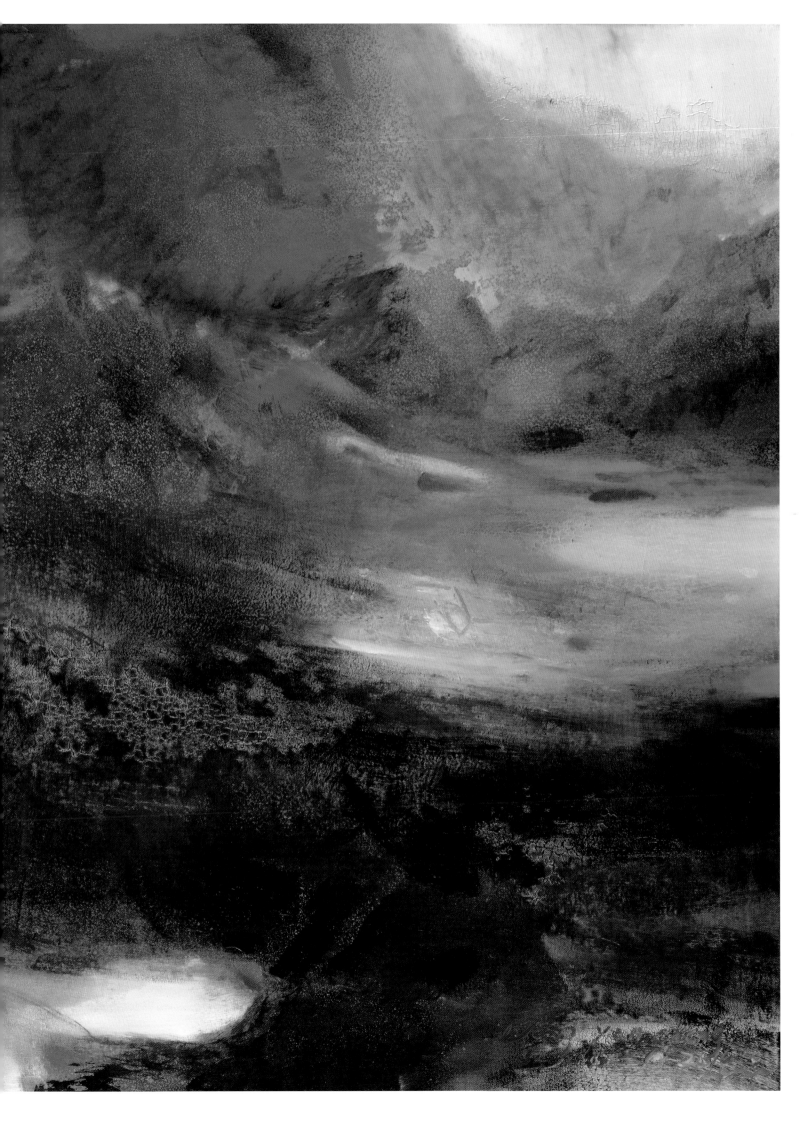

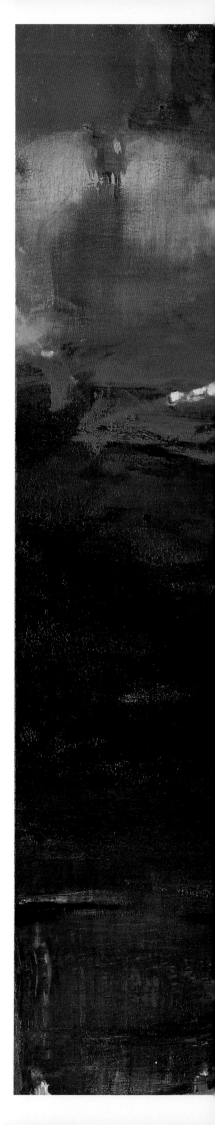

無題
油彩 畫布
2014年作
150 x 150公分

*Sans titre*
oil on canvas
Painted in 2014
150 x 150cm

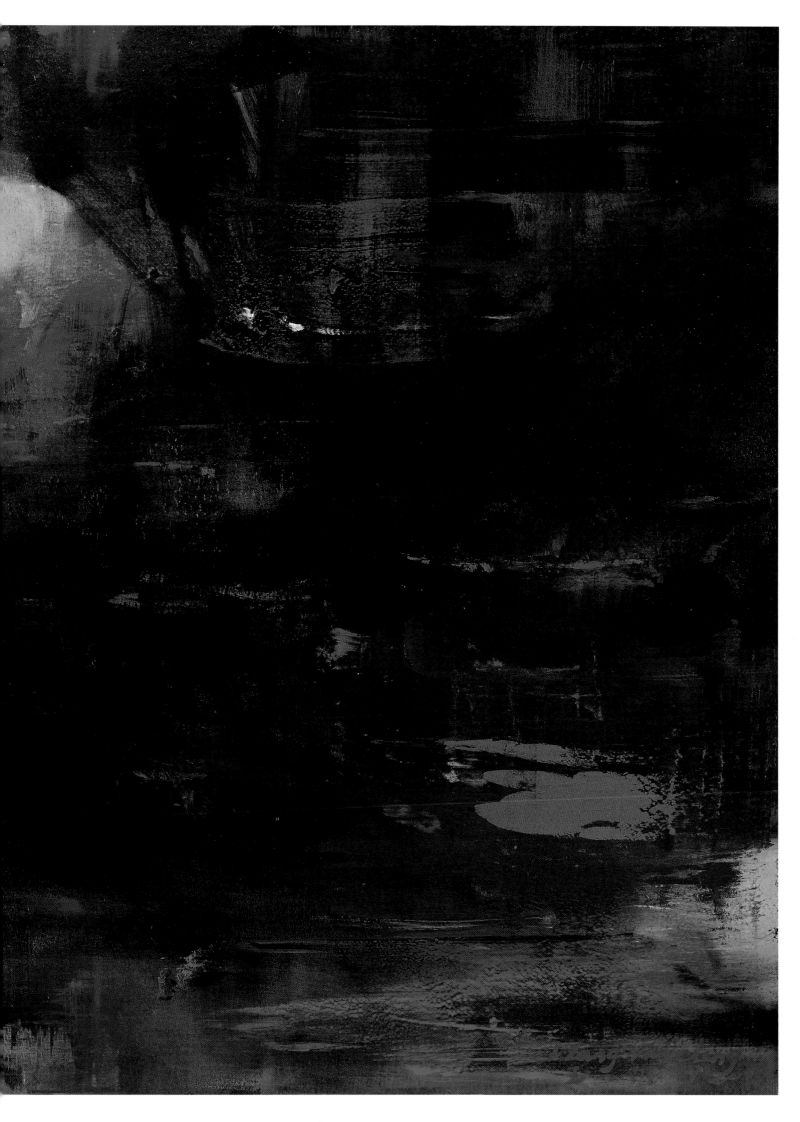

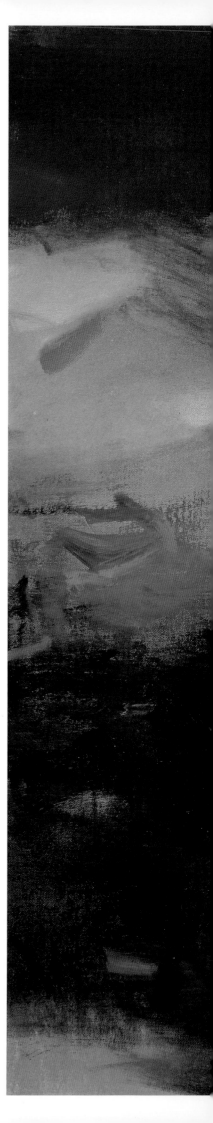

無 題
油彩 畫布
2014年作
130 x 130公分

*Sans titre*
oil on canvas
Painted in 2014
130 x 130cm

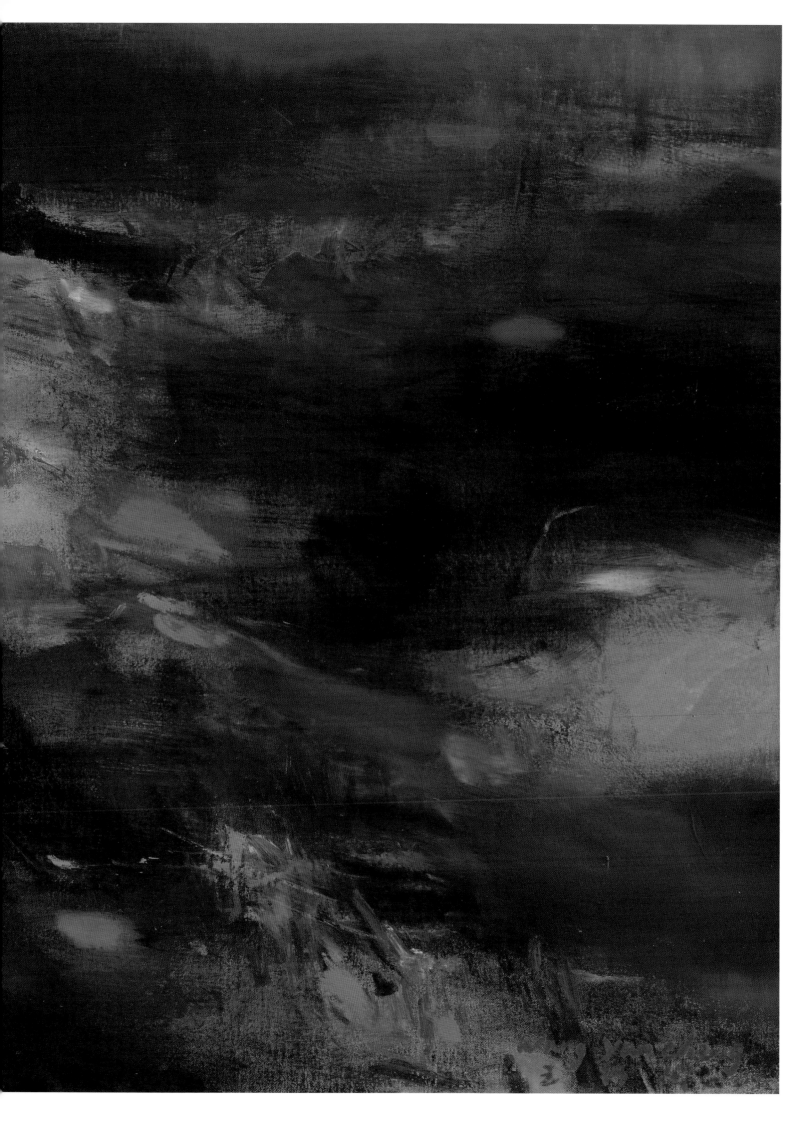

無題
油彩 畫布
2014年作
120 x 120公分

*Sans titre*
oil on canvas
Painted in 2014
120 x 120cm

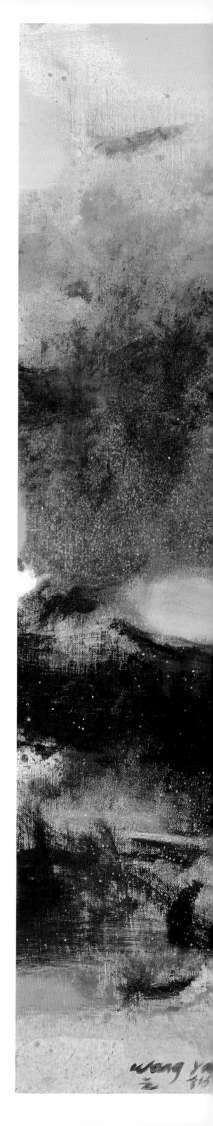

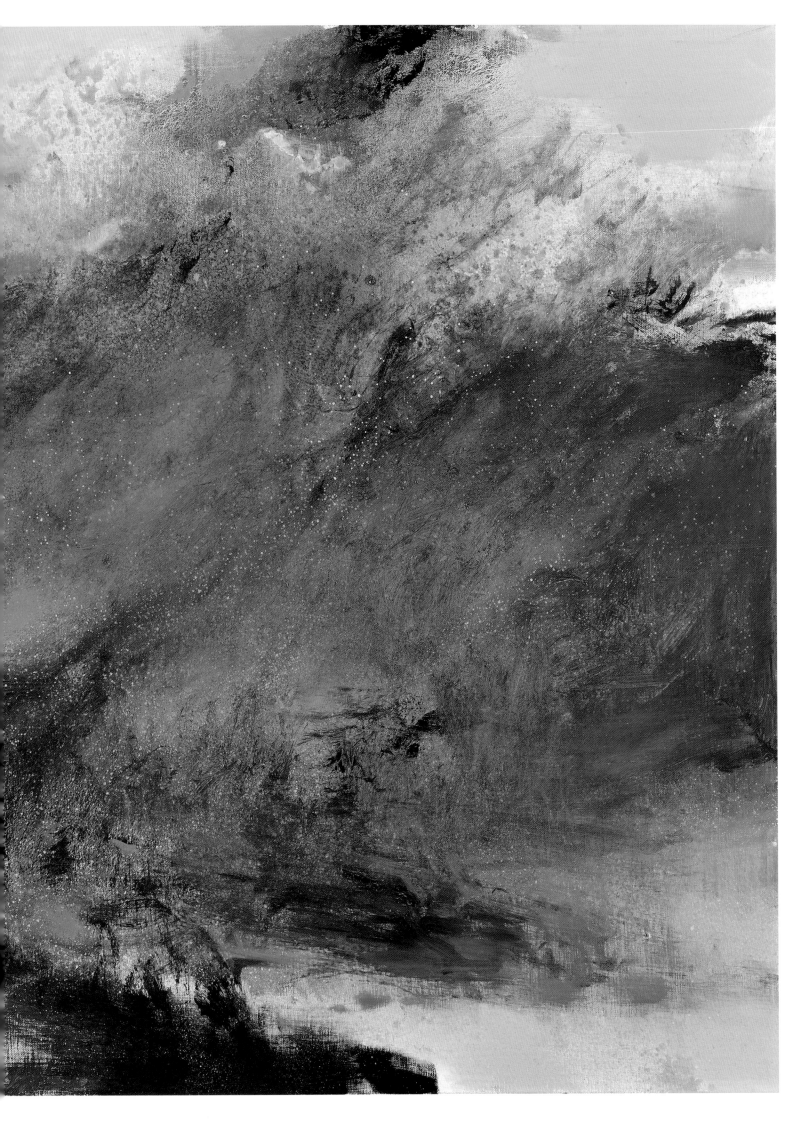

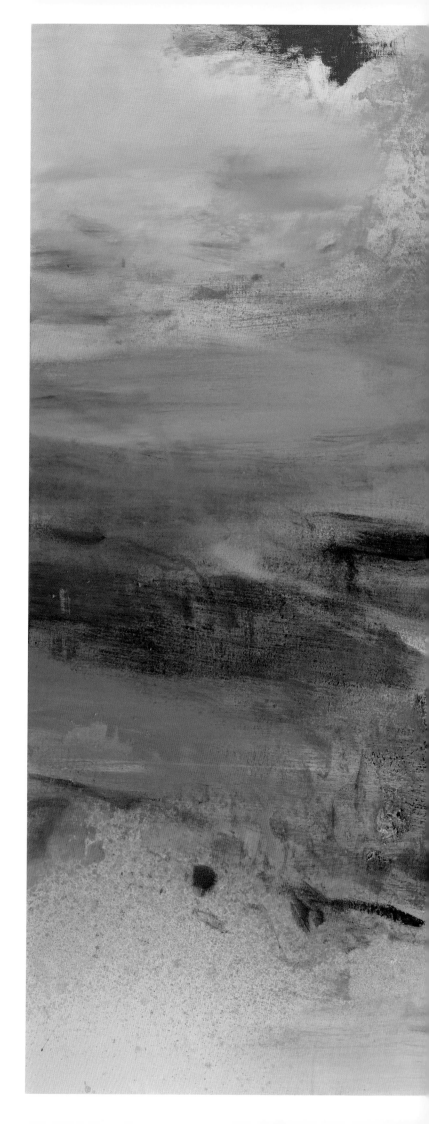

無題
油彩 畫布
2014年作
150 x 180公分

*Sans titre*
oil on canvas
Painted in 2014
150 x 180cm

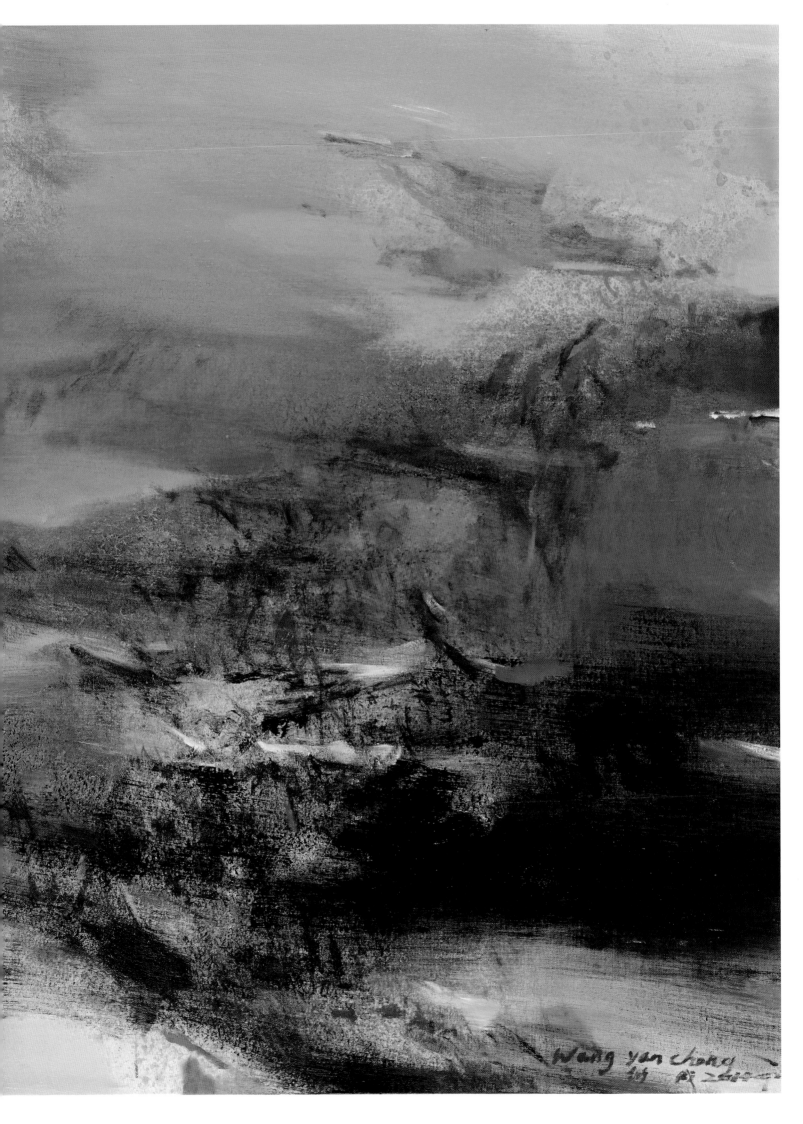

無 題
油彩 畫布
2014年作
150 x 150公分

*Sans titre*
oil on canvas
Painted in 2014
150 x 150cm

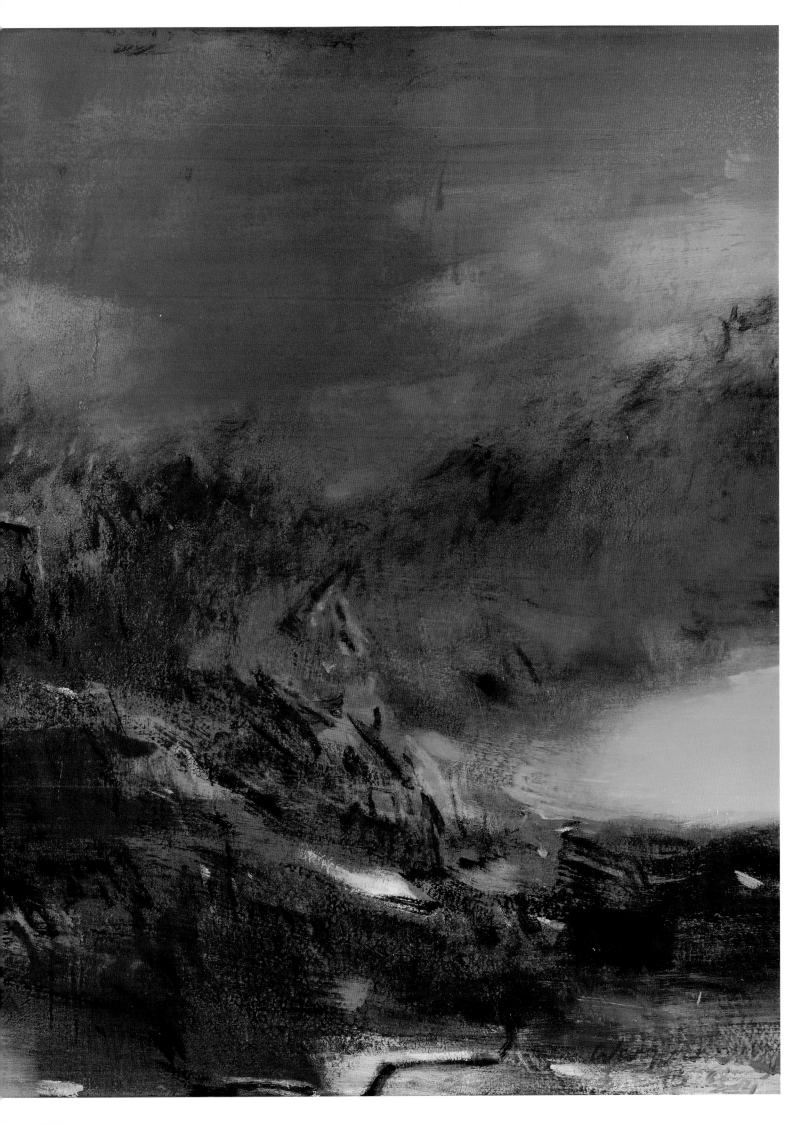

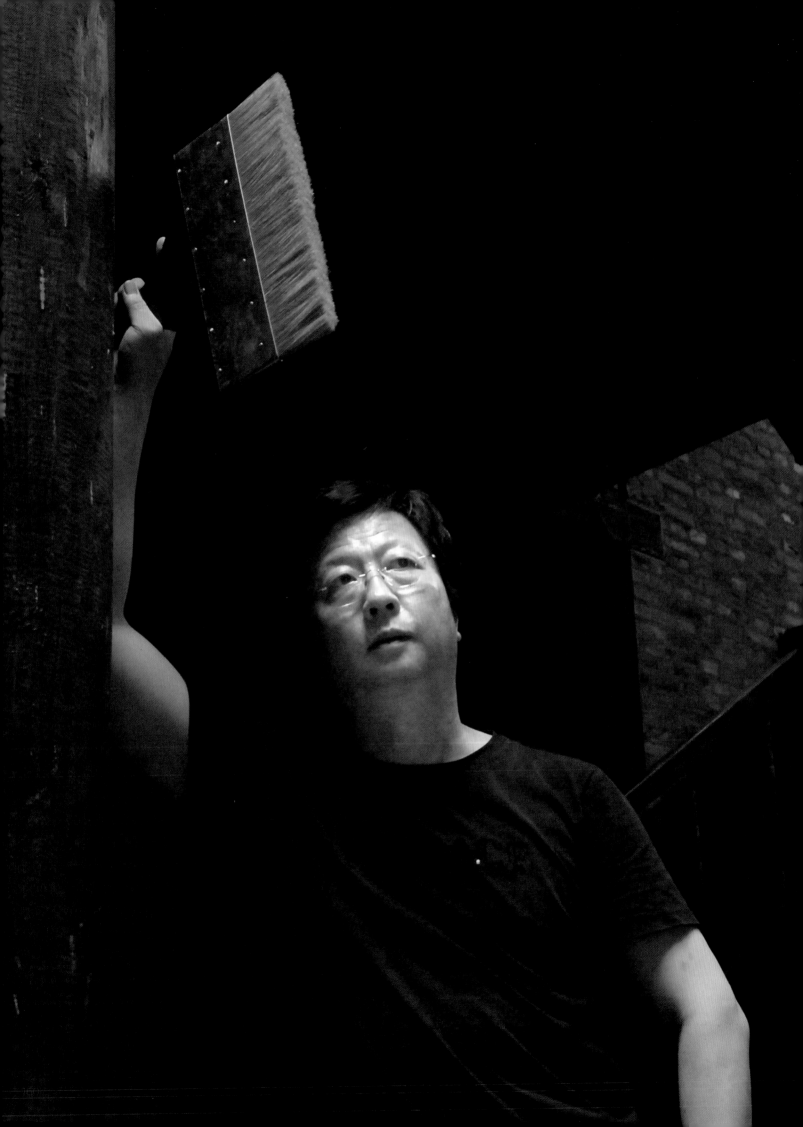

# 後抽象主義藝術家 - 王衍成

王衍成 (1960 年生 )，華裔法國畫家，畢業於山東藝術學院，深造於中央美術學院和法國聖太田大學。現為山東藝術學院客座教授、聯合國教科文組織國際造型協會 IACA 副主席、法國國家比較藝術沙龍副主席。 2006 年，榮獲法國國家文化騎士勳章。2013 年，榮獲法國國家文化軍團軍官勳章。 2014 年，榮獲法國 SAINT-EMILION 市酒騎士勳章。

作為後抽象主義繪畫的倡導者與實踐者，王衍成被譽為繼趙無極、朱德群之後，頗受歐洲藝術界肯定的抽象藝術家。他對現代繪畫本質的探尋及運用數學量化方法解析西方藝術，成就了他的一派儒風和作品的造化天成。畫作其色、其理、其場、其氣無不留下時代變遷和個人際遇的烙印，畫面層次豐富、筆觸肌理硬朗，抽象大勢中隱約顯現具象的自然痕跡。

1993 年，王衍成在法國 Galerie Facade 畫廊首次舉辦個人展覽，隨後參與一系列重要的國際藝術盛會，包括美國邁阿密藝術博覽會 (2002)、聯合國日內瓦國際藝術展 (2003)、Art Brafa 現代藝術展 - 比利時 (2009)、Tefaf Maastricht 國際藝術博覽會 - 荷蘭 (2009)、Foire De Bologne 現代藝術展 - 意大利 (2009)、香港藝術博覽會 (2010)、Art Paris 大皇宮巴黎國際藝術博覽會 (2014) 等，並在法國 Galerie des Tuiliers 畫廊、Galerie Patrice Trigano 畫廊、Galerie Louis Carre & Cie 畫廊、Galerie Protte 畫廊、巴黎蒙巴納斯美術館、廣東省美術館、深圳何香凝美術館、法國達索航空集團、Louis Aragon 藝術中心、波爾多 Chateaux Saint Pierre et Gloria、中國駐法國文化中心、上海世博會法國大區館等知名藝術機構舉辦個人展覽。

《時間的漫步》獲摩納哥王子藝術基金會大獎。《畫室》獲里斯沙龍一等獎 ( 法國里斯市政府收藏 )。《藍色的回憶》獲法國秋季沙龍獎。《日出》獲中國藝術大展優秀作品獎。《遠光》在華夏藝術大展中獲獎 ( 中國美術館收藏 )。《一抹紅暈》獲中國炎黃藝術大展銀獎。《水》收藏於聯合國日內瓦總部。《情思》由中國駐法國大使館贈送給時任法國總理收藏，九幅作品被中國釣魚台國賓館收藏。《天籟之音》收藏於中國國家大劇院。出版有《Wang yancheng 油畫集》、《王衍成油畫選》、《世紀收藏王衍成油畫集》等。

# ART RESUME
## 藝術簡歷

祖籍山東，1960.1.9 生於廣東省茂名

1978-1981 畢業於山東省藝術專科學校美術專業

1981-1985 畢業於山東省藝術學院
美術系油畫專業獲學士學位

1985-1986 山東省藝術學院助教

1986-1988 中央美術學院藝術史論系高研班

1988-1989 中國美術家協會藝委會工作，
任全國第七屆美展宣傳部副主任

1991-1993 法國聖太田造型藝術大學學習

1992 被聘為山東省藝術學院講師

1995 山東省藝術學院客座教授

1996 華人藝術家協會副秘書長

2000 聯合國教科文國際造型協會 AIAP 成員

2002 聯合國教科文組織國際造型協會國際藝術中心
IACA 副主席

2003 法國國家比較沙龍副主席

2004-2006 三年期間應釣魚台國賓館之邀為國賓館作畫

2006 獲法國國家文化騎士勳章

2013 獲法國國家文化軍團軍官勳章

2014 獲 SAINT-EMILION 市酒騎士勳章

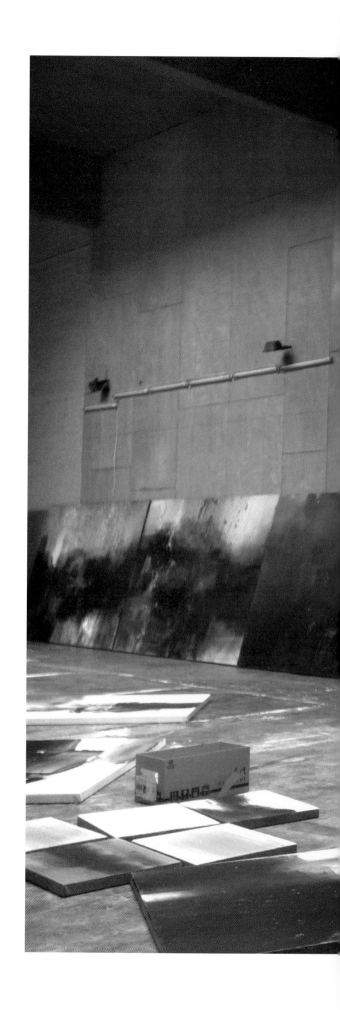

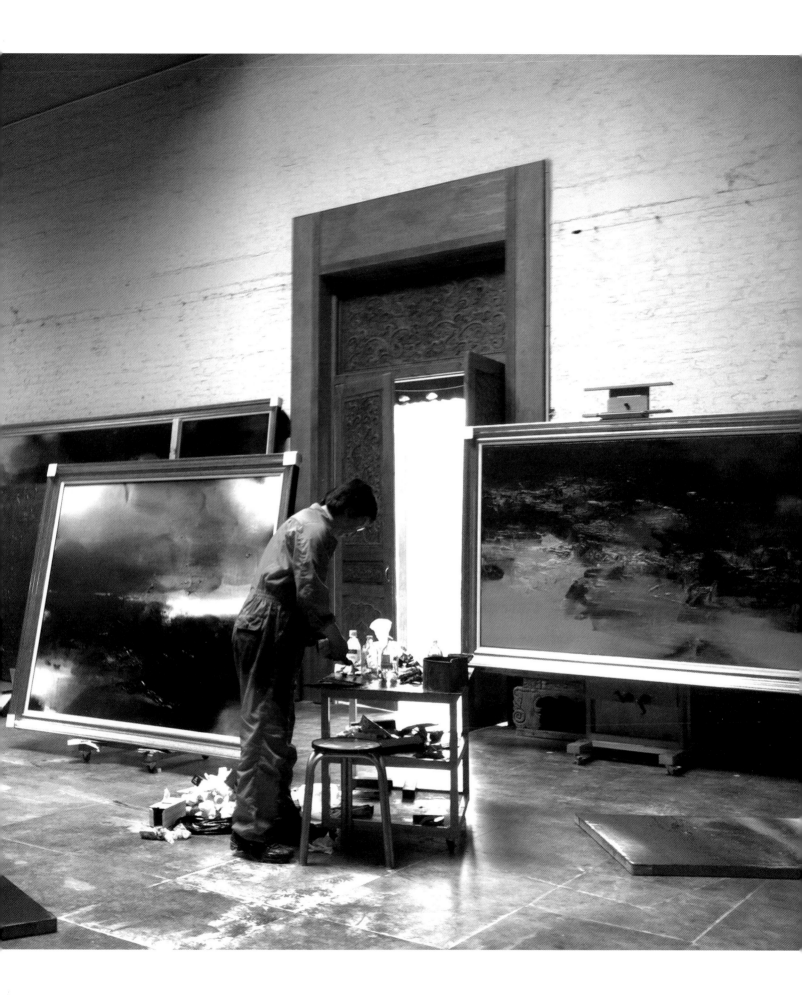

# EXHIBITION
## 展覽

1980 全國第二屆青年美展
　　　文化部組織去奧地利中國油畫展

1982 前進中的中國青年畫展

1985 文化部組織旅歐油畫展
　　　中國油畫展赴日展

1986 中國首屆油畫展
　　　全國第七屆美展

1989 中國首屆現代藝術展

1991 法國 Mussolini en hiver 佈景製作
　　　法國 Galerie Farcade 畫展

1992 法國 Galerie Jean 畫展
　　　法國 Galerie Art Service 畫展

1993 法國 Galerie Gaymu 畫展
　　　法國里斯沙龍
　　　美國邁阿密藝術博覽會
　　　香港藝術博覽會
　　　廣州藝術博覽會

1994 新加坡藝術博覽會
　　　法國 Gatherine Guerard 畫展
　　　法國 Galerie Gaymu 畫展

1995 Fecamp Benedictine 皇宮中國現代藝術展
　　　偉大的年青的今天沙龍
　　　自由空間畫廊展
　　　法國 Eguilly Bourgogne 古堡現代畫展
　　　法國 Artigny 古堡現代畫展
　　　摩納哥王子藝術基金會現代藝術展

1996 Cracovie 皇宮法國藝術展
　　　中國藝術大展
　　　法國 Galerie Suzanne Trazieve 畫展

　　　巴比松沙龍展
　　　法國皮爾 卡丹中心收藏藝術展
　　　法蘭西文化院肖像畫展
　　　法國秋季沙龍展
　　　法國 Galerie Mann 畫展

1997 巴黎中國現代藝術展
　　　法國 Galerie Rueil Horizon 畫展
　　　法國 Galerie du Vieux lyon 畫展

1998 上海博覽會
　　　山東省美術館
　　　法日藝術交流展
　　　法國 Galerie Colette 畫展
　　　法國國會藝術沙龍展

1999 法國 Galerie Temoine 畫展
　　　比利時藝術博覽會

2000 盧森堡現代藝術展
　　　中國 20 世紀油畫展
　　　尼邁藝術博覽會

2001 中國炎黃藝術大展
　　　馬賽藝術博覽會
　　　巴黎藝術展
　　　皮爾 卡丹藝術空間
　　　法國 Galerie Dukan 畫展

2002 美國邁阿密國際藝術博覽會
　　　法國 Galerie Sanguine Le Rochelle 畫展
　　　法國 Galerie Serignan 畫展
　　　上海美術館，雙年展系列活動
　　　法國 Galerie du Vieux lyon 畫展
　　　廣東省美術館
　　　五大洲藝術展 AIAP
　　　德國 Bemars 美術展
　　　法國 Galerie Protee 畫展
　　　法國秋季沙龍藝術展

2003 聯合國日內瓦國際藝術展
　　　法國 Galerie Protee 畫展

2004 法國比較沙龍藝術展
　　　法國 Galerie Protee 畫展

2005 斯德拉斯堡藝術博覽會
　　　法國 Ris-Orangese 市藝術中心展
　　　法國比較沙龍藝術展

2006 法國 Galerie Protee 畫展
　　　法國 Galerie des Tuiliers 畫展
　　　法國 Galerie Patrice Trigano 畫展
　　　法國 FIAC 國際藝術展

2007 法國比較沙龍藝術展
　　　Art Paris 巴黎現代藝術展
　　　（Galerie Protee/ Galerie Patrice Trigano）

2008 法國巴黎藝術博覽會（大皇宮）
　　　法國 Galerie Protee 畫展
　　　法國 Galerie Patrice Trigano 畫展
　　　法國 Lille Art Fair 藝術展
　　　法國 Galerie des Tuiliers, Lyon 藝術展
　　　法國巴黎藝術博覽會 Abu Dhaibi

2009 Art Brafa 現代藝術展 - 比利時
　　　(Galerie Patrice Trigano)
　　　Foire De Bologne 現代藝術展 - 意大利
　　　(Galerie Patrice Trigano)
　　　Tefaf Maastricht 國際藝術博覽會 - 荷蘭
　　　(Galerie Patrice Trigano)
　　　Art Paris 巴黎現代藝術展 - 法國 (Galerie Protée)
　　　(Galerie Patrice Trigano)
　　　Pavillon Des Arts Et Du Design
　　　法國國際藝術與設計展 - 巴黎
　　　(Galerie Patrice Trigano)
　　　Art Elysées 巴黎愛麗舍藝術展

　　　Art En Capitale 首都藝術展
　　　Art Abu Dhabi 迪拜阿布扎比藝術展
　　　Foire De Gand 比利時藝術博覽會
　　　法國比較沙龍藝術展

2010 Art Hongkong 香港國際藝術展
　　　Tefaf Maastricht 荷蘭國際藝術展
　　　Art Paris (Galerie Patricetrigano)
　　　巴黎現代藝術展
　　　Foire De Bologne (Galerie Patrice
　　　Trigano) 現代藝術展 - 意大利
　　　Art Brafa (Galerie Patrice Trigano)
　　　現在藝術展 - 比利時
　　　新加坡藝術博覽會

2011 Pavillon Des Arts Et Du Design ,Jardin Des Tuileres
　　　法國藝術和設計大展（Galerie Protee & Galerie Patrice
　　　Tricano)
　　　Un Soufflé Venu D'asie
　　　Tefaf Maastricht 荷蘭國際藝術展
　　　山東人當代藝術展（法國巴黎中國文化藝術中心）
　　　愛麗舍藝術展—Art Elysees 展
　　　（Galerie Patrice Tricano & Galerie Protee &
　　　Galerie Des Tuiliers）
　　　Comparaisons 展（巴黎大皇宮）

2012 Comparaisons 展（巴黎大皇宮）

2013 Comparaisons 展（巴黎大皇宮）
　　　Avillon Des Arts Et Du Design ,Jardin Des Tuileres
　　　法國藝術和設計大展
　　　（Galerie Protee & Galerie Patrice Trigano）

2014 Art Brafa 現代藝術展 - 比利時
　　　(Galerie Patrice Trigano)
　　　Art Paris 大皇宮巴黎藝術展

## LITERATURE
## 出版

2000 《王衍成油畫選》

2004 《Wang yancheng 油畫集》Galerie Protee

2005 《Wang yancheng 油畫集》Galerie Protee

2006 《中國油畫 50 家 王衍成》

2007 《Wang yancheng 油畫集》法國 CERCLE D'ART 出版社

2008 《王衍成油畫選》人民美術出版社

2010 《Wang yancheng 畫集》蒙巴納斯美術館發行
《世紀收藏王衍成油畫集》法國出版社

## AWARDS
## 作品收藏與獲獎

1981 中國第二屆全國青年美展三等獎

1982 山東省首屆青年油畫展一等獎
作品《時間的漫步》獲摩納哥王子藝術基金會大獎

1996 作品《畫室》收藏於法國里斯市政府
並獲得里斯沙龍一等獎
作品《遠光》在華夏藝術大展中獲獎並收藏

1997 作品《藍色的回憶》獲法國秋季沙龍獎

1999 作品《時空》收藏於青島博物館
作品《日出》獲中國藝術大展優秀作品獎
兩幅作品收藏於深圳美術館
作品《無題》收藏於深圳畫院
作品《秋韻》收藏於廣東省美術館
作品《構成》收藏於深圳何香凝美術館

2000 作品《遠光》收藏於中國美術館

2001 作品《一抹紅暈》獲中國炎黃藝術大展銀獎

2002 作品《無題》收藏於山東省美術館
作品《無題》收藏於上海安亭新鎮

2003 作品《水》收藏於聯合國日內瓦宣傳部
作品《無題》收藏於法國達索航空集團

2004 作品《迷彩的旋律》被解放軍歌劇院收藏

2006 作品《情思》中國駐法國使館贈送於法國總理收藏

2004-2006 九幅作品收藏於釣魚台國賓館

2008 《天籟之音》巨幅油畫收藏於國家大劇院

# SOLO EXHIBITION
## 個人展覽

1993 法國 Galerie Facade 畫廊個展

1994 法國 Galerie Art Service 畫廊個展
　　法國 Galerie Gaymu 畫廊個展

1995 法國 Galerie Jean 畫廊個展
　　法國 Galerie du Vieux Lyon 畫廊個展
　　法國 Galerie Jens 畫廊個展
　　法國 Galerie Mann 畫廊個展
　　法國巴黎 14 區藝術中心個展
　　法國 Galerie Facade 畫廊個展

1996 法國 Ris-Orangese 藝術中心個展
　　法國 Galerie Fardel 畫廊個展

1997 法國 Evie 市政府藝術中心個展
　　法國 Galerie Rueil Horizon 畫廊個展

1998 法國 Galerie du Vieux Lyon 畫廊個展

1999 法國 Galerie Fardel 畫廊個展
　　深圳畫院個展
　　深圳何香凝美術館個展

2000 廣東省美術館個展
　　深圳美術館個展
　　法國馬賽 Galerie Dukan 畫廊個展

2001 法國 Galerie Lacroix, La Rochelle 畫廊個展
　　法國 Galerie Serignan 畫廊個展

2002 法國 Galerie Rouse 畫廊個展
　　法國 Galerie du Vieux Lyon 畫廊個展

2003 法國 Galerie Protee 畫廊個展
　　法國巴黎國際藝術博覽會 Art Paris
　　法國達索航空集團個展

2005 法國 Galerie des Tuiliers 畫廊（里昂）
　　中國駐法國文化中心個展
　　法國 AGF 集團個展

2006 法國 Galerie Protee 畫廊個展
　　法國巴黎國際藝術博覽會 Art Paris
　　法國 Galerie des Tuiliers 畫廊個展

2007 法國 Galerie Protee 畫廊個展
　　法國 Galerie des Tuiliers 畫廊個展
　　法國 Galerie Patrice Trigano 畫廊個展

2008 法國 Galerie Protee 畫廊個展
　　法國 Galerie Patrice Trigano 畫廊個展
　　法國里昂 Galerie des Tuiliers 畫廊個展

2009 法國 Galerie Patrice Trigano 畫廊個展
　　法國里昂 Galerie des Tuiliers 畫廊個展
　　法國波爾多 Chateaux Saint Pierre et Gloria 個展

2009-2010 法國里昂 Galerie des Tuiliers 畫廊個展

2010 La Centre De Maison D'elsa Troiolet Et De Louis Aragon
　　(Louis Aragon 藝術中心個展 )
　　香港 Galerie  The Peak Suite, Hongkong Island - Central
　　畫廊個展
　　Exprosition Le Musee Du Montparnasse
　　巴黎蒙巴納斯美術館個展
　　上海世博會法國大區館個展

2011 法國 Galerie Louis Carre & Cie 畫廊個展

2014 法國 Galerie Louis Carre & Cie 畫廊個展
　　法國 Saint-Emillion 個展
　　臺灣國立歷史博物館個展

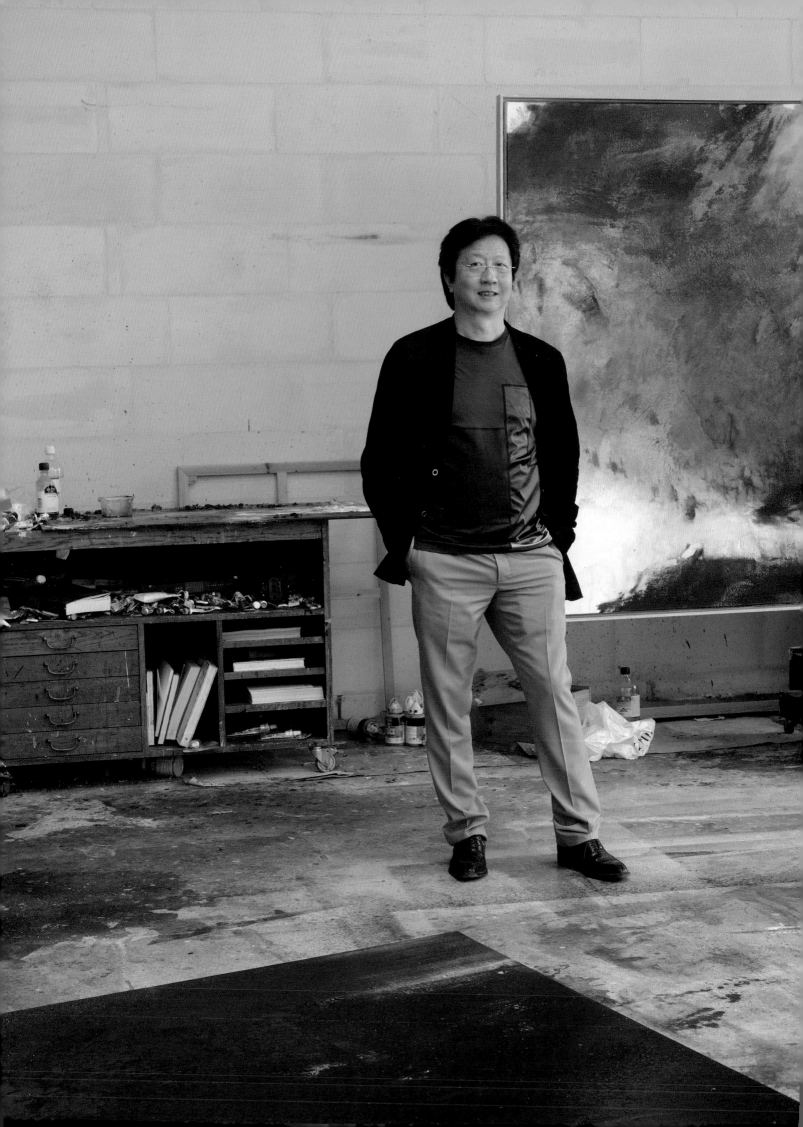

在大使館，王衍成與法國前總理德威爾先生合影

在比較沙龍，王衍成和法國藝術沙龍聯合會主席保爾－阿華克先生合影

2008 年趙無極先生和王衍成先生在法國巴黎

王衍成與評論家莉迪亞‧阿朗堡（Lydia Harambourg）女士

王衍成在荷蘭瑪斯克理特展覽會接受採訪

王衍成和藝術評論家羅杰‧布優先生

在大師 ATMI 家和朱德群夫婦

王衍成先生與友人在法國巴黎工作室

王衍成夫婦在巴黎聖母院

2013 年王衍成先生被法國政府授予法國文化軍官勳章，法國憲法委員會主席德布雷先生頒發勳章

2014 年榮獲法國紅酒協會酒騎士勳章

# 王衍成 畫展
## Paintings by
## Wang Yan-Cheng

國家圖書館出版品預行編目（CIP）資料

王衍成畫展 / 國立歷史博物館編輯委員會編輯. --
　初 版. -- 臺北市：史博館，民103. 12
　　面；　公分
　ISBN 978-986-04-3032-5(精裝)

　1. 油畫　2. 畫冊

948.5　　　　　　　　　　　　　　　103023514

| | |
|---|---|
| 發 行 人 | 張譽騰 |
| 出 版 者 | 國立歷史博物館 |
| | 10066 臺北市 100 南海路四十九號 |
| | 電話：＋886- 2- 23610270 |
| | 傳真：＋886- 2- 23610171 |
| | 網站：www.nmh.gov.tw |
| 編 輯 | 國立歷史博物館編輯委員會 |
| 主 編 | 林明美 |
| 執 行 編 輯 | 楊秀麗 |
| 英 文 審 稿 | 林瑞堂 |
| 美 術 設 計 | 黃怡珊、柯靜萍 |
| 展 場 設 計 | 郭長江 |
| 總 務 | 許志榮 |
| 會 計 | 李明玲 |
| 製 版 印 刷 | 大誠設計印刷股份有限公司 |
| 出 版 日 期 | 中華民國 103 年 12 月 |
| 版 次 | 初版 |
| 其 他 類 型 | 本書無其他類型版本 |
| 版 本 說 明 | |
| 定 價 | NT$1,000 |
| 展 售 處 | 國立歷史博物館博物館商店 |
| | 10066 臺北市南海路 49 號 |
| | 電話：＋886-2-23610270 #621 |
| | |
| | 五南文化廣場臺中總店 |
| | 40042 臺中市中山路 6 號 |
| | 電話：＋886-4-22260330 |
| | |
| | 國家書店松江門市 |
| | 10485 臺北市松江路 209 號 1 樓 |
| | 電話：＋886-2-25180207 |
| | |
| | 國家網路書店 |
| | http://www.govbooks.com.tw |
| 統 一 編 號 | 1010302382 |
| 國 際 書 號 | 9789860430325（精裝） |

| | |
|---|---|
| Publisher | Chang Yui-Tan |
| Commissioner | National Museum of History |
| | 49 Nan-Hai Road, Taipei 100, Taiwan R.O.C |
| | Tel：886-2-23610270 |
| | Fax：886-2-23610171 |
| | http://www.nmh.gov.tw |
| Editorial Committee | Editor Committee of National Museum of History |
| Chief Editors | Lin Ming-Mei |
| Executive Editors | Yang Shiu-Li |
| English Proofreaders | Lin Juei-Tang |
| Art Designers | Hunag yi-Shan, Ko Ching-Ping |
| Interior Designer | Kuo Chang-Chiang |
| Chief General Affairs | Hsu Chih-Jung |
| Chief Accountant | Li Ming-Ling |
| Printing | Dah Chen Design & Printing Co. |
| Publication Date | December, 2014 |
| Edition | First Edition |
| Other Version | N/A |
| | |
| Price | NT$1,000 |
| Museum Shop | Museum Shop of National Museum of History |
| | 49, Nan-Hai Rd., Taipei,R.O.C. 10066 |
| | Tel: ＋886-2-2361-0270 #621 |
| | |
| | Wunanbooks |
| | 6,Chung Shan Rd., Taichung,Taiwan, R.O.C.40042 |
| | Tel: ＋886-4-22260330 |
| | |
| | Songjiang Department of Government Bookstore |
| | 209, Songjiang Rd., Taipei,Taiwan,R.O.C.10485 |
| | Tel: ＋886-2-25180207 |
| | |
| | Government Online Bookstore |
| | http://www.govbooks.com.tw |
| G P N | 1010302382 |
| I S B N | 9789860430325（Hbk） |